第一次
親子露營好好玩

《史上最強！親子露營制霸攻略》暢銷增訂版

帶孩子趣露營！20大親子營地╳玩樂攻略╳野炊食譜大公開

作者──三小二鳥的幸福生活（歐韋伶）

推薦序

強力推薦

朱雀的鳥窩 & 露營窩
- 部落格：http://rvcamp.biz/
- 粉絲團：https://www.facebook.com/rvcampbiz

（順序依BLOG ID排序）

　　如果說有一項活動可以讓家庭生活更加豐富，讓親子關係更加親密，那就非「露營」莫屬了！但對於久居都市叢林的人來說，如何跨出這一步，用露營的方式帶著家人們走進大自然呢？那麼擁有一本實用又豐富的工具書，便能使您如虎添翼，輕鬆展開愉快的露營人生！

　　由自助旅行跨界露營生活，也玩得有聲有色的三小二鳥所編撰的這本《親子露營制霸攻略》，以生動活潑的方式，介紹露營所需要的準備以及自身的露營經驗；來細說露營生活所帶給家庭與親子之間的改變；對於想要跨入露營生活的新朋友們來說，是一本非常實用的工具書喔！

美少婦的生活小記
- 部落格：http://amour900312.pixnet.net/blog
- 粉絲團：https://www.facebook.com/amour900312

　　近年來露營風氣席捲全台，擁有豐富國內外露營資歷的Wise，將多年累積的經驗，集結成書，舉凡露營該注意的大小細節、裝備與營地…等疑難雜症，全都細心完整收錄。不論是剛要踏入露營的新手必讀，就連有經驗的小芃也迫不及待的想學習書中的野炊料理。謝謝Wise對台灣露營界的無私貢獻！願露營的美好，透過您的圖文，散播更多的幸福小種子～深植每個小小孩的心！

笑傲山林 · Camping Life
- 部落格：http://bbpeng2.pixnet.net/blog
- 粉絲團：https://www.facebook.com/qqpeng1

寶寶溫的露營史，真的要從認識三小二鳥這一家說起，當初就是看了她的文章，才買了滿車的裝備，選露營的營地也都會找看她們一家有沒有去過，跟很多朋友聊到，也都有一樣的經驗，三小二鳥真的是推人進火坑的露營達人。看了她即將出版的第二本書，把露營會碰到的所有事情全濃縮到書內，新手可以當作入門指南，老手可以當作工具書，喜歡親子露營的人更能省下摸索的時間，看著書就出發，制霸親子露營界的書已經出現，怎麼能不收藏一本？

 bobowin旅行親子生活
● **部落格**：http://blog.xuite.net/bobowin/me
● **粉絲團**：https://www.facebook.com/bobowin

　　會認識三小二鳥是兩年前在規劃義大利蜜月看到韋伶的部落格，把歐洲自助旅行的資訊寫得無比詳細，就私自在內心拜韋伶為師了。第一次見到韋伶，看著他用很大人的方式跟Ryan相處，模式既像朋友又是母子，偷偷期許我們以後也能變成那麼酷的爸媽。

　　非常讚賞韋伶夫妻帶著小孩旅行體驗人生，用露營跟孩子一起學習生活的方式。相信我們，跟著韋伶這個規劃控（笑）一起露營，你一定會玩得非常開心，保證第一次露營就上手！所以你還在考慮什麼？快點手刀拿著這本書去結帳吧！

小林&郭郭的小夫妻生活
● **部落格**：http://chrysie.pixnet.net/blog
● **粉絲團**：https://www.facebook.com/linkuokuo

在這露營的大時代中，《親子露營制霸攻略》是最能讓露營朋友更加了解、更加愛上露營的偉大寶典，何師父真心相信擁有此書的讀者們，一定會在此找到你所需要的精采答案！

🍺 何師父love露營
- **部落格**：http://evshhips.pixnet.net/blog
- **粉絲團**：https://www.facebook.com/2016lovecamp

三小二鳥在痞客幫有一個部落格，部落格內有滿滿的露營分享，有台灣各地的，甚至還有三小二鳥第一次出國露營在加拿大的露營經驗。經營一個部落格並鉅細靡遺的和大家分享經驗，是件需要熱情和耐心的差事，這次三小二鳥更花了許多心思把自家的露營經驗集結在一本書上，這對正準備要踏入露營的新朋友，或是已經露營好一陣子的老朋友們來說，都是一本很棒的參考書籍。

🍺 逐露‧逐居
- **部落格**：http://www.joelincampers.com.tw/
- **粉絲團**：https://www.facebook.com/joelinjoe2001

如果說，我是用「料理」帶著孩子過生活、累積親子間的幸福存摺，那麼韋伶便是那個用「旅行」開啟孩子世界之窗的媽媽。多年來，她實地用「旅行」潛移默化著孩子，在旅途中培養他們在生活上所需的各種能力。這些體驗學校沒有教，花錢也買不到。這本親子露營的超強攻略，更是她親子旅行的晉級版，書裡提供了完整的資訊及示範，讓你在各種氣候情況下，都能深度的帶孩子體驗露營的樂趣，感受大自然帶給我們的美好與能量。這，就是帶孩子過生活的可貴之處！想來一趟不一樣的露營體驗嗎？趕緊跟著韋伶一起去露營吧！

🍺 蘿瑞娜的幸福廚房
- **部落格**：http://lorina.pixnet.net/blog
- **粉絲團**：https://www.facebook.com/lorinakitchen

心目中嚮往的露營生活，並非如想像中的遙不可及，跟著《親子露營制霸攻略》，輕鬆完成愉快的首露。從露營裝備選購、營地選擇與預定、野炊美食、露營注意事項等，零失敗祕笈通通收錄在工具書裡。加碼推薦親子露營區，不怕踩到地雷。帶著小人們住在大自然中，期待美麗的風景療癒您的身心靈，緊密連結家人朋友的感情，來吧！露營就是有這麼多吸引人的魅力。

 昵昵媽的幸福露營生活
● 部落格：http://may0708.pixnet.net/blog
● 粉絲團：https://www.facebook.com/昵昵媽的幸福露營生活-
　　　　　1675415149398318

　　劉太太和「三小二鳥的幸福生活」的Wise是透過彼此的露營分享文而認識的，雖然相識已久，但兩人一直都是網友的身份，直到今年終於能一起露營，也和她們家可愛的寶貝們來個相見歡。我對她最佩服的除了生了三個男孩之外，另外她在分析以及組織的能力非常的好，部落格裡面實用性百分百的國內外露營和旅行分享文，讓人讀起來獲益良多，所以由她來寫《親子露營制霸攻略》肯定是最佳人選。

　　尤其還有一目瞭然的手繪地圖和交通路線，相信只要跟著書中內容去露營，一定妥當又安心，聽說書中還有劉太太家的照片，也請眼尖的讀者們找一找囉。

我是劉太太。寫露營寫生活
● 部落格：http://sammi0224.pixnet.net/blog
● 粉絲團：https://www.facebook.com/sammi0224

露營對孩子的成長真的很棒！尤其對於在都市成長的孩子來說，多接觸大自然，多與來自四面八方的小朋友遊戲互動，讓孩子不怕泥土、不怕蟲、不怕濕、不怕辛苦，在潛移默化中自然就培養了孩子很多獨立自主的能力，也讓孩子的童年更加多采多姿！而在一家人一起合作搭帳、收帳、野炊、吃飯、聊天、看星星、看月亮、聽蟲鳴鳥叫的過程中，也更凝結了一家人的深厚感情與向心力！

　　其實我是先認識「三小二鳥的幸福生活」的，每次露營前當我要查詢網路資料規劃行程時，總會參考到她的文章。她的記實寫得中肯又詳細，照片也拍得非常清楚，對我的露營行程安排超有幫助！後來因緣際會我才認識了「韋伶」，因為她喜歡上了我的手作料理，真是好巧！我後來才發現，哎呀！原來韋伶就是我每次露營都會參考的部落格作者呀！真是太開心！

　　韋伶這本《親子露營制霸攻略》寫得更加詳盡了！從露營前你需要了解的事，到要怎麼選購裝備、規劃行程、依據天氣對應的露營策略，連露營時的料理食譜、最推薦的親子露營地圖攻略都有了！如果你還沒露營過，正想要嘗試踏入露營；或者你還是露營新手，想要讓露營行程更加得心應手，這本攻略真是再適合不過了！

　　開始露營吧！為孩子的童年添加更多色彩，也為凝結家人情感多一個充滿無限樂趣的管道。

 手作料理達人&親子露營玩家 Stinna Tsai
● 部落格：http://www.facebook.com/stinnatsai
● 產品粉絲團：https://www.facebook.com/ejz.com.tw

露營入門的朋友最需要的工具書，從露營迷思解惑、設備挑選、精采的Wise推薦營區詳細簡介，甚至是露營該怎麼吃，一次完整收錄，讓新手能夠快速進入狀況瞭解「該怎麼開始露營」。推薦給不知道該怎麼開始的您，快點帶著《親子露營制霸攻略》一起走進大自然吧！

 花花的世界
- 部落格：http://sunny1975.pixnet.net/blog/category/1592981
- 粉絲團：https://www.facebook.com/sunny520world

　　您正愁不知如何攜眷走進大自然嗎？或是前往青山綠地，敞徉於湛藍晴空下露營嗎？在此恭喜您購得這本《親子露營制霸攻略》，它能迅速解決您對露營各項問題，讓您輕鬆踏入大自然的懷抱。為什麼如此推薦這本書呢？因本身我也是一位喜愛大自然，熱愛露營的一位玩家，經歷了4年多的露程，一味以土法煉鋼，和盲幹的露營方式露營，讓我在這段露程有好幾次的狀況發生，如今三小二鳥完成了這本攻略，讓想踏入露營旅程的您，免去這些不必要的狀況發生，讓往後週休假期當中，全家親子更加和樂又愉快！

🫖 雲豹家族
- 部落格：http://blog.yam.com/tac0005
- 粉絲團：www.facebook.com/雲豹家族生活札記-1377191215915957

親子露營，
帶給孩子最好的生活體驗

　　一向喜歡大自然的我們，3年多前首度嘗試露營後，就這麼帶著三小一頭栽進了露營生活裡，在什麼都要自備的狀況下，全家人一起準備、出發、搭帳、收拾，回到家還需要花時間的清潔、收納擺放；在充滿生態的大自然中體驗生命教育、在搭帳及煮食的過程中體驗平日父母的辛勞，藉此促進親子互動、累積回憶情感，並在露營中學習人際互動、學會尊重他人，這些所附加的人生課題，是在平時生活中與學校課堂上所沒教的事呢！

　　像大家都說雨天不適合露營，但我常喜歡藉著雨天露營讓孩子去體會逆境的不愉快（雖然收濕帳很累人，但收久也有經驗了）、學習情緒的處理與心境的轉換。還記得在福壽山露營時的午後，天幕外下著傾盆大雨，無處可去的我們只能落寞的待在天幕下等雨停，此時我故意的問孩子們：「我們來露營碰到下雨了怎麼辦？」孩子們不減興致的回我：「沒關係！我們來吃下午茶吧！」。俗語說「山不轉路轉，路不轉人轉，人不轉心轉」的體驗竟然是這麼容易，那時的我發現到，原來孩子在無形當中其實都有在內化成長，更勝我們的碎念嘮叨。

　　而我們也因此正好搭上了這波露營風潮的起始，細數這3年多超過80露的露營生活中，我們見證了露營裝備的精進興盛，以及新營地在全台各地的雨後春筍，因此這本書的核心概念，主要是給剛踏入露營的新朋友們首先有個最真誠、最實在的建議與資訊，不要因為潮流或美好的一面而盲從踏入、也不要因為既定的刻板印象而放棄了與大自然分享人生的機會；也希望已身為露友的我們，在挑選營地時能更重視自然生態，將人為開發對自然的影響減到最低，用行動支持真心對待台灣這片土地的好營地。

本書所推薦的20個營地並不是代言，而是分享我去過1～2次以上的自費露營經驗，但大家在露營時可能會因為場地的調整、營主的經營管理與態度以及同露的鄰居而有所不同，請一起用寬容與放鬆的心情享受大自然吧！

　　感謝橙實文化的副總編輯JOY與插畫美編家鈺，盡可能的滿足我的要求、改圖稿與回答許多疑問，寫書、編書的進行比我們想像中的還要艱辛，感謝團隊的配合支援才有這本書的誕生。

　　最後，另外要特別謝謝先生一路以來給我無後顧之憂的支持，並帶著我和三個兒子上山下海，搬運、搭帳和炊煮樣樣精通，甚至遠征加拿大完成全家露營＆健行的夢想，在牽手相伴的生活中，有妥協、有克難、有吵鬧當然也有歡笑，這就是我們最真實的露營人生！

本書作者　威寶令 wise

三小二鳥的幸福生活
● 部落格：http://wisebaby.pixnet.net/blog
● 粉絲團：http://www.facebook.com/wisebaby.tw

露營是生活、是全家人一起參與的戶外日常，
看完這本書，相信你會有更清楚的輪廓，
如果都考慮清楚、做足了功課，
那麼，就一起來露營吧！

歐韋伶（三小二鳥的幸福生活）

目　錄

準備趣露營！
行前準備與規劃

PART 1

美味野炊！
豐盛美食大公開

達人推薦！
親子露營地圖攻略

★本單元為作者露營實際經驗分享，營地資訊若有變動，請以官網公告資料為準。

準備趣露營！

PART 1 行前準備 與規劃

露營為什麼這麼夯？帶孩子去露營適合嗎？露營裝備該如何選擇？雨季、冬季、夏季露營的應對策略？親子營地如何挑選？露營實用網站與APP推薦有哪些？達人來解惑，STEP BY STEP露營行前準備與規劃，通通大公開！

行前教戰手冊，初次露營必看重點

　　近幾年國人休閒風氣漸漸轉而走入大自然到戶外露營，帶著家人孩子一起遠離都市水泥叢林的喧囂，享受著森林中的芬多精及負離子，在自家搭建的戶外別墅下與大自然共進晚餐，聽著蛙叫蟲鳴入眠，實在是一大享受！尤其現在很多營地並不是位於很深山裡，甚至有些還位於平地，讓你不必長途跋涉就可以輕鬆坐擁湖光山色台灣美景。藉由在營地的放空與放鬆，對於平時上班上課忙碌緊湊的我們來說，除了有舒壓的效果，還能獲得滿滿的能量來面對日常的每一天。

　　隨著身邊的親朋好友一個個在假日開著車、載著家人與露營裝備到山上或郊外露營，也讓許多還沒有露營過的朋友們躍躍欲試，但是在準備露營前，相信許多人對露營還是存有很多疑惑，別擔心～就讓我一一為你說明清楚吧！

▲ 露營裝備推陳出新，不只帳篷、周邊配備都相當齊全，幾乎可以說是把整個家都搬到戶外了。

▲ 晚上用焚火台烤棉花糖是小朋友的最愛。

 POINT 1 原來露營和你想的不一樣

很多人對露營的印象還停留在童軍或學生時期，那又臭又熱的帳篷、沒熱水洗澡、劈柴升火、蚊蟲多的刻板印象。實際上現在的露營非常先進，不僅營地舒適，又提供豐富多樣的活動，可以說是完全顛覆了你的想象！

你想象中的露營是	實際上現在的露營是
裝備很克難 　　很多人還停留在搭個簡單小帳篷的印象，腦中聯想著是一手傳一手的老舊帳篷，而且又髒又有異味，然後一群人擠在帳篷裡又擠又熱，好難受喔！	**裝備新穎齊全** 　　時代在進步，現今露營的裝備推陳出新，不只帳篷、周邊配備都相當齊全，幾乎說是可以把整個家都搬到戶外了。
煮飯很麻煩 　　需要劈柴升火，而且不像家裡廚房方便，要鍋具沒鍋具、要餐具沒餐具，非常麻煩。	**一鍋到底** 　　目前專門設計給露營使用的炊煮工具相當多，以迎合各種露友的喜好。要豪華的可以辦桌，要簡單的更是可以一鍋到底，營養美味又方便。
有很多蟲 　　到了戶外是動植物的家，常見的會碰到如毛毛蟲、飛蛾、螞蟻、蚊子等小昆蟲小動物，甚至是令人害怕的蛇。	**大自然的原住民** 　　能親近大自然是很棒的自然教室，我們可以教導孩子與自然和平共處、愛護動物植物，而且還能賞櫻花、賞桐花或是看螢火蟲喔！
會認床睡不著 　　露營不像是住飯店民宿那麼舒服，會很難入睡，或者睡眠品質不好。	**獨立筒充氣床墊** 　　充氣床選擇多，尤其獨立氣柱的充氣床更有露營界的席夢思之稱，而且充氣方便，讓你輕鬆擁有良好的睡眠品質。
沒辦法洗澡 　　露營的地方很簡陋，沒有地方洗澡，或者沒有熱水可用，非常難接受沒得洗澡這件事。	**五星級衛浴** 　　目前只要是有商業經營的營區都至少配有乾淨舒適的廁所浴室，更講究的甚至有乾濕分離等五六星級的衛浴，非常適合親子露營。

營地活動大觀園

　　現在的營地大多會提供許多加值服務，除了遊樂設施多之外，體驗活動也非常多，帶孩子一起參與便能體驗到非常有趣的經驗喔！活動到底有多豐富？一起讓我們看看吧！

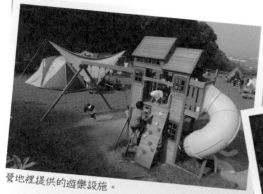

營地裡提供的遊樂設施。

（營地：趣露營）

一起來聆聽星空露天音樂會吧！

（營地：Payasの家露營區）

帶孩子來露營，體驗餵雞活動並學習愛護環境。

（營地：翠林農場）

有些營地裡，還有玩沙的設施供孩子玩樂。

（營地：曲冰青嵐）

帶孩子一起體驗搗麻糬活動。

（營地：櫻之林）

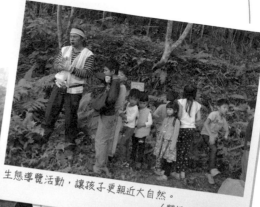

生態導覽活動，讓孩子更親近大自然。

（營地：綠色奇緣）

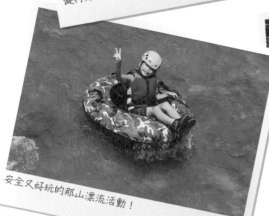

健行活動，一起親近大自然。

（營地：趣露營）

安全又好玩的那山漂流活動！

（營地：那山那谷）

消暑一夏～大家來玩水囉！

（營地：龍泉營地）

露營優缺點完整分析

POINT 2

雖然前面的POINT1已經導正了你對露營的刻板印象，但其實露營也沒有想象中的那麼美好，因為它絕對不是個十全十美、萬無一失的完美活動。在開始投入露營之前，那些大家沒告訴你的事，就讓我完整告訴你們吧！

優 體會大自然，學習生活技能

台灣位處在熱帶與亞熱帶地帶之間，春夏秋冬四季並不十分分明，尤其平時生活在城市裡的我們，很難體會到萬物依循著大自然的更迭變化；而因為露營，我們得以直接生活在大自然裡，學著與大自然共處共存，聽聽風與樹的對話，細心觀察拾手即得的植物昆蟲，讓孩子們很自在的與這片土地擁有更深刻的體驗與連結，進而更懂得愛護大自然。

除此之外，在營地裡的所有大小事通通都要如同萬丈高樓平地起一樣，從搭帳篷、天幕或客廳帳，到擺好桌椅，到拿出瓦斯爐及鍋具煮食，藉著機會引領著孩子學習生活技能，全家人一起完成的凝聚力、同理心，更能深刻的累積親子情感，也是與孩子最親密的親子時光。正因為如此，我們在遇到天氣不好、東西沒帶的窘境時如何面對與處理，讓孩子有機會在露營生活中學習在逆境中的情緒釋放與轉換，這是課堂上及平日的生活所學不到的事。

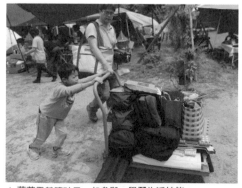

▲ 藉著露營讓孩子一起參與，學習生活技能。

▲ 帶孩子走入大自然，依循四季體驗大自然生活！

優 與孩子共創回憶，還能認識更多朋友

在營地裡搭帳篷，與朋友甚至陌生人比鄰而居、夜不閉戶，這是我們住在城市裡的都市人所很難想像得到的，也因為大家有共同的戶外活動，在忙碌的日常生活之餘，有更多的機會可以相聚，無形中更是增進朋友之間的情誼呢！

再加上喜歡露營的朋友普遍都很熱情好客，所以在營地裡不管大朋友小朋友，自然而然都會很容易與新露友攀談聊天，進而成為好朋友喔！

◯NOTE

露營不僅可以更深入看見台灣之美，在人與人的互動之中，透過每一個家庭的背景與際遇，還能認識各行各業的朋友，擴展更大的交友圈與視野。

缺 露營裝備越敗越多，空間不足需考慮

買了露營裝備後，首先第一個會碰到的問題是，家裡有沒有位子放？尤其像客廳帳、冰桶、行動冰箱、煤油暖爐這種較大件的裝備，都需要足夠的空間收納，所以在購買之前請先檢視一下家中的空間，有多少空間再買多少裝備。

另一個類似的問題是出門露營時，需要把裝備扛上車擺放的空間，這已經不是有沒有位置的問題，而是在車子有限的空間，必須考量寬度、長度夠不夠的問題。建議大家在購買前能有實品（尤其是大件裝備如客廳帳），直接搬上車確認，擺得下再購買。

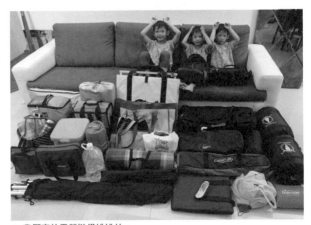

▲ 我們家的露營裝備排排站。

 # 缺 天氣無法預測，營地不好預約

　　露營不像住民宿飯店，若遇到下雨天還有室內設施的雨天備案。露營若是遇到天氣不佳，那所有的戶外活動都得暫停，更別提山區容易忽然起風，可能導致裝備損壞，以及收溼帳回家後還得花更多時間清潔收拾。

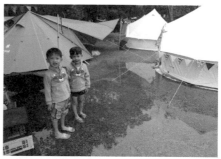

▲ 從週六下午開始下雨下到週日早上，營地大淹水，帳篷都飄浮在水面上了！

　　除此之外，現在的露營人口越來越多，營地當然也越來越多，通常有好口碑的營地是一開放就被秒殺，大部分人得猛盯營幕、撥打電話訂位，因為要訂到好營地真是非常不容易啊！另外，新營地雖多，但是資訊不夠完整，往往到了營地搭帳才發覺不如預期，尤其是近一年來新營地如雨後春筍般一個一個冒出來，真正能永續經營，還是需要花心思與經驗的累積。

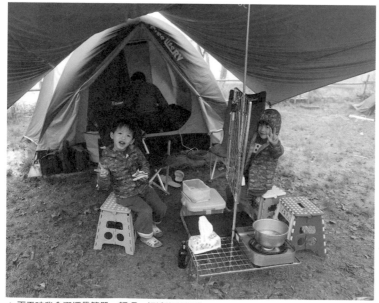

▲ 雨天時我會選擇帶簡單、輕巧、好清潔的裝備。

> **●NOTE**
>
> 露營的營地可以選擇，但鄰居無法選擇，碰到好鄰居就是你運氣好，但若是碰到不好的鄰居，例如抽菸、打牌、半夜吵鬧那就令人頭疼，這可是完全會影響露營的心情。

Step by Step 踏出親子露營的第一步

選購裝備

Step
1

　　一開始投入露營，一定會經歷到瘋狂看裝備什麼都想買的階段，建議先LIST清單不要一次到位，多累積露營經驗值後，才會更瞭解自家的喜好與需求，再來慢慢添購裝備也不遲。多露幾次之後，可以和談得來的露營好友慢慢累積相同理念，此時通常都會相約一起同露，大家在採購裝備時可以互通有無，購買相似或同品牌、

同款式的裝備來互相支援，例如客廳帳與客廳帳就很好併帳，更方便同樂。

　　除此之外，在選購裝備的同時，仍然要再次提醒大家務必考慮住家收納與車子擺放的空間，若一時太熱血買太多卻沒地方擺、車子載不出門，那可能就得換房換車來處理了！

▲ 露營裝備百百款，購買前建議先考慮收納與車子擺放空間。

▶ Key Point

☑ 裝備一邊露一邊買就好

☑ 可與同露好友購買相似的裝備

☑ 購買裝備前需考慮住家&車子空間

Step 2 確定日期

　　在準備基本露營裝備的同時，便可開始計劃露營行程，但是因為露營人口多，大部分狀況需要事先安排，而事先預約還有可能碰到下雨天，因此需要事先與同露露友溝通清楚。每年像寒暑假、元旦、端午、中秋、雙十連假等等，能露上個三天二夜或更長時，就會是特別適合悠閒兼遊玩的露營日期，通常一開放就會優先被訂滿，故建議連假前要先預訂。除此之外，因為營地帳數有限，若是多帳團露會比少帳難訂，或者安排到不在同區的營位，但這樣就失去了同露同樂的用意，因此建議團露時務必先預訂。

NOTE

自己一家露營，因帳數少所以會較好訂，若沒有一定要訂特別知名的熱門營地，會建議大家當週再視天氣狀況來訂也不遲。

▶ **Key Point**

- ☑ 連假需預訂
- ☑ 多帳團露要先預訂
- ☑ 訂單帳者，可當週視天氣再訂

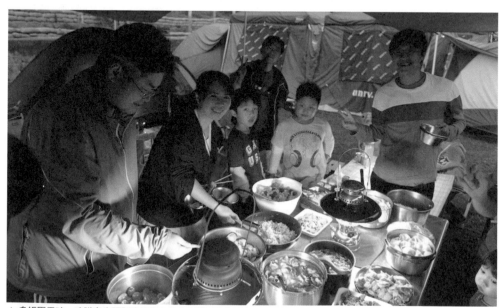

▲ 多帳團露時，建議事先預訂才能享有多人露營同樂的用意。

Step 3 營地選擇與預約

　　決定好日期後，緊接著就是要來挑選營地和預約營地了，除了先瞭解營地種類外，建議大家平時多參考「露營窩」網站，以及網路上的部落客分享文，並且提前做功課LIST註記口袋名單，或是參考本書所介紹（我推薦的20家親子營地），這樣在訂營地時就不會手忙腳亂，訂到雷區了！

◎營位種類說明

種類	說明	
草地營位	草地營位為最常見也是最多人喜歡的營地種類（我也是），若草地夠厚，光腳踏在草地上就非常舒服，但是遇到下雨天若排水不及可能會較泥濘。	
碎石營位	近來可看到不少營區提供碎石營位，鋪設快速完成，好處是遇雨不容易泥濘，但需留意碎石容易割傷帳篷，且小朋友走在碎石區上，若跌倒受傷會較為嚴重。	
棧板營位	通常為使用木材或透水磚鋪設約300*300cm的平台，可阻隔地氣濕氣，好處是遇雨不會弄髒帳篷，但能搭的帳篷就會受到平台大小的限制，訂位前請留意。	
室內搭棚營位	此為搭棚架在營位上方，營位本身多為水泥或木板，只需要帶帳篷前往即可。露營時可輕裝前往，或是當週天氣不好仍可如期前往，也不用擔心會收濕帳，但比較沒有露營的感覺。	

參考露營實用網站與APP

　　Facebook上有許多露營社團，常會有即時的營地分享，不管是新營地或舊營地，建議大家隨時看到喜歡的營地就LIST下來，當要露營時就會有很多想露的口袋名單可以去露囉！底下列出我常用的露營實用網站與APP，供大家參考。

露營窩

網址 http://rvcamp.org/

　　這是目前台灣最完整、最即時的營地資料庫網站，也可以說是露友們必定要存在「我的最愛」的露營聖經網站。這裡除了分區營地列表，並可依地圖及景點尋找，還能自己設定條件尋找最適合需求的營地，非常大力推薦！

FB社團

　　Facebook有許多好用的露營社團，舉例來說你可以搜尋「營位轉讓、徵求佈告欄」社團，加入後勾選所有貼文通知，只要有人因為臨時有事貼文轉讓，就可以選擇想露的營地當週露營喔！有次我順利的在當週訂到知名營地，就是在這個社團接手別人的營位喔！

◎推薦FB社團（底下依ID排序）

- Taiwan 露營 ~ ^^
- 營位轉讓、徵求佈告欄
- 露營地雷區警示及優質營地推薦
- 露營瘋-露營分享社團

愛露營APP

　　預約營地除了常見的打電話、LINE、FB粉絲頁傳訊息之外，現在也有不少營地是在特定日期時間開放表單，傳連結給大家填寫預定。除此之外，還有露營APP的訂位系統，像目前最多知名優質營地使用的「愛露營」APP，介面簡單好操作，而且只要有行動網路便隨時可預訂，非常方便喔！

▲ 愛露營APP介面。

參考露營達人推薦文章

這幾年露營人口激增，開始寫露營的部落客也越來越多，這對於訂營地前的功課準備相當有幫助，同一個營地由不同部落客分享經驗，可看得到不同季節、不同天氣及不同需求的露營心得，以下列出我常觀看的露營部落格，提供給大家參考！

◎推薦露營達人部落格（底下依BLOG的ID排序）

- 三小二鳥的幸福生活：http://wisebaby.pixnet.net/blog
- 美少婦的生活小記：http://amour900312.pixnet.net/blog
- 笑傲山林・Camping Life：http://bbpeng2.pixnet.net/blog
- bobowin旅行攝影生活：http://blog.xuite.net/bobowin/me
- 何師父LOVE露營：http://evshhips.pixnet.net/blog
- 逐露 逐居：http://www.joelincampers.com.tw/
- 兩大兩小愛露營的部落格：http://kt3862000.pixnet.net/blog
- 昵昵媽的幸福露營生活：http://may0708.pixnet.net/blog
- 睡天使醒惡魔成長日誌：http://naughtyangel.pixnet.net/blog
- 我是劉太太。寫露營寫生活：http://sammi0224.pixnet.net/blog
- 雲豹家族：http://blog.yam.com/tac0005

注意天氣

Step 4

因為露營是戶外活動，所以不管有沒有預訂，都需要隨時關注天氣，尤其是山區的營地，最重要的就是安全第一。若是露營日遇到颱風或暴雨等劇烈天氣時，就要決定是否取消或延期，尤其是位在山區的營地，更是要注意山區道路可能會有落石的危險，建議小心為上。另外，在預訂營位時，也請問清楚延期規定，避免要延期時會有認知上的落差。

▲ 露營時先掌握天氣狀況，才知道是否要前往或延期，並針對天氣攜帶適合的裝備。

實用的天氣預報網站

　　露營是戶外活動，因此掌握天氣預報相當重要，我最常用底下介紹的這3個網站來觀測天氣，也有APP可供下載，非常方便喔！建議露營前1～3天就多注意氣象，若真的顯示天氣狀況惡劣，請考慮延期或取消。

中央氣象局－鄉鎮預報

網址 http://www.cwb.gov.tw/
APP 中央氣象局-生活氣象

　　鄉鎮預報可針對該鄉的一週及近3天、逐3小時的預報，尤其要特別注意溫度及降雨機率。

windguru

網址 http://www.windguru.cz/int/

　　windguru雖然主要是設計給玩衝浪的人使用，但因為擁有詳細的數據項目，因此也相當適合釣魚、騎單車、跑步及露營等戶外活動使用。對露營來說，要特別注意風速、溫度、雲層覆蓋率、雨量這幾個數據項目。這裡的預測時間可細分到未來180小時內的每3小時，預測時間越接近越準，因此建議露營前的1～3天來關注，這樣對準備要帶什麼裝備、要安排什麼備案，都能事先想好。

劇烈天氣監測系統QPESUMS

網址 http://qpesums.cwb.gov.tw/
APP 劇烈天氣監測系統（QPESUMS）

　　若遇到天氣預報有颱風、梅雨、雷暴等災害性天氣時，請務必亦追蹤另一款由中央氣象局及相關單位所研發的劇烈天氣監測系統QPESUMS（Quantitative Precipitation Estimation and Segregation UsingMultipleSensor），這個系統提供即時性劇烈天氣監測資訊。

PART

1

準
備
趣
露
營
！
行
前
準
備
與
規
劃

Step 5 裝備載上車

　　買好裝備、訂好營地後，就要準備出發露營了！此時要如何把會用到的露營裝備通通都順利的搬上車，這可是需要一些技巧與經驗的，剛開始或許帶了很多東西車子塞不下，也或許到了營地才發現東西沒帶，這些都是每一次露營所累積的回憶與經驗呢！

　　依我的經驗來說，因為車上的空間是固定且有限的，建議把大件裝備擺上車後，剩下的畸零空間就可以用來擺小件裝備與物品，像我們2大3小開的是一般房車，還可以不上車頂箱去露營喔！除此之外，準備露營裝備時總會覺得這樣要帶、那樣也要帶，就好像出國的行李一樣，深怕少帶了什麼東西，但是往往只是多佔空間而已。除了依照裝備檢查表準備之外，建議邊露邊累積經驗，隨時調整裝備，帶剛剛好就好。

露營裝備檢查表

　　剛開始露營的新手較生疏、要帶的東西容易忘東忘西，在營地裡若缺了什麼東西，可不是想買就可以買得到的，建議依自己的裝備及需求LIST露營裝備檢查表，可參考P230附錄的裝備檢查表來去做調整（可影印多張自行使用）。

▲ 連後座的腳踏空間也不放過，但家有三個小朋友，後座也只能放小東西。

▲ 首先放較重、較大件的裝備，然後再放次大件裝備，剩下放小件裝備與物品，把畸零空間塞滿。

> **Key Point**
> ☑ LIST露營裝備檢查表
> ☑ 善用車內畸零空間
> ☑ 帶得多不如帶得剛好

達人推薦，露營裝備挑選祕訣

帳篷

　　帳篷是露營的基本配備，市面上推出很多款式迎合各種消費者的喜好，挑選時建議先依自家成員人數做為首要條件，再依個人喜好做選擇。帳篷的款式大致上有最基本的標準帳、一房一廳的隧道帳、玩家進階的Tipi帳／熊帳／雙峰帳等，建議第1頂帳篷先買最基本的標準帳，因為較便宜、好搭配客廳帳或天幕，且適合各種營地與季節，使用率較高，待露過一陣子後再購買第2頂。

◎種類介紹

種類	說明
標準帳	為純粹睡覺的區域，建議需搭配天幕或客廳帳，搭配天幕夏季使用，視野寬闊、通風涼爽。搭配客廳帳四季皆可，天氣熱僅搭客廳帳、天氣冷加掛邊布防風防寒。
隧道帳	結合客廳、廚房與睡覺的區域，故稱一房一廳的戶外別墅，保暖效果好較適合秋冬，夏季使用較悶熱。
Tipi帳 熊帳 雙峰帳	為露營玩家的進階裝備，特別具有個人品味，但搭設面積較大會受到場地限制，訂營地前需先與營主確認是否可搭。

▲ 可搭配育空爐的Tipi帳，很適合秋冬使用。（Robens Mescalero）

▲ 綠生活標準帳，是我春夏必備的主力帳篷。（綠生活／FREE LIFE六人帳）

　　挑選帳篷大小時，若照著市面上規格介紹的幾人帳購買通常會太擠，建議直接以帳篷的尺寸最精準，如果就2大2小的家庭成員來說，建議買寬度270cm或280cm的帳篷。如果小孩較大或像我們家一樣是2大3小，那建議買到寬度300cm的帳篷會比較舒適。

▲ 秋冬季來露營，我主要會攜帶這款隧道帳。（Snow Peak／TP-670）

　　目前我們總共有3頂帳篷，一開始先購入了280*280的綠生活標準帳，接著是適合秋冬的Snow Peak TP-670隧道帳，後來我自己在歐洲網站訂了Robens Mescalero Tipi帳，依天氣、營位及心情使用。春夏主力280綠生活標準帳、秋冬則是Snow Peak TP-670及Robens Mescalero相互搭配。

　　除此之外，SKY PAINTER彩繪天空六人家庭不透光通風露營帳，也是不錯的好選擇，因為頂部有設計三角透氣窗、延伸的前庭設計、雙層遮光塗膠，配上彩繪圖騰外帳非常吸睛，相當適合台灣營地及氣候使用。

▲ 頂部有設計三角透氣窗、延伸的前庭設計、雙層遮光塗膠，很適合台灣營地及氣候使用（OutdoorBase／彩繪天空六人家庭不透光通風露營帳）

客廳帳&天幕

　　除了購買帳篷之外，另一個重要的大件裝備就是客廳帳和天幕了，這2種功能一樣都是為了搭建出客廳與廚房的區域，需配合帳篷款式及依個人喜好選擇。我最早有買客廳帳，但是後來已售出，目前仍在服役中的有3張天幕，由小至大分別是400*400cm的Robens菱型天幕、440*500cm嘉隆蝶型天幕、500*800cm山林者長方型天幕，隨時依搭配帳篷、營地空間及心情來選擇。

> **◯NOTE**
> 500*800cm的大型天幕，常會受到營地限制，建議預訂營地前多做功課，並與營主再確認。

◎種類介紹

種類	說明
客廳帳	四季皆可，天氣熱僅搭客廳帳、天氣冷加掛邊布防風防寒，而且搭建容易可與同露好友併帳，唯收納體積較大需留意車輛擺放空間。
天幕	適合春夏，視野寬闊、通風涼爽，但搭建較需要技巧且需備足夠數量的營繩營釘，另天幕的主營柱建議使用280cm以上高度較舒適，但需留意山區容易起大風，有必要時降低高度以策安全。

◎搭天幕的小技巧

搭天幕時最重要的祕訣，就是2支主營柱對拉的天幕一定要拉到挺直，之後幾個對角不管是要使用營柱還是營繩，都可以把天幕搭得又挺又美喔！

▲ 搭天幕的祕訣，重點就是2支主營柱對拉時的天幕，一定要是挺直為直線。

充氣床墊

　　睡眠品質好才有體力與精神好好玩，所以買張好的充氣床墊是必要的！充氣床墊現在主要有外接充氣幫浦與自動充氣的獨立筒，前者雖無法自動充氣，但收納小較不易破損，後者可使用電動充氣機或手壓充氣，但體積大較易破損，建議購買時先躺躺看再決定。

▲ 這是我露營必備的好物，建議床墊下舖錫箔墊以阻隔水氣地氣。（OutdoorBase／歡樂時光充氣床墊）

　　另外，充氣床墊下建議再舖一層錫箔墊或防水地布以阻隔水氣地氣，尤其冬天時可是很保暖的喔！我們使用的是獨立筒充氣床墊，躺起來非常舒適，但缺點就是收納體積大又重，帶去加拿大的營地還破了洞呢！

◎野餐墊也是露營必備好物

　　露營時野餐墊也是必備好物，睡覺區、客廳區、前庭（門口）都會舖設。若是攜帶薄款的野餐墊，可以放在草地上供小孩休息玩樂，或放置於兒童帳篷區都很適合。

▲ 野餐墊很適合用來舖設於草地上供小孩休息玩樂（一起野餐沙灘墊／Lalaya拉拉芽）。

睡袋

　　睡袋依內部填充的材質，分為棉質、人造纖維、羽絨等三種，而價位也與保暖度成正比，最保暖且收納體積最小的最貴、保暖度最不足且收納體積最大的最便宜。我們一開始露營是買最便宜的棉質睡袋，保暖度當然沒有人造纖維或羽絨的好，而且最惱人的是睡袋好大一顆，後來全部換掉買了5顆羽絨睡袋，質感好、保暖、體積小，我們去加拿大露營就是帶5顆Q-Tace羽絨睡袋。

▲ 保暖度超好，而且收納體積非常小。（Q-Tace／羽絨睡袋）

◎睡袋特性比較

● 保暖度：羽絨>人造纖維>棉質
● 收納體積：棉質>人造纖維>羽絨
● 價位：羽絨>人造纖維>棉質

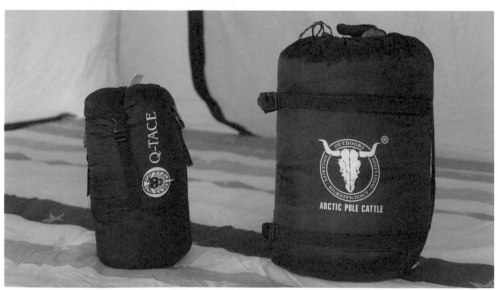

▲ 左邊是羽絨睡袋、右邊是棉質睡袋，兩者的收納體積比較。

折疊桌椅

　　依家庭人數選擇適合的桌椅，若收納空間不夠，以可折疊捲收的款式為優先。折疊桌最常見的為蛋捲桌，近來亦流行兼具設計與餐桌的木桌。折疊椅的款式則有相當舒適但收納體積大的巨川大川椅，也有收納體積小的收折椅，大人小孩尺寸不同、實際坐的感受也不同，建議需試坐過再購買。

　　若需要把廚房區獨立出來，可另外購買行動廚房，便能讓空間更整齊乾淨，但多帶一樣裝備就是多佔一個空間，購買前需考慮清楚。

▲ 使用簡單耐用的鐵架，來做為行動廚房。

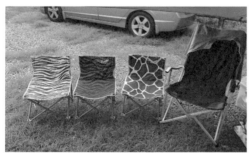

▲ 椅子種類百百種，建議試坐過再購買。

▲ 以東方美學元素設計，外型帥氣還有強力的耐重結構。（BLACK DESIGN Style Chair／武椅-潮武之軍襲數位海陸款系列）

▲ 桌子與廚房兼俱的多功能木桌，可單純當客廳區的桌子使用，拉開桌面搭配單口爐或雙口爐就變成廚房，是實用且功能性非常強的露營精品。（BLACK Nature Dining Table／廚房桌_鳥居）

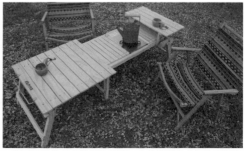

▲ 這系列為鳥居的進階旗艦版，在外型變化上更為靈活也兼具了功能性。（BLACK Nature Ark 3Unit／方舟）

炊煮工具

通常週末露營至少會煮週六晚餐，此時就會需要把整個廚房給帶到戶外去，像瓦斯爐（罐）、鍋碗瓢盆、調味料組等。

◎種類介紹

種類	說明
瓦斯爐	有單口爐、雙口爐、卡式爐、蜘蛛爐，通常直接擺在桌上，也有較為美觀可崁在桌子上的。
鍋碗瓢盆	建議另外準備一套可折疊收納專供露營專用，較不容易忘記帶到。
調味料組	建議可分裝為小瓶裝一組，專供露營專用。
其他	除了上述基本裝備外，依自家需求可另外添購摩卡壺、三明治烤盤、焚火台、荷蘭鍋、折疊烤箱等。

▲ 這是火力強、最多露友使用的瓦斯爐。（岩谷／4.1KW卡式爐）

▲ 外型美觀的單口爐，使用上較雙口爐有彈性。（PMS／單口爐）

▲ 質感好且可折疊收納，非常方便。（Snow Peak GR-009 Tramezzino／折疊式三明治烤盤）

▲ 結合摩卡壺與打奶泡機的義式濃縮咖啡壺。（Bellman CX-25P）

▲ 多功能的荳荳袋，除了可當露營的醬料分裝袋，還能當副食品或沐浴品的分裝袋。（Oh WP親子家居／彩虹荳荳袋）

保冰袋

　　準備食材帶到營地時，最重要的就是保鮮的問題，尤其是需要冰的肉類、鮮奶等等，還有夏天解渴的飲料冰品，建議購買好收折的保冰袋搭配保冷冰磚使用。若是保冰袋的效果不夠力，可買硬式的冰桶甚至是插電式的行動冰箱，唯冰桶和行動冰箱體積較大，需先確認家中及車上空間是否足夠。

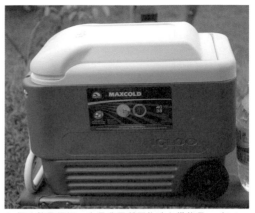

▲ 保冰效果很好，也是我露營野炊時必備物品。（Igloo 40QT Maxcold／五日鮮冰桶）

照明燈具

　　建議購買工作燈搭配LED燈泡，近來常見的為亮度充足的LED燈條，但使用時請留意勿過度製造光害。若想不插電，可選擇使用高山瓦斯的瓦斯燈，或是使用煤油或去漬油的汽化燈，尤其汽化燈相當有質感且經典，很多玩家甚至是買來收藏。

　　我的燈具是從工作燈搭配燈泡開始，也買了LED燈條和瓦斯燈，現在喜歡簡單的輕裝，僅帶充電式防水的SUNREE CC3就夠用了。除此之外，也推薦以下幾樣商品供選擇。

▲ 可360度旋轉至需要的角度，可以當帳內的吊燈，內建鋰電池還能用USB介面充電。（Truvii／Moon Lantern 木燈）

▲ 露營必備的太陽能LED營燈，輕薄短小又防水，還能折疊收納隨身攜帶喔！（Oh WP親子家居／發光泡芙）

煤油暖爐

　　此為冬季露營的保暖裝備，使用煤油不需插電，但需留意空氣流通並準備一氧化碳偵測器以確保安全。除此之外，冬天可搭配有煙囪孔的Tipi帳，使用育空爐讓帳篷內保持乾爽與溫暖，但育空爐燒柴高溫危險，不適合有小小孩的家庭。

NOTE

攜帶電器時要注意，因山區接電不易且電壓較不穩，建議不要攜帶高耗電電器用品，以避免造成營區跳電或是危險。

▲ 這個暖爐外型很好看，還能立放後車廂喔！（TOYOTOMI RBE-25C／煤油暖爐）

車頂架&車頂箱（包）

　　當車上的空間不夠時，亦可加裝車頂架和車頂箱（包），車頂箱為硬殼好清潔不怕下雨，車頂包為軟布遇雨需要確實曬乾，但就收納而言當然是車頂包可折疊比較好收納。

其他裝備

　　露營工事必備固定帳篷、客廳帳及天幕用的營釘、營鎚、營柱、營繩。除此之外還有可讓露營空間更整齊的置物層架如三層架、四層架，而若供電營地的插座較遠，就需使用電源延長線，請買動力延長線較安全實用。另外，還可依個人品位來擺設裝飾品，如三角旗、掛燈、花瓶、補夢網等。

夏季、冬季、雨季露營，
疑難雜症全攻破

夏季露營避暑策略大公開

台灣是亞熱帶國家，四季氣候並不明顯，從4～9月橫跨暑假是較熱的期間，若這期間到戶外露營，炎熱高溫更是令人難耐，其實只要把握以下幾點，就能讓夏季露營也可以很好玩！

營地選擇

春夏天氣熱溫度高，可挑有樹蔭、戲水池或是鄰小溪可玩水的營地，就能泡在冰冰涼涼的水裡消暑。另外每升高1,000公尺氣溫約降低6度，可利用此特性選擇高海拔的營地會比較涼爽舒適。

▲ 挑有戲水池的營地，泡在水裡冰冰涼涼很消暑。

減輕裝備

夏季露營的裝備可以更簡單輕裝，不要花太多時間及體力在搭建上，尤其建議只帶帳篷，或帶帳篷搭天幕即可，快速搭好就能早點收工休息放空。

▲ 夏季露營建議攜帶輕裝即可，快速搭好早點收工。

衣服準備

天氣熱隨便活動一下就滿身大汗，尤其如果是有得玩水的營地，一天可能需要換2～3次衣服，出發前記得幫孩子多準備幾套換洗衣服，另外泳裝也是必備。

避暑小物

通常營地都有供電，可帶台好拆卸上車的電風扇去露營，或是可準備結冰水或是涼飲，喝口冰冰涼涼的飲料可消暑不少。

防蚊防曬

夏天蚊蟲肆虐，尤其多蚊子或小黑蚊，請備妥防蚊用品，或穿輕薄透氣的薄長袖長褲避免被小黑蚊叮咬。另外，夏日陽光炙熱且海拔高、紫外線強，亦需準備防曬用品避免曬傷，我特別推薦底下這幾樣防蚊防曬商品，供大家參考。

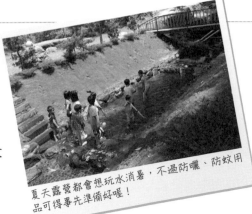

夏天露營都會想玩水消暑，不過防曬、防蚊用品可得事先準備好喔！

▲ 防曬系數為SPF50 PA+++，可有效阻隔UVA／UVB，嬰幼童、敏感性肌膚也適用。（eggshell小鹿山丘／嬰幼童防曬乳）

▲ 日本研發的天然防蚊成分，超細纖維貼片的材質，黏性佳也不易脫落，嬰幼童、成人都適用。（eggshell小鹿山丘／天然有機精油驅蚊貼片12枚／盒）

◀ 清爽不黏膩的防蚊產品，我露營時都是帶這罐來防小黑蚊，適合成人及幼兒使用。（eggshell小鹿山丘／天然有機精油防小黑蚊噴霧60ml）

◉NOTE

夏季露營時，最害怕的就是遇到蚊蟲叮咬，特別是恐怖的小黑蚊。小黑蚊有「台灣鋏蠓」的俗稱，是台灣原生種的吸血昆蟲，使用防蚊產品外建議穿長褲長袖，並選擇透氣佳、吸濕排汗衣服穿著。

冬季露營避寒策略大公開

其實適合露營的季節，冬季會比夏季適合，因為不像夏天那樣又熱又濕濕黏黏，而且比較不會有蚊蟲，只要把握以下幾點把保暖工作做好，就能在溫暖的客廳帳或是帳篷內，煮壺熱水與親朋好友一起聊天，打造出很棒的露營回憶。

營地選擇

若平地就已相當冷時，建議選擇低海拔或平地的營地即可，且注意不要到容易有風的營地，風會讓體感溫度再降低，尤其對小朋友或小小孩而言，更不適應。

裝備挑選

保暖的露營裝備最主要就是準備有邊布的客廳帳或是一房一廳的隧道帳，再進階一點的則是配有育空爐的Tipi帳，另外務必準備保暖度高的睡袋、能阻隔地氣的錫箔墊或防水地布及鋪上加厚床包的充氣床墊，就非常足夠了！

衣服準備

郊外氣溫變化大，請以洋蔥式穿法來因應，尤其特別建議最裡面穿發熱衣當做內衣和睡衣，外面再加長袖上衣、背心及外套。

另外推薦魔術頭巾，可當脖圍亦可整個頭包起來增加保暖度。像我們在加拿大洛磯山脈山區露營時，碰到好幾晚都是入夜到清晨5度左右的低溫，孩子們穿發熱衣當睡衣，每個人鑽進羽絨睡袋裡，束口帶一拉緊就非常保暖。

避寒物品

除了客廳帳或隧道帳可擋風保暖外，另外可以準備焚火台、煤油暖爐，睡覺時可使用保暖水龜或電毯，但使用上均需特別注意小心。

▲ 冬季露營除了攜帶擋風保暖的帳篷，保暖睡袋及床墊等物品也不能少喔！

雨季露營應對方式大公開

　　露營遇到下雨天實在是很惱人的事，若是多帳團露要取消更是一大工程，如果雨量及機率在可接受的範圍下，決定風雨無阻照原訂計劃前往時，就請把握如下幾點，即可快速收濕帳、輕鬆歸位囉！

留意氣象預報

　　因為氣候不穩定，所以仍然建議大家在出發前、在營地時，隨時留意氣象預報，尤其是隔天收帳時，若可搭配氣象預報抓到停雨的空檔，更能方便收帳。

準備雨天裝備

　　在出發前預先調整為會收濕帳的雨天裝備，把握簡單、輕巧、好清潔的三大重點，通常我會準備簡單的標準帳、折疊鐵架當桌子、好清洗的折疊椅子等，即使沒有大黑垃圾袋仍可快速收帳。搭配車頂箱來使用，例如乾燥的放車頂箱、潮濕的放後車廂，分開擺放減少相互影響的機會，回家的後續處理也快速輕鬆多囉！

雨天露營工事

　　到了營地搭好帳後也不要輕忽，記得先為天幕拉好水線，營繩配上營釘要打好打滿，並隨時留意積水狀況喔！

確認雨棚&室內營位

　　若營地有室內搭棚營位，可以先問營主是否有空位改到室內營位去，可避免收濕帳的狀況。若無則可試試改搭在棧板或碎石營位，至少不會弄髒帳篷比較好收拾。

◎下雨天如何優雅收濕帳？

1. 隨時注意劇烈天氣監測系統QPESUMS是否有無雨的空檔。
2. 先收天幕或客廳帳下的物品，再把帳篷搬到天幕或客廳帳下，可減少被淋濕的裝備。
3. 準備雨衣與大黑垃圾袋，放置被淋濕的裝備。
4. 擺上車時，將乾的裝備與濕的裝備分開擺放。

親子露營，最能為小孩做機會教育

　　我一直認為露營是教育孩子的好機會，因為在營地裡，人與人之間的距離更近，相互影響更為容易，我們可以藉此教育孩子常規、為他人著想、愛護環境保護大自然，一起做個好露友！

降低音量勿喧嘩

　　露營時比鄰而居完全沒有隔音，再加上每帳家庭的作息不一樣，此時就需要露友們彼此尊重，例如深夜晚上10點後到清晨早上7點前，儘量降低音量勿大聲喧嘩。

隨時留意小孩動態

　　讓孩子在營地裡活動，並不是直接放任不管，而是隨時注意孩子們的動態，是否安全、是否影響到別人，或者在陌生群體中的人際關係是否有需要協助引導的地方，這些是身為家長需要留意的。

垃圾減量分類並減少廚餘

　　平時都有落實垃圾分類，出門露營當然更要繼續維持良好習慣，帶剛好的食材份量去露營，並用可重覆使用的容器裝盛，儘量減少垃圾及廚餘的產生。

山區取水供電不易，請珍惜資源

　　雖然營地費包含用電、用水與熱水淋浴，但是並不代表我們可以無限上綱任意使用，可以帶著孩子一起學習珍惜資源不浪費，愛護台灣、愛護地球。

請勿攜帶高耗電的電器用品

　　山區接電不易且電壓較不穩，建議不要攜帶如冷氣、電暖爐、電鍋、電熱水壺這些用電加熱發熱的高耗電電器用品，以避免造成營區跳電或是危險。

▲ 親子露營最適合為小孩做機會教育，可以讓孩子一起學習生活技能，全家一同完成搭帳到擺好桌椅、煮食的工作。

 # 達人來解惑，
露營迷思大破解！

 小朋友多大可以帶出門露營？
到山上露營會不會很危險？

(A) 基本上各個年紀都有父母帶，但太小的Baby帶出門大人麻煩、小孩不習慣，甚至夜哭會急壞父母、吵到鄰居，因此建議至少6個月以上，並已有出遊經驗再去露營較適合。另外，基本上前往營地的路都有整理過，只要小心開車、相互禮讓，並且不在豪雨過後上山，都很安全的。

 露營有熱水洗澡嗎？需要帶吹風機嗎？

(A) 只要不是野營，若是去有商業經營的營區，一定都有廁所浴室可使用，更講究的甚至有乾濕分離等五六星級衛浴，非常適合親子露營喔！除此之外，有的營地會準備吹風機、有的不會，建議可自行攜帶，但使用吹風機時建議拿至廁所浴室的插座使用喔！

 搭好帳篷後若要出去玩，
留在營地的裝備會不會被偷？

(A) 露營裝備大多又大又重不好偷，建議把錢、手機及3C電子產品帶走，其他價位較低、體積小的收到帳篷裡面，就可以出去玩了！

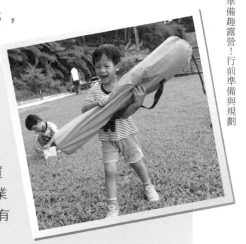

Q 我還不確定要不要開始露營，一定要買裝備嗎？

A 目前很多露營用品店或營地都有提供裝備租借（帳篷、客廳帳或桌椅都有），或有空中帳篷可訂房，只要把家裡使用中的鍋碗瓢盆、棉被枕頭帶出門，就可以體驗露營囉！另外，剛開始露營較沒有概念，第一次購買建議先在網路上做好功課後到店面購買，有專業的店家說明介紹並提供售後服務及保固，之後有經驗了再直接在網路上買即可。

Q 帳篷如何挑選？要買天幕還是客廳帳？

A 目前市面上有品牌的帳篷規格已改良得相當符合現今的氣候，只要依家庭人數來決定睡覺區域，就可以大致先篩選出幾頂帳篷，再依個人喜好做挑選即可。

◎帳篷大小挑選建議

- 2大1小：睡覺區域建議選250～270cm寬的帳篷。
- 2大2小：睡覺區域建議選270或280cm寬的帳篷。
- 2大3小：睡覺區域建議選280或300cm寬的帳篷。

◎天幕VS客廳帳選擇

1. 先看常同露的露友有否使用客廳帳，如果有買，則建議買客廳帳較好併帳。
2. 天幕主要是夏季使用，若有隧道帳建議購買天幕。
3. 有些團露限制不能搭客廳帳，若想參加需另備天幕。
4. 個人喜好，看外型選擇自己喜歡的款式。

 大風中如何快速撤天幕？

A 天幕雖然美觀又遮陽，但碰到大風時可是非常惱人，建議快速撤天幕的方式如下。

1. 搭天幕時做好工事、拉好營繩。
2. 起風時可再加強營繩、檢查營釘是否有打入地面，並壓低天幕高度。
3. 若風大到無法承受或是刮起怪風時，建議撤天幕比較保險。
4. 從最高的主營柱先撤下，讓天幕落地，等營柱都放倒後再開始解營繩收天幕。

 挑選營地要注意哪些事項？
哪種營地適合親子露營？

A 營地因為位置、地勢、環境與設施條件而樣貌百百款，在挑選營地時仍是需要經驗與眉角的，以下幾點注意事項請留意。

◎挑選營地的注意事項

1. 平時多關注各露營社團及露營部落客的文章，隨時列出口袋名單。
2. 做功課時，每個營地建議至少看2～3位不同作者的分享，較能全盤瞭解。
3. 留意停車位置、走道與活動空間的營地規劃，以避免訂到超收或滿帳時會帳帳相連的狀況。
4. 若帳篷或客廳帳有「雪裙」設計，建議不要訂碎石營位，因為容易磨擦受損。
5. 草地營位最舒服，但若遇到下雨天，若排水不及可能會較泥濘。
6. 下雨天若還想風雨無阻前往（以安全為前提），建議可改至棧板或室內搭棚營位，裝備較不會弄髒，甚至不需要收濕帳。
7. 預訂營位時，需瞭解延期規定，避免碰到需要延期時會有認知上的落差。

◎親子營地適合要件

- 有提供小朋友最愛的遊樂設施
- 有乾淨舒適的廁所浴室
- 離市區近好採買或路況佳好開車
- 不超收有足夠的活動空間
- 有生態導覽富教育意義活動

 哪個季節比較適合露營？如何防止被小黑蚊咬？

A 天氣熱去露營的話，蚊蟲多且易濕黏，建議選擇天氣較涼、適合戶外活動的秋冬季來露營。另外，露營時常遇到被小黑蚊咬的狀況，小黑蚊有「台灣鋏蠓」的俗稱。是一種台灣原生種的吸血昆蟲，主要在白天出沒，除了使用防蚊用品外，穿長褲長袖還是最有效的防止方法，若在夏天則可選擇透氣性佳的吸濕排汗衣服。

 如何清潔帳篷內部？如何快速收拾東西？

A 帳篷使用久了難免會有小石頭、草和頭髮等髒汙，建議買「滾筒黏把」就非常好用，而且好攜帶又不用插電，方便省事。如果要快速收拾物品、準備露營用品，建議如下。

◎**快速收拾物品**

1. 輕裝露營，裝備精簡，帶必須的即可。
2. 裝備都要設定有固定的收納方式及擺放位置。
3. 在營地時隨時把東西收拾好，撤帳時的整理收拾就會快速許多。

◎**準備露營物品**

1. LIST一份露營裝備檢查表（翻至P230）。
2. 把露營裝備，事先整齊收納在固定的位置。
3. 準備一套露營專用的鍋碗瓢盆及調味料組。

 營位要選草地好還是碎石好？

A 基本上草地營位會比較有露營的感覺，而且讓孩子直接光著腳踩在草地上是很棒的自然體驗；但如果氣象預報可能會下雨，建議可訂碎石或室內搭棚，會比較方便輕鬆收帳。

 露營時要玩什麼？營地會提供什麼活動嗎？

有些營地除了提供小朋友喜歡的戲水池、沙坑、盪鞦韆、溜滑梯，甚至還有划獨木舟、搗麻糬、餵雞鴨、生態導覽、做竹筒飯、烤蛇餅、烤肉串及生態導覽等活動，非常豐富有趣！露營時也可自己玩一些活動，舉例如下。

◎**露營活動參考**

1. 運動類：健行、足球、羽毛球、傳球、飛盤等（請注意安全並勿影響他人）。
2. 益智類：象棋、圍棋、跳棋、桌遊、說故事等。
3. 知識類：觀星、認識動植物等。
4. 烹飪類：製作鬆餅、蛋糕、麵包、PIZZA等料理。
5. 其他：吹泡泡、黏土、畫畫等。

 三小二鳥必備的露營裝備有哪些？

1. 好搭好收的280*280綠生活標準帳，若人口多，使用300*300，空間更為舒適。
2. 多功能摺疊桌（網架），收折時扁平好收納，可堆疊、可當行動廚房，而且好清潔。
3. SUNREE CC3充電式行動電源營燈，夠亮好攜帶。
4. Q-Tace羽絨睡袋，保暖度夠、質感觸感佳、收納體積小，唯使用久且有些絨球比較小，多少會掉羽毛。
5. BLACK Design木折桌，收納體積較大但很有質感。
6. Snow Peak營鎚，很好打釘。
7. TOYOTOMI RBE-25C煤油暖爐，冬天露營的保暖好朋友。
8. 蜘蛛爐，任何品牌皆可，體積小攜帶方便。

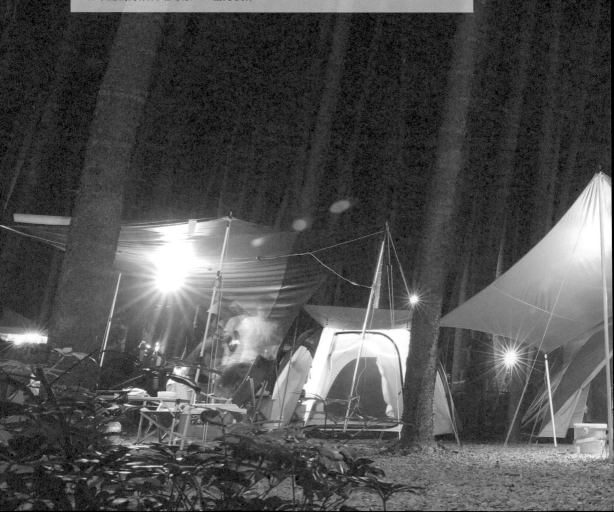

美味野炊！

PART 2 豐盛美食 大公開

野炊這樣煮最對味！味噌鍋、壽喜燒、漢堡排、烤飯糰，一鍋到底輕鬆煮食譜、輕食早午餐、豐盛中西式料理、兒童最愛點心大公開，大人小孩都愛吃！

★本篇為野炊料理專家Vera協力製作。

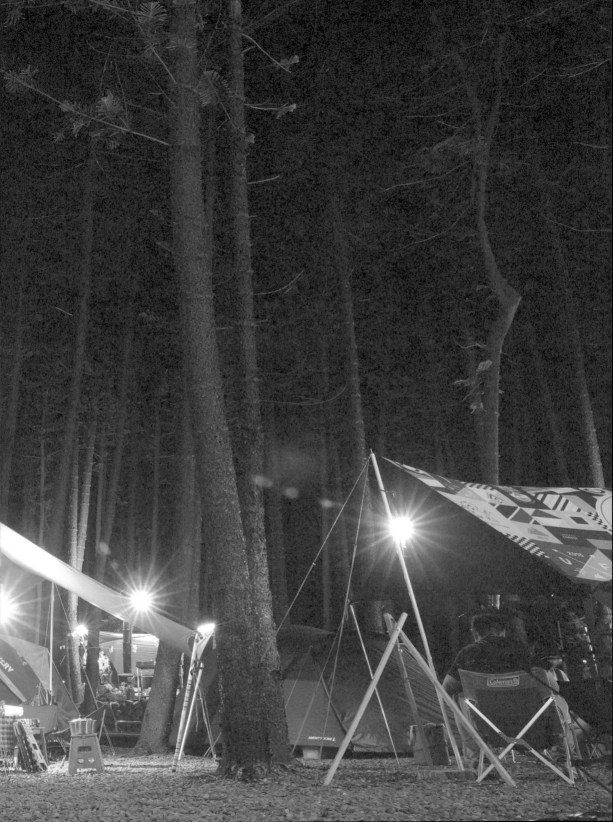

🍴 鮮蝦水果沙拉

料理超容易，可以當做早餐或點心來吃，搭配滿滿的鮮蝦，補充優質蛋白質，小孩愛吃，營養又健康呢！

材料

當季各式水果（示範準備的是哈密瓜）、優格1小盒、鮮蝦300g

作法

1. 鍋中加少許水煮滾，放入鮮蝦，等蝦子變色就撈起放涼，剝殼備用。
2. 將水果切成小孩容易入口大小，把剝殼去腸泥的蝦仁擺在最上面，淋上優格，即可完成。

NOTE

❶ 若沒有買到鮮蝦，也可用處理好的冷凍大蝦仁來代替，一樣好吃。
❷ 優格可以使用超市容易買到的水果口味優格（例如福樂的蔓越莓優格，或植物no優的橘子口味），增加變化性。

◎推薦！嚴選新鮮食材的手作料理

> 嚴選新鮮食材的「一家子即食料理-好媽媽手工丸、S阿姨幸福家常菜」，是我平時料理、露營野炊的好夥伴。在這裡除了可購買到新鮮、真材實料的手工丸，還有好吃美味的健康家常菜，非常推薦給各位喔！
>
> ★FB搜尋：一家子的大小事　🏠 一家子即食料理 www.EJZ.com.tw　好媽媽 手工丸

 # 油醋羅蔓沙拉

這是道簡單又方便、清爽開胃、營養滿點、少負擔的野炊料理。若是搭配小孩喜愛的吐司麵包，再煎幾片培根，就是道豪華的早午餐！

材料

羅蔓1顆、洋蔥1/4顆、牛番茄1顆、任一種起司（塊狀非片狀為佳）、鹽和黑胡椒粉適量、巴沙米可醋1大匙、橄欖油1大匙

作法

1. 羅蔓洗淨，切成方便入口的長條狀，放入大碗或沙拉碗備用。
2. 洋蔥和牛番茄都切碎備用。
3. 將洋蔥末和牛番茄末放入沙拉碗。
4. 將起司撥碎灑入碗內，加入巴沙米可醋和橄欖油，最後撒上研磨黑胡椒粉與少許鹽巴，即可完成。建議吃之前充分攪拌均勻。

NOTE

❶ 羊奶起司帶一點鹹味，很適合用在早餐沙拉中，就可以不用加鹽。
❷ 可用切碎的白煮蛋或酪梨塊來加料，這兩種食材與沙拉攪拌之後更有風味，而且富含優質蛋白質，小孩的接受度也很高。

和風芝麻涼麵

　　建議在家事先調好醬料，露營野炊時可節省時間，而醬料包還可依照個人喜好調整，全家都吃不一樣口味。這道料理在炎炎夏日很受歡迎，若於平地露營，中午收帳後通常很熱，這時來一盤涼麵最棒了！

材料

- **基本食材**：蕎麥麵1包、胡蘿蔔1/3條、小黃瓜2條、豆芽菜200g（1小撮）
- **基底醬料**：芝麻醬、和風醬油、麻油、烏醋、蒜泥、糖
- **額外加料**：梅花豬肉片600g（約1盤）、泡菜、辣油、海苔、小魚乾
- **季節食材**：竹筍、蘆筍、秋葵

作法

1. 在家先調好涼麵用基底醬料，依個人口味調整，包裝好放進冰桶。
2. 將胡蘿蔔和小黃瓜切絲，並放入冰水中冰鎮，放旁備用。
3. 先煮開水，再將麵條入鍋續滾3分鐘（時間長短依照麵條粗細不同，通常包裝上會有說明），麵條外觀變軟就可以撈起，撈起後馬上放入冰水中降溫。
4. 繼續用同一個鍋子川燙豆芽菜和豬肉片，燙熟後也馬上撈起，放入冰水中降溫。
5. 拿出餐盤，依序擺放涼麵、胡蘿蔔絲、小黃瓜絲、豆芽菜和豬肉片，淋上基底醬料即可完成。

NOTE

1. 超市賣的蕎麥麵通常分乾濕兩種，乾的放在乾貨區，保存方便；溼的放在冷藏櫃，需要放冰桶保鮮，但包裝裡通常有附基底醬料包了。
2. 如果懶得自己調醬料，可以使用超市賣的日式和風柚子醬搭配麻醬。
3. 如果嫌麻煩，其實也可以在家準備好所有材料，到戶外時從冰桶中拿出來擺盤，就可以直接上桌。

4. 小孩吃的可以多放海苔和小魚乾；大人吃的可以加上泡菜和辣油。

豐盛中西式料理

 ## 冰鎮油雞

建議可以在家事先完成，節省野炊的時間，例如在家先冷凍，放在冰桶裡有類似結冰水的保冷效果，讓油雞隨時間在冰桶中慢慢解凍。這道料理很適合3天2夜露營，先放在冰桶裡慢慢解凍，第2天晚餐剛好派上用場。

材料

雞胸或去骨大雞腿1塊、薑5片、蔥2支、鹽半小匙、香油1大匙、米酒1大匙、白胡椒粉少許

作法

1. 薑切片，蔥先切成長段（約10公分左右）。
2. 使用深盤或淺鍋，鹽半小匙、香油1大匙、米酒1大匙、白胡椒粉少許抹在雞肉上，放入冰箱冷藏約1小時醃入味。
3. 從冰箱取出雞肉，放入電鍋裡，把薑5片、蔥2支放在雞肉上，並淋上半杯水，外鍋加1杯水，蒸熟。
4. 雞肉蒸熟後取出放涼，並且撈起過多的雞高湯，只留下少許湯汁。
5. 將雞肉上的蔥段切成蔥花，另起油鍋爆香蔥花。
6. 將爆香後的蔥油淋在雞肉上，放入冰箱冷藏約3小時入味，即可完成。
7. 露營出門前1～2天記得先將雞肉放入冷凍。

NOTE

❶ 料理過程中多出的雞高湯，可冷凍成小冰塊，露營時一起帶去，加入其他料理中可增添風味，就是天然健康的雞高湯。

❷ 做好的冰鎮油雞，如果沒有當天吃掉，建議當日要改放冷凍。

 # 一鍋到底日式炒烏龍

煮烏龍麵時，不需要另起一鍋開水煮麵，省時又快速，適合單口瓦斯爐。料理步驟簡單，可做乾麵也可做湯麵，天冷時超推薦的暖心料理。

材料

烏龍麵2包、胡蘿蔔1/2條、高麗菜1/5顆、中型杏鮑菇1個、洋蔥1/2顆、豬肉絲約100g、橄欖油1大匙、開水適量、太白粉少許、醬油3大匙、鹽2小匙、糖2小匙或味醂3小匙

作法

1. 豬肉絲先加一點太白粉和醬油，抓醃靜置一下。此步驟可以在家先做好。
2. 將洋蔥、胡蘿蔔和杏鮑菇都切絲，而高麗菜洗淨切成粗絲，備用。
3. 起油鍋，放入醃好的肉絲，翻炒1～2分鐘至稍微變色。
4. 繼續加入洋蔥絲和胡蘿蔔絲，翻炒約2～3分鐘至變軟。
5. 再加入杏鮑菇絲和高麗菜絲，翻炒約2～3分鐘至出水。
6. 加入醬油3大匙、鹽2小匙、糖2小匙或味醂3小匙，放入2包烏龍麵，加水的高度大約淹到烏龍麵七成高度為止（約400cc）。
7. 轉大火，蓋上鍋蓋，燜至水滾（約需要5分鐘左右），等到香氣溢出。
8. 打開鍋蓋，再花1～2分鐘收汁，熄火盛盤即完成。

NOTE

❶ 如果喜歡海鮮，可加入冷凍蝦仁或蛤蜊，也都是不錯的材料組合。

❷ 起鍋後可以灑上一些芝麻粒或香油，風味會更上層樓。

 # 一鍋到底鮮蝦番茄義大利麵

一鍋到底即可完成料理直接上桌，少洗一個鍋，單口瓦斯爐也很方便。這道料理還可當主食，免煮白飯，而且配色討喜，是小孩喜歡的菜色，還能當成簡單的午餐呢！

材料

義大利直麵1把（約姆指和食指繞成一圈的量）、蒜頭2顆、洋蔥半顆、番茄3顆、蝦子半斤、橄欖油1大匙、調味料適量（鹽、義式乾燥香草、胡椒、米酒）

作法

1. 鮮蝦洗淨，用剪刀剪蝦鬚、蝦腳，開背去腸泥，再把蝦頭分離並把胃囊拉掉，放旁備用。蒜頭、洋蔥、番茄都切碎備用。
2. 起油鍋，下蒜末和洋蔥末炒香後，放入蝦頭，與鍋中的爆香料充分拌炒，讓蝦頭轉為紅色且略為焦香。
3. 加入切碎的番茄拌炒，接著加入1大杯水，讓蝦頭浮起來，把蝦頭撈掉放一旁，鍋內繼續煮滾。
4. 接著以繞圓圈散開的方式，將乾燥的義大利麵平放入鍋，水面大概能蓋過義大利麵即可，若水面太淺再多加一點點水，千萬不要過多。
5. 繼續煮滾約5分鐘，呈現湯汁快收乾的狀態，加入蝦子（蝦身），以及其他加料海鮮。繼續拌炒，把剛入鍋的海鮮煮熟，最後依喜好加入適量的調味料（鹽、義式乾燥香草、胡椒、米酒）便完成。

NOTE

❶ 若沒有買到鮮蝦，建議可用處理好的冷凍大蝦仁（Costco有賣）來代替，一樣好吃。
❷ 蝦高湯是海鮮味的主要來源，若使用冷凍蝦仁，則建議用蛤蜊加料來補強海鮮味。
❸ 若鍋子直徑比義大利麵短，請直接在鍋上折半放入來煮。
❹ 若嫌直麵很麻煩，改用筆管麵或貓耳朵麵也可以，這樣小孩更愛吃。
❺ 一鍋到底義大利麵的麵體，其實不如傳統作法般Q彈好吃，但只要把握水不過多（剛好把麵煮熟的程度），醬汁最後還是能輕易收乾，很適用於露營野炊時。

🍴 九層塔清炒蛤蜊

蛤蜊可說是小孩的最愛，共餐時很受歡迎，能增進孩子們食慾，三兩下就吃光光。料理步驟簡單，下鍋到起鍋不到5分鐘，建議最後料理，上桌後就可以開動。

材料

中大顆蛤蜊1斤、薑絲少許、九層塔少許、橄欖油1大匙

作法

1. 切薑絲，起油鍋，爆香薑絲。
2. 倒入清洗過的蛤蜊，均勻翻炒約30秒。
3. 轉中火蓋上鍋蓋燜2分鐘左右，這時蛤蜊呈現半開的狀態。
4. 打開蓋子，加入九層塔拌炒1分鐘，完成。

NOTE

❶ 傳統市場專門賣蛤蜊的攤販，多半備有九層塔，可以跟老闆要，不用再另外買。

❷ 傳統市場很容易買到當天的新鮮蛤蜊，而且有吐沙處理過，建議放在冰桶下半部或結冰水旁邊，就能保存良好。

❸ 超市能買到真空包蛤蜊，建議露營前一天再買回家冷藏，挑選製造日期最近的，料理前先取出打開泡水，蛤蜊仍舊非常新鮮（只是沒有傳統市場買的有活力）。

 # 台式炒米粉

可當主食，免煮白飯。備料快速簡單，若有剩料可單獨當作一道菜，或隔天拔營時，炒個麵當做簡單午餐。

材料

米粉1片（1包2片）、豬里肌肉絲半斤、胡蘿蔔1/3條、乾香菇6朵、高麗菜1/5顆、橄欖油2大匙、乾蝦米少許、油蔥酥少許、調味料適量（鹽、烏醋、胡椒、醬油）

作法

1. 乾香菇事先泡水，肉絲加醬油醃漬，放旁邊備用。

2. 蒜頭切末，胡蘿蔔、香菇、高麗菜都切絲備用。

3. 煮一小鍋開水，水滾後放入米粉，川燙15秒後迅速撈起，倒掉水，將燙過的米粉放一旁，以鍋蓋蓋住，燜著備用。

4. 起油鍋，爆香蒜末和蝦米，接著炒胡蘿蔔絲、肉絲、香菇絲和油蔥酥。加入高麗菜絲，並加點鹽一起拌炒，讓配料稍微出水。

5. 配料都炒熟之後，轉中火，加入燙好燜過的米粉，依個人喜好加入調味料並調整鹹度（例如鹽、烏醋、胡椒、醬油），充分攪拌均勻即完成。

NOTE

❶ 米粉好吃的重點是配料和米粉之間要拌勻，若喜歡重口味可以再加1大匙的油去炒。

❷ 可用新鮮香菇取代乾香菇，但乾香菇的味道比較合適，且不用冰，露營攜帶方便。

❸ 原則上配料的比例約為：肉絲1：胡蘿蔔絲1：香菇絲1：高麗菜2，視個人喜好增減。

 # 豬肉蔬菜味噌鍋

這道料理使用根莖類蔬菜，不佔冰桶空間。春秋露營可單純作為湯品，冬天再加料變身火鍋，相當多變化。夏天建議多加一點豬肉，不用加水和豆腐，炒完料就是一道共食的美味餐點（洋蔥味噌豬肉），也可以直接加個烏龍麵就可以當主食，省下許多時間。

材料

梅花豬肉片600g（約1盤）、洋蔥1顆、胡蘿蔔1/3條、蘿蔔1/3條、蔥4隻、橄欖油2大匙、和風鰹魚高湯包1包、味噌1包、味霖1大匙或糖1小匙、烏龍麵1包、火鍋料隨個人喜好

作法

1. 蔥切段，洋蔥、胡蘿蔔、蘿蔔都切片備用。
2. 起油鍋，將洋蔥片和蔥段稍微煎香。
3. 再將胡蘿蔔入鍋一起拌炒，接著加入豬肉片拌炒到7分熟，將豬肉片夾起放一旁備用。
4. 放入柴魚高湯包，加水煮滾5分鐘。
5. 放入作法3的豬肉片以及烏龍麵，並慢慢將味噌融入湯中。
6. 待水第二次滾3分鐘後即關火，調整味噌和鹹度，即可完成。

NOTE

❶ 一般市售較容易買到的味噌，可以再加入紅味噌，味道會更豐富美味。

❷ Costco買到的和風鰹魚高湯包已有鹹味，所以不用另外加鹽。

❸ 如果想加火鍋料，很推薦到「Stinna的手作料理」（FB搜尋：一家子的大小事）購買，所有產品皆為純手工料理，嚴選新鮮食材，真材實料超安心！

日式壽喜燒

　　使用根莖類蔬菜，不佔冰桶空間。蔬菜豐富，甜甜的醬汁，很受小孩喜愛，而且牛肉份量多，也能滿足愛吃肉的爸爸們。

材料

- **基本食材**：霜降牛肉片1200g（約2盤）、洋蔥1顆、胡蘿蔔1/3條、好菇道1包、蔥6隻、板豆腐1塊、牛蒡1段（約15公分）、白菜1/2顆、其他食材隨個人喜好
- **醬汁調料**：和風鰹魚高湯包1包、醬油4大匙、味霖2大匙、糖2大匙

作法

1. 蔥切段，洋蔥和胡蘿蔔切片，板豆腐切塊、牛蒡去皮切絲，放旁備用。
2. 熱鍋，在鍋中灑一大匙糖，將所有牛肉片放入，略為煎炒至3分熟逼出一些油，立刻將牛肉片撈起來，放旁備用。
3. 用剛剛逼出的油來煎板豆腐，煎到焦香再盛起，即可放旁備用。
4. 繼續炒香蔥段和洋蔥片，炒到洋蔥略為變色，將除了肉以外的食材都放入鍋中（胡蘿蔔片、好菇道、板豆腐、白菜、牛蒡絲等），加水到淹過食材的高度，接著放入醬汁調味料。
5. 水滾後蓋鍋蓋轉小火，將白菜和食材燜個5～7分鐘。
6. 打開鍋蓋，試吃一下來調整醬汁鹹度，接著轉大火，當水再次滾後，放入一開始煎到3分熟的牛肉片，約8分熟後關火即完成。

NOTE

❶ 建議使用壽喜燒鍋來做，所有的食材都能映入眼簾，更能提升眾人食慾，如果沒有壽喜燒鍋，則盡量選用直徑寬、深度淺的鐵鍋。

❷ Costco買到的和風鰹魚高湯包已有鹹味了，所以不用另外再加鹽。

❸ 準備烏龍麵、蒟蒻麵、冬粉等可以直接下鍋燙熟的麵類，就可以作為主食了。

❹ 作為主菜時，牛肉片通常需要2盤以上，視共食的人數，盡量多準備一些牛肉片。

 # 肉燥紅燒豆腐

食材非常簡單容易準備，四季皆宜，超級下飯。小孩人數多時，建議做不辣的口味，大人菜色則做麻辣口味更下飯。

材料

豬絞肉300g、嫩豆腐1盒、蒜頭5顆、蔥2隻、橄欖油1大匙、鹽和香油適量、醬油2大匙。

- **麻辣口味：**豆瓣醬2大匙和辣椒醬1小匙）
- **不辣口味：**蠔油1大匙和糖1小匙）

作法

1. 蔥和蒜頭切末，豬絞肉用醬油略醃一下入味，放旁備用。
2. 起油鍋，將大量的蒜末入鍋爆香，接著放入醃過的豬絞肉拌炒。
3. 將豬絞肉充份炒至焦香，加入調味料一起拌炒（麻辣口味：豆瓣醬2大匙、辣椒醬1小匙；不辣口味：蠔油1大匙、糖1小匙）。
4. 接著放入豆腐及醬油，加水略淹過豆腐的高度。
5. 水滾後轉中小火，用筷子輕輕翻動，小心不要弄破豆腐，試吃一下調整醬汁鹹度，接著蓋鍋蓋用小火燜10分鐘。
6. 打開鍋蓋，確認豆腐已經完全入味變成琥珀色，灑上蔥花及香油，即可完成。

NOTE

❶ 若是吃重口味且不嫌麻煩，一開始可用花椒爆香。
❷ 湯汁不要完全收乾，留一些湯汁拌飯會更美味。

奶油雞肉燉菜

這道料理使用根莖類蔬菜，不佔冰桶空間，而且成品五顏六色，小孩很喜歡吃，營養也很豐富。冬天時，建議多加一點水當濃湯喝，也很美味喔！

材料

北海道奶油濃湯塊1盒、去骨雞腿肉2隻、蒜頭2顆、洋蔥1/2顆、馬鈴薯2顆、胡蘿蔔1條、蘑菇約7～10顆、綠花椰菜1/2顆、鹽適量

作法

1. 蒜頭、蘑菇和洋蔥切碎，馬鈴薯和胡蘿蔔削皮後切塊，綠花椰菜切塊，放旁備用。
2. 去骨雞腿肉皮朝下，不用加油，整塊直接煎出焦香味，兩面各煎至5分熟，拿起放旁備用。
3. 用煎雞腿肉的油來炒香蒜末、蘑菇末和洋蔥末。
4. 把馬鈴薯塊和胡蘿蔔塊也入鍋，稍微拌炒一下。
5. 接著把5分熟的去骨雞腿肉，用剪刀剪成塊狀，放入鍋中，加水煮滾。
6. 水滾後放入綠花椰菜，接著將北海道奶油濃湯塊慢慢融入湯中，最後加鹽調整鹹度即完成。

NOTE

❶ 北海道奶油濃湯塊很容易在超市買到，通常跟佛蒙特咖哩放在一起（同品牌），1盒有2塊，請依照人數使用，小鍋放1塊、大鍋放2塊。
❷ 用奶油來爆香會更對味，但出外露營野炊不這麼講究也無防。
❸ 雞腿肉半熟後再剪，會比用刀子直接切生肉來得輕鬆，也能確定雞肉煮熟後的尺寸大小。
❹ 若不想多帶剪刀剪肉，可以改放小雞腿骨和小雞翅。

 # 蔬菜培根捲

可以事先在家中準備好，露營時只需要加熱，節省野炊時間。這道料理使用根莖類蔬菜，不用放入冰桶中保鮮，可以節省冰桶空間。除此之外，與小孩在大自然裡一起動手捲蔬菜，也是很有趣的親子活動喔！

材料

培根兩包、胡蘿蔔1條、四季豆10～12根、黃色或紅色甜椒1顆、大黃瓜半條（或是小黃瓜1條）、黑胡椒粉適量

作法

1. 胡蘿蔔削皮之後，切成約8～10公分的長條形，四季豆去頭去尾，甜椒與黃瓜洗淨之後切片，備用。
2. 將蔬菜們都放入滾水鍋中，川燙約1分鐘，接著撈起放涼，放旁備用。
3. 和孩子們一起動手，將培根拉開，仔細地纏繞胡蘿蔔條和四季豆，捲成一串。
4. 開火煎培根捲，約1分鐘後再轉動培根捲，讓每一面均勻受熱，約3分鐘後夾起。
5. 起鍋擺盤後灑上適量的黑胡椒粉，甜椒和黃瓜可作為配菜享用。

NOTE

❶ 料理過程中培根會出油，所以不需要加油。
❷ 培根本身有鹹度，所以不需要加其他調味料。
❸ 超市很容易買到的長條狀豬五花肉薄片，用一些醬油和香油略醃，可以用來替代培根。

雞肉蔬菜串

雞肉是小孩的最愛，口感比牛肉或豬肉軟嫩，容易入口，可增進孩子們的食慾。這道料理使用根莖類蔬菜，不用放入冰桶中保鮮，可以節省冰桶空間。建議可以在家中先準備，烤肉趴中也能補充蔬菜，就不會一直都是肉類食材。

材料

雞肉（里肌肉）300g、蘑菇數朵、甜椒1顆、洋蔥1/2顆、牛番茄1顆、橄欖油1大匙、鹽、黑胡椒粉、橄欖油和綜合香料粉適量

作法

1. 將所有食材切成大小相近的正方形，備用。
2. 和小孩一起動手，將所有的食材串起來，盡量讓每一串都平均有肉有菜。
3. 平底鍋中加入少許油（有牛排紋的更佳），放入肉串。
4. 煎1分鐘後再轉動肉串，讓每一面均勻受熱，雞肉熟透後即可夾起。
5. 擺盤之後，灑上調味料，即可完成。

NOTE

❶ 建議使用粉末型的調味料，且不要在烹飪過程中加入，只需要在裝盤後灑上，這樣鍋子會更好洗，這也是能保留食物原味的作法。

❷ 雞肉塊切好之後，也可以用少許醬油醃漬一下，這樣能讓雞肉更入味。

 # 嫩煎厚切豬排

對小小孩而言,豬肉比牛肉好咀嚼下肚,只要將豬排剪成容易入口的大小即可。搭配炒蘑菇或煎南瓜等小孩愛吃的蔬菜,營養更均衡、更美味!

材料

厚切豬里肌肉300g、蘑菇數朵、洋蔥1/2顆、橄欖油1大匙、鹽、黑胡椒粉和義式綜合香料粉適量

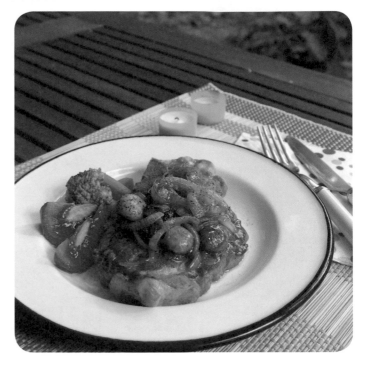

作法

1. 先將鹽、黑胡椒粉和義式綜合香料粉灑在豬肉上,幫豬肉按摩一下,醃漬入味,備用。
2. 洋蔥切絲、蘑菇切片,備用。
3. 開大火,在鍋中放入橄欖油1大匙,充分熱鍋,等到鍋中的油滋滋作響之後,把豬排平放入鍋,煎到豬排周圍一圈泛白,略有焦香味後翻面,將另一面也泛白略焦,就能鎖住肉汁,此時豬排約6〜7分熟。
4. 夾起豬排放一旁備用,鍋中放入洋蔥絲與蘑菇片,用煎過豬排的油來炒軟。
5. 洋蔥絲與蘑菇片炒到變色後,將豬排夾回鍋中,把洋蔥絲與蘑菇片放到豬排上。這時轉中火蓋鍋蓋,略燜4〜5分鐘到豬排熟。
6. 擺盤之後,再灑上些許黑胡椒粉,即可完成。

NOTE

❶ 後切豬頸肉口感最好,但較易買到的是大里肌肉,若要買帶骨肋排也可以,就會變成最近常見的戰斧豬排,但野炊時建議厚度切1〜2cm左右就好,太厚不容易熟!

❷ 可在家先把豬肉拍鬆並醃好,露營時只需要拿出來煎即可。

❸ 建議用鑄鐵鍋或烤盤來煎,豬肉下鍋時鍋子的溫度夠高,才能鎖住肉汁,避免豬肉乾澀。如果是使用有烤紋的烤盤,料理會更美觀誘人。

 儿童最愛點心 snack

古早味蛋餅

露營時早餐可以吃蛋餅，很有古早味，早餐就不用一直吃烤吐司或麵包囉！除此之外，製作的材料非常簡單，只要將粉漿調好，就可以完成美味又營養的早餐了！

材料

● **粉漿比例（1人份）**：中筋麵粉3：太白粉1：開水5
● **基本食材**：雞蛋1顆、培根1片、青蔥1根、海苔和起司少許、調味料適量（醬油、醬油膏或番茄醬）
● **額外加料**：肉鬆、鮪魚罐頭

作法

1. 青蔥切末備用。
2. 將中筋麵粉和太白粉倒入大碗中，一邊均勻攪拌，一邊慢慢加入開水。
3. 調勻粉漿後，再加入蔥末，稍微再攪拌兩下。
4. 起油鍋（平底鍋），開中火，將培根雙面煎熟，取出備用。
5. 轉為小火，用煎培根的油來煎蛋餅。倒入1人份的粉漿，搖晃鍋子使其攤平變成薄片。
6. 煎到蛋餅皮邊緣明顯翹起來，不需要翻面，在蛋餅上打入一顆雞蛋，用鍋鏟將蛋黃與蛋白稍微打散混合，再將培根與起司平放其上，繼續用小火煎大約10秒。
7. 用鍋鏟將蛋餅皮與餡料翻面，再煎大約10秒，即可熄火，切段即完成。

NOTE

❶ 粉漿的比例，可依個人喜好加更多水，調稀一些，這樣蛋餅皮會更加滑嫩。
❷ 內餡的培根與海苔可以替換成自己喜歡的材料。
❸ 培根和起司帶有一點鹹味，如果覺得味道不夠，可再依照個人喜好淋上醬油膏或番茄醬。

 # 和風漢堡排

漢堡肉先在家中做好，節省露營野炊的事前準備時間，建議分裝成一人份放冷凍，出門時裝入冰桶讓它隨時間慢慢解凍。這道料理很適合第2天晚餐或第3天早餐使用，當晚餐給小小孩吃，或是搭配沙拉和烤吐司，當全家人的早餐。

材料

豬絞肉（約150g）、牛絞肉（約300g）、蒜頭2顆、洋蔥1顆、蛋1顆、胡蘿蔔半條、鹽2小匙、白胡椒1/2小匙

作法

1. 將洋蔥、蒜頭和胡蘿蔔都切成細丁狀。如果家中有果汁機或食物調理機，可以使用機器絞碎，快速又簡單。

2. 將步驟1放入大鍋中，再加入剩下的其他材料，充分攪拌後靜置5～10分鐘，接著用雙手像接球一樣來回拍打漢堡肉，最後揉成一顆的圓球狀（1人份）。

3. 撕一片保鮮膜，將1人份的漢堡肉放在中間，抓起保鮮膜四個角，將漢堡肉捲兩圈，就可以個別妥善地包裝好。

4. 將一球球包好的漢堡肉放入收納盒或袋子，放入冰箱冷凍，露營時拿出來解凍備用。

5. 開大火熱鍋，快速拆掉保鮮膜，將漢堡肉放入已熱好的鍋中，用鍋鏟稍微壓一下定型、壓掉一些空氣，煎到焦香味跑出來，立即翻面再煎另一面。

6. 轉小火並蓋上鍋蓋，稍微燜煮3～5分鐘，開蓋後，將筷子插入漢堡肉中心檢查，若流出透明汁液就是熟了，即可完成。

NOTE

❶ 建議牛肉和豬肉的比例為2：1，豬絞肉選用肥肉較多的部位，會比單用一種肉來得軟嫩多汁，且料理時不用放油。

❷ 拍打漢堡肉是為了將空氣擠出來，漢堡肉空氣太多的話，後續料理會裂開並流出肉汁。

❸ 煎漢堡排時，可依照個人喜好，決定漢堡肉要壓多扁，厚實的漢堡肉較能保存肉汁，扁平的漢堡肉則易煮快熟省時間。

🍴 烤飯糰

這道是解決剩飯想的新料理，讓早餐不用一直吃烤吐司！

製作的材料非常簡單，只要拿出三明治烤夾，就可以完成小孩喜愛的早餐。

材料

白飯、日式拌飯料（例如三島香鬆）、醬油1小匙、味霖或糖1小匙、味噌少許

作法

1. 前一天吃剩下的白飯，收好放入冰桶。
2. 將醬油1小匙、味霖或糖1小匙倒入一個小碗中，略為攪拌均勻，備用。
3. 拿出白飯，將三島香鬆包入白飯中心，再把一整塊白飯放到三明治烤夾上。
4. 將小碗中調好的調味料，塗一點在白飯上面，開中火，再將三明治烤夾兩面夾緊，開始定型。
5. 翻轉三明治烤夾讓有塗調味料的那面朝下，等到醬油的焦香味飄出後翻面，在另一面白飯上，塗一點調味料後繼續烤。
6. 兩面都塗過調味料後，轉中小火，兩面再刷上2～3次調味料，每次並烘烤1～2分鐘。喜歡味噌口味的，可以在第3次刷塗調味料時加入味噌。
7. 確認兩面都硬成鍋巴，就可以盛盤上桌，稍微放涼，讓小孩直接用手拿著吃即可。

NOTE

❶ 火不要太大，否則白飯和醬油容易焦掉喔！
❷ 如果白飯量不夠多，則放在三明治烤夾正中央，只是烤出來不會是烤夾的形狀。
❸ 三島香鬆可以換成鮪魚罐頭或鮭魚肉，如果不喜歡食材只夾在中央，也可以均勻地讓三島香鬆分佈在每一口白飯中，美味好吃！

 # 起司海苔玉子燒

這是小孩很愛吃的料理，而且營養滿點，只要打顆雞蛋、加入鮮奶，香濃營養滿分，不僅小孩愛吃，大人吃也很健康，是道適合野炊的美味健康料理。

材料

雞蛋4個、任一種起司3片、壽司海苔1大片（或是2包高岡屋海苔）、細砂糖1.5小匙、牛奶約90cc、醬油1小匙、橄欖油少許、鹽巴少許

作法

1. 把起司片與壽司海苔折成長條狀，備用。
2. 準備一個大碗跟筷子，將4個雞蛋打入大碗中，再將蛋液混合均勻。
3. 開中火，鍋子表面塗一點油，倒入第1層蛋液，等到蛋稍微變色，用鍋鏟從鍋子手把那端，將蛋慢慢地捲至前面。
4. 再加入一點油，建議可以用紙巾沾油在鍋中均勻地擦拭，這樣就不會太油膩，蛋也不容易沾鍋。
5. 加入第2層蛋液，接著離火，放入起司，再把捲好的蛋用鍋鏟捲起。
6. 重覆動作，製作第3層蛋液，接著離火，放入海苔，再把捲好的蛋用鍋鏟捲起。
7. 如果還有沒用完的蛋液，那就再製作第4～5層蛋液，直到蛋液用完，起鍋即完成。

NOTE

❶ 如果喜歡蛋白和蛋黃不同層次的口感，不要把蛋打散，只要用筷子上下左右各劃個10次即可。
❷ 通常小孩比較喜歡綿密的口感，因此建議用筷子劃更多下，盡量將蛋黃和蛋白打散混合。

焦糖香蕉

　　天然、健康、美味
又簡單的超省時點心，
而且不用任何技巧即可
上桌，是小孩的最愛。

材料
香蕉1根（不要太熟）、砂
糖少許、橄欖油少許

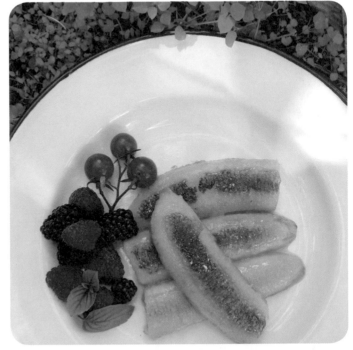

作法
1. 剝香蕉皮，中間切成對半，再剖半成兩段（1條香
　 蕉分成4片），放一旁備用。
2. 平底鍋內加少許油，開小火加熱。
3. 放入香蕉，在香蕉上灑上砂糖。
4. 煎至焦糖色出現，即可翻面再續煎，完成。

NOTE
❶ 料理過程中，需要多一點耐心等待砂糖
　 變成焦糖色，如此一來咬下去會有喀滋
　 喀滋的口感喔！
❷ 隨手切個水果加料，就是孩子們最愛的
　 甜點了。

野炊好物特搜

◎多功能萬用袋

　　露營野炊時想輕鬆優雅料理食物，那事先準備可不能少，尤其是各式調味醬料可以事先在家分裝成小包裝，當行動廚房架起來之後，就可以乖乖地排排站在廚櫃中，整齊又好看呢！不只液體調味料或調味油，例如鹽、黑胡椒、三島香鬆或海苔等怕受潮的乾式調味料，也可以分裝成小包裝，用不完的話下一露繼續用，方便又環保。

　　坊間有售多功能的萬用袋，用法多功能，除了當調味料分裝包，還可當露營時的洗澡用品分裝，甚至還能用來分裝小孩畫畫的顏料袋喔！

↑各式調味醬料可以事先在家分裝成小包裝。

↑怕受潮的乾式調味料，也可以分裝成小包裝，用不完下一露繼續用，方便又環保。

↑將調味料分裝好之後，再分門別類放進另一個夾鍊袋或露營用的廚房工具收納包，因為軟式袋子可稍微折疊變形，收納時很方便。

←這款萬用袋可以將洗澡洗頭用品事先分裝收納好，露營時盥洗包拎著，小孩抓了就可以叫爸爸帶去洗澡了！

彩虹荳荳袋—
10入基本組

內容物

10*荳荳袋、10*彩虹標籤、10*荳荳蓋

用途

- **露營炊事**：分裝醬油、油、鹽…等各式調味料
- **露營洗澡**：分裝洗髮精、沐浴乳、身體乳
- **露營小孩點心**：分裝優格、果汁、冰沙
- **野餐**：分裝沙拉醬、優格、各式食物沾醬

彩虹荳荳袋—
湯匙組

內容物

4*荳荳袋、4*彩虹標籤、4*荳荳蓋、2*荳荳湯匙

用途

- 外出旅行/露營時的副食品餵食袋

彩虹荳荳袋—
畫筆組

內容物

4*荳荳袋、4*彩虹標籤、4*荳荳蓋、2*荳荳湯匙

用途

- **露營炊事**：分裝烤肉醬，直接把醬刷在肉上
- **露營遊戲**：分裝顏料，直接拿來野外寫生塗鴉，無需調製水彩

Oh! WP親子家居官網
http://www.ohwp.com.tw
Oh! WP親子家居FB粉絲團
https://www.facebook.com/owpwp

◎ 餐具與杯盤

　　野炊時餐具的選擇上，可以使用抗菌無毒的餐具組合，材質不含塑化劑，用來裝熱食很安心，而且加厚底部隔絕熱源，在戶外使用很方便，還設有吊掛孔、可堆疊收納的貼心設計喔！

　　除此之外，野炊時也很多人會攜帶琺瑯杯、鈦金屬杯碗等等，並以木質手柄設計、搭配隔熱套把手，這樣不僅能防燙，外型設計也很好看，還有許多顏色可供露友挑選。

　　除了底下推薦的餐具杯盤，其實露營待在營地休閒時，也可以偷偷觀察其他人攜帶的裝備，例如帳蓬款式、炊煮用具等，我常常拔營回家之前，就直奔露營用品店去敗家啦！

▲ 採用抗菌、耐熱設計，耐熱達120度，戶外野炊裝熱食也不擔心。
（Truvii／抗菌餐具組）

▲ 貼心使用木質手柄設計，除了能防燙手之外，整體質感也非常好！（Truvii／木柄琺瑯杯）

▲ 導熱快，可搭配爐具使用也能當杯子，採用吊掛把手設計，好收納不佔空間，搭配真皮手把套更能提升質感！（ELEOS／鈦金屬可吊掛杯碗+鈦杯碗真皮手把套）

達人推薦！
親子露營地圖攻略

史上第一本！達人實地探訪，嚴選20大親子營地，特製手繪地圖，詳細標示草地、碎石、棧板區、浴室、洗手台位置，詳細記載營區訂位資訊、營地費用、各區特色、每區帳數、設施位置、交通路線！

★本單元為作者露營實際經驗分享，營地資訊若有變動，請以官網公告資料為準。

（圖片：寶寶溫提供）

宜蘭南澳

那山那谷休閒農場
有精彩活動與廣闊草地的優質營地

GPS	24.4360　121.7500	**地區**	宜蘭縣南澳鄉
海拔	86公尺	**電話**	0978-088-555
費用	例假日及平日：$1,000（非寒暑假休二三四）。週五夜衝$500，夜間進場時間為 19：00～22：30。農曆過年期間：$1,200。（其他詳官網收費說明）		
預訂	使用愛露營APP線上訂位		
網站	FB粉絲專頁：那山那谷		

　　位在宜蘭南澳的「那山那谷休閒農場」是2014年5月開幕的營地，前身是已荒廢20多年的橘子園、生薑園與花生園，泰雅族營主並以泰雅語「我的家」的諧音名命，也正好與位在南澳南溪畔的地理位置相互呼應，令人一聽就印象深刻。

　　營主將這約2甲半的土地整理成一區區腹地廣大的營區，即使滿帳也能保有充足活動空間的規劃，除此之外還有24小時供應熱水的乾濕分離五星級衛浴，再加上好山好水的東部海岸線景點加持之下，目前已是非常熱門的知名營地！

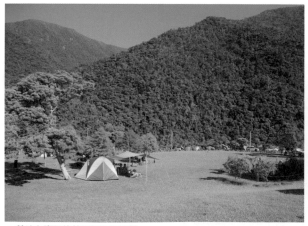
▲ 營地有廣闊的營區與活動空間。

▲ 營地的招牌，就是這棵愛心樹。

★營地增設有垃圾桶、資源回收桶，但位置較易變動，故無標示出位置。

83

營地規劃總共有六區，分別為A區12帳、B區30帳、C區15帳、森林區10帳及七里香區14帳，全區總共81帳，光是可搭的總帳數就知道營地腹地相當大，而營主更是闊氣的保留了許多草地做為活動空間，讓孩子們都能盡情的跑跳玩耍。

▲ 營地備有AED急救器材。

▲ 這裡的衛浴隨時都保持相當乾淨。

除了寬敞的營地空間外，還有那隨時保持得非常乾淨的乾濕分離五星級衛浴，可以讓露友們能在營地裡舒服的洗熱水澡，洗去白天搭帳與玩樂的疲累，並與蟲鳴流水聲相伴入眠，真是一大舒壓來源。較美中不足的是，衛浴搭建在營地的兩端，尤其搭在營地中間的露友們需要走一小段路使用，或許也是營地大與便利性之間，魚與熊掌不可兼得的詮釋。

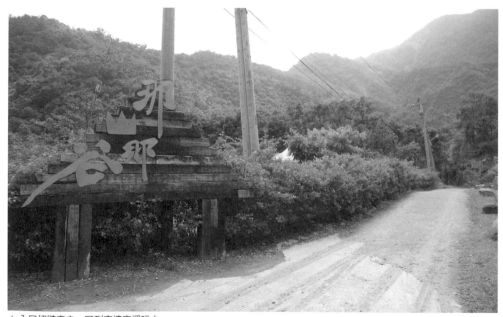

▲ 入口招牌直走，可到南澳南溪玩水。

　　這裡除了硬體設施完善之外，擁有溯溪指導員執照的營主，亦推出了「那山漂流」與「那山親子溯溪」這兩個與大自然共舞的戶外活動，從清明節至中秋節之間的盛夏，在充足的安全裝備與專業教練的引領之下，讓露友們能在炙熱的豔陽下體驗沁涼的溪水，實在是一大享受，家有6歲以上小朋友的家庭可別錯過了！

　　在這裡，可以放空的讓孩子們在營地玩耍，或者走路3分鐘即達南澳南溪玩水，參加「那山漂流」與「那山親子溯溪」活動，甚至順遊鄰近景點、品嘗在地美食都很適合，建議可以至少露個3天2夜甚至4天3夜才過癮喔！

▲ 營地裡提供豐富的活動，大人小孩都能玩得很開心！

▲ 安全又好玩的那山漂流，6歲以上即可參加。

營區活動

月份	活動
清明節至中秋節之間	「那山漂流」與「那山親子溯溪」

營地基本資訊

項目	有	沒有	備註說明
帳邊停車	✔		—
室內搭棚		✔	—
電源插座	✔		—
夜間照明	✔		—
戶外桌椅		✔	—
冰箱	✔		有提供冷藏和冷凍冰箱。
洗手台	✔		—
垃圾桶	✔		—
男女廁所	✔		●營區入口處：男生1蹲式、1坐式及3個小便斗，女生3蹲式及1坐式，有提供衛生紙。 ●C區：男生2蹲式、1坐式及2個小便斗、女生2蹲式及1坐式，有提供衛生紙。
熱水衛浴	✔		●營區入口處：男生4間、女生4間，乾溼分離，有提供沐浴乳、洗髮精。 ●C區：男生3間、女生3間，乾溼分離，有提供沐浴乳、洗髮精。
寵物同行	✔		—
手機訊號	✔		中華電信3G上網。
投保保險	✔		—
民宿住宿		✔	—
裝備租借	✔		有提供帳篷、客廳帳、電風扇、睡袋、延長線、桌子、椅子租借。
營地亮點	✔		寬敞的營地空間、五星級衛浴、玩水、那山漂流與那山親子溯溪等精彩活動。
鄰近景點	✔		粉鳥林、東岳湧泉、金岳瀑布、朝陽步道及南澳古道等。

路線圖為南下，北上者可參考Google map，基本上行駛到快接近營地後，路線都是一樣的。

蘇花公路136.1K，右轉宜57線。

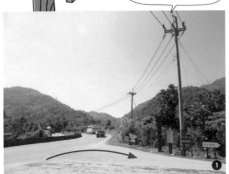

路口處會有那山那谷的指示牌。

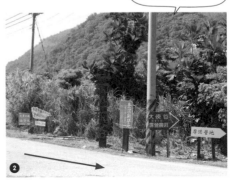

直行約3.8K抵達。

雖僅有一條主縣道，但在轉彎處仍貼心設有指示牌。

即將抵達，營地在右手邊。

⚲ NOTE

國道5號宜蘭蘇澳交流道下，循指標往花蓮、南澳方向，接到台九線蘇花公路，一路會經過東澳再到南澳。

A區

　　入口處右轉後左邊第一區，為棧板營位可搭12帳，車子不能駛入，但可利用營地提供的推車卸裝備。搭完帳後中間仍有充足的活動空間，為離入口處廁所浴室最近的一區，且因山勢高低的遮蔽，為整個營區早上最晚曬到太陽的一區，因此很適合喜歡輕裝的露友。

▲ 此區為棧板營位，車子不能駛入，可多加利用營地提供的推車來卸裝備。

B區

　　位在A區旁，因營地道路分隔為：左手邊草地營位可搭16帳、右手邊棧板營位可搭14帳，草地營位車輛不可停帳邊，棧板營位車可停帳邊。若以活動空間來看，以草地營位較為方正寬敞，且因山勢高低的遮蔽，為整個營區早上次晚曬到太陽的一區。唯正好在營區中央的位置，故離兩旁的廁所浴室較遠，適合喜歡棧板營位、車可停帳邊，或是不介意廁所浴室較遠的露友。

▲ 左手邊為棧板區、右手邊為草皮區（從營地往入口處拍）。

七里香區

　　位在B區草地營位旁，為草地營位可搭14帳。車子不可駛入，需停在停車區，雖非方正的正方型或長方型，但滿帳時仍有活動空間，唯位置和B區一樣正好在營區中央的位置，故離兩旁的廁所浴室較遠，適合包區同樂的露友。

▲ 此為B草皮區與七里香區共用的洗手台。

C區

位在營地的最裡面，為草地營位可搭15帳，目前車輛可駛入停帳邊，未來規劃C區的停車區域後，車子將不可駛入，讓草地更厚實；此區旁就有廁所浴室使用非常便利，適合喜歡離廁所浴室近的露友。

▲ 此區後方就有廁所浴室，使用非常便利。

森林區

位在C區旁的森林區，因種植不少供栽植香菇的杜英故命名為森林區。可搭10帳，車不可駛入，夏天搭帳在樹下較為涼爽，樹與樹之間有足夠的空間亦可搭一廳一帳，且就在C區的廁所浴室旁，因此使用方便，唯草地因有樹蔭曬不到陽光，故較為稀疏，適合喜歡搭在樹下、喜歡離廁所浴室近的露友。

▲ 夏天時搭帳在樹下較涼爽，且樹與樹之間還有足夠空間可搭一廳一帳。

三小二鳥の露後心得

● 報到處在營區入口處左手邊，並有廁所浴室與飲料販賣部，新規劃的原住民美食餐廳亦在這裡。
● 販賣部為良心商店，自行取用自己投錢找零。
● 營區總共有2處廁所浴室，1處在入口處左邊報到處、1處在C區後方。
● 營地有1個魚池及1個生態池，不可進入，尤其要注意小朋友安全。
● 營地鄰南澳南溪，若雨量大較湍急，玩水時請小心安全。
● 端午節至中秋節期間有舉辦「那山漂流」與「那山親子溯溪」付費活動，6歲以上即可參加。

親子營地特色評點

☐ 離市區近好採買
☑ 路況佳好開車
☐ 小朋友遊樂設施
☑ 生態導覽或富教育意義活動
☑ 衛浴乾淨
☑ 不超收有足夠的活動空間

新竹關西

La vie露營
離市區近&適合新手的親子營地

GPS	24.775615　121.262766	地區	新竹縣關西鎮
海拔	379公尺	電話	0937-536-100
費用	假日&平日：$800（週五夜衝$400，夜間進場時間為17：00～21：00） （僅開放星期五六日一，其他詳官網收費說明）		
預訂	電話或粉絲專頁傳訊息預約		
網站	FB粉絲專頁：La vie露營		

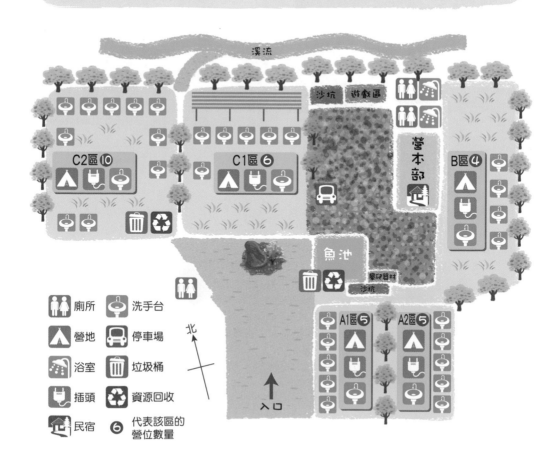

溪流

沙坑　遊戲區

C2區⑩　C1區⑥　營本部　B區④

魚池　攀岩器材　沙坑

A1區⑤　A2區⑤

北

入口

廁所　洗手台
營地　停車場
浴室　垃圾桶
插頭　資源回收
民宿　⑥ 代表該區的營位數量

　　位在新竹縣關西鎮的「La vie露營」，是2015年3月開業的營地，因為離國道3號關西交流道僅15公里約25分鐘的車程，離市區相當近，所以非常適合需要隨時進市區補給的露友們。營地分為A1區5帳、A2區5帳、B區4帳、C1區6帳及C2區10帳，總共5區30帳，全部為草皮營位，比較特別的是C1區，這裡除了沙坑及兒童遊戲區就在旁邊之外，還搭有一排室內棚架，預定這區的人只要著輕裝帶標準帳即可，或者碰到氣候不穩定的下雨天時，此區就是最佳的搭帳選擇，而且能就近看到孩子們玩沙、溜滑梯，相當令人安心呢！

　　除此之外，營主還大器的為每一帳配置了一個洗手台、一個插座，而C2區甚至有幾個洗手台旁還擺了大石頭，方便卸裝備及收裝備暫時放置使用。不過營主規劃每一區可搭的帳數較多，若每一帳都搭一廳一帳，就幾乎沒有活動空間了，這是比較可惜的部分，因此建議用包區的方式，幾帳共用客廳帳或天幕，以挪出活動空間使用。

▲ 營本部前的兒童遊戲區，讓孩子玩得很開心。

▲ 魚池旁的攀爬架是小男生的最愛（但請家長留意安全）。

▲ 每一帳都配置了一個洗手台、一個插座。

▲ 營地裡還提供推車可使用。

▲ 貼心的浴室，旁邊還有櫃子可擺放物品。

這裡的營本部1樓各設置了男女各2間的浴室，雖不是乾濕分離，但是除了有個淋浴的空間外，旁邊還有大型置物櫃，不僅能方便擺放，更不用擔心會因為洗澡而噴溼衣物呢！除此之外，水龍頭旁的置物架也相當實用，尤其適合帶小孩一起洗澡的爸媽們。另外，營地旁就有溪流可以玩水，在4～5月時還有螢火蟲可賞螢唷！

營區活動

月份	活動
4～5月	賞螢火蟲

營地基本資訊

項目	有	沒有	備註說明
帳邊停車	✓		A1、A2及B區可靠帳，C區需將車停在營地道路上，有提供推車卸裝備。
室內搭棚	✓		C1區有室內棚架。
電源插座	✓		—
夜間照明	✓		—
戶外桌椅		✓	—
冰箱	✓		營本部裡有提供冷凍櫃。
洗手台	✓		—
垃圾桶	✓		—
男女廁所	✓		●營本部1樓 男生：1蹲式及1小便斗，沒有提供衛生紙。 女生：2蹲式，沒有提供衛生紙。 ●營本部隔壁加蓋：2個坐式，沒有提供衛生紙（男女共用）。 ●C2區旁：2蹲式及1坐式，沒有提供衛生紙。
熱水衛浴	✓		●營本部1樓：男生2間、女生：2間。 ●營本部隔壁加蓋：4間（男女共用）。
寵物同行	✓		—
手機訊號	✓		中華電信有4G上網。
投保保險		✓	—
民宿住宿	✓		提供雙人雅房、雙人套房、四人套房和六人套房等房型。
裝備租借		✓	—
營地亮點	✓		沙坑、溜滑梯、有溪流玩水、離市區近。
鄰近景點	✓		桃源仙谷

營地

路線

路線圖為南下，北上者可參考Google map，基本上行駛到快接近營地後，路線都是一樣的。

> 走118縣道過台3線後，請繼續直行118縣道。

> 118縣道僅雙向道不明顯，可留意右手邊加油站。

> 118縣道約39.5公里處右轉。

> 繼續依指示，沿著小路繼續右轉。

> 繼續開，營地快到了！

> 開到底，即可看到La Vie大門囉！

A1區

　　A1區規劃可搭5帳，車子可停在與A2區區隔的樹下或是營地道路上，但因位置就在進入營地右手邊，較無隱密性，適合喜歡熱鬧的露友。

▲ 此區位置就在營地入口旁，較無隱密性。

A2區

　　位在A1區旁相連的A2區規劃可搭5帳，不過腹地較小，搭了一廳一帳就沒有其他空間，建議共用客廳帳或天幕的方式以騰出活動空間，適合包區同樂的露友。

▲ 此區空間較小，建議用共用客廳帳或天幕，來騰出活動空間。

B區

　　位在營本部後方的B區可搭4帳，是個偏三角型的長方型營區，車子可停帳邊，但相對就會壓縮到活動空間，建議輕裝並共用客廳帳或天幕。另外，此區離廁所及浴室最近，適合包區同樂的露友。

▲ 此區車子可開進來停帳邊，但相對也會讓營區空間變小喔！

C1區

　　位在營本部正前方的C1區可搭6帳，配有一排室內棚架，而且離沙坑及兒童遊戲區最近，若搭棚架建議輕裝帶帳篷即可，適合雨天、新手或家有小小孩的露友。

▲ 此區有室內棚架，適合雨天露營、新手露友。

C2區

　　與C1區隔一排樹的C2區可搭10帳，是5個營區中最大的一區，不過滿帳且都一廳一帳時會無活動空間，適合幾帳共用天幕客廳帳，或直接包區的露友。

▲ 此區雖然是營地裡最大的一區，但若全為一廳一帳，滿帳時會無活動空間。

三小二鳥の露後心得

- 這裡離市區近，非常適合需要隨時進市區補給的露友們。
- 有室內棚架、小朋友最愛的沙坑、溜滑梯及攀爬架、舒適大間的浴室，非常適合新手露營。
- 營位就在羅馬公路旁，白天多少會有呼嘯而過的車子引擎聲，晚上則比較沒有聽到。
- 海拔不高，所以有小黑蚊及蚊子，請務必準備防蚊用品。
- 營本部1樓男女各2間的浴室大間又舒適，除了有個淋浴的空間外，旁邊還有大型置物櫃。
- 營地總共有5區，每一帳都配有一洗手台及一插座，唯規劃帳數較多，滿帳時較沒有活動空間，建議包區，或是共用天幕、客廳帳。
- 熱水供應時間為16：00～24：00。

親子營地特色評點

- ☑ 離市區近好採買
- ☑ 路況佳好開車
- ☑ 小朋友遊樂設施
- ☐ 生態導覽或富教育意義活動
- ☑ 衛浴乾淨
- ☐ 不超收有足夠的活動空間

星月橫山

百萬夜景&結合小木屋住宿的複合營地

GPS	24.700111　121.125944	**地區**	新竹縣橫山鄉
海拔	459公尺	**電話**	0975-030-672
費用	假日：A7～A10：$1,000、其他$1,200。週五夜衝半價，夜間進場時間為18：00～21：00。平日：$800、VIP營位$1,000。（其他詳官網收費說明）		
預訂	粉絲專頁傳訊息預約		
網站	FB粉絲專頁：星月橫山　官方網站：http://www.starmoonhs.com/		

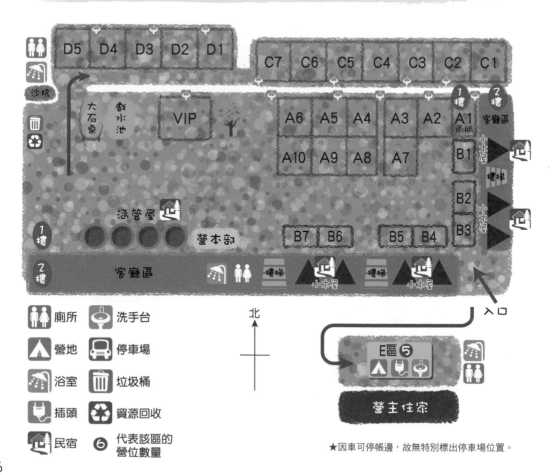

廁所　洗手台

營地　停車場

浴室　垃圾桶

插頭　資源回收

民宿　❻ 代表該區的營位數量

北

★因車可停帳邊，故無特別標出停車場位置。

　　位在新竹縣橫山鄉的「星月橫山」是2015年中秋節開業的營地，營地的前身是已荒廢多年的橘子園，離竹東市區不到10公里近，因此補給方便。除此之外，因位處於山坡上，環山環繞、視野極佳，天氣好時白天可俯瞰頭前溪，延伸至出海口的遼闊美景，晚上更可以看到流動的豔麗夜景，連山下的汽車、火車都清晰可見，可以說是離交流道及市區近的低海拔營地中，少數可以看到無敵夜景的營地了。

　　營地是結合露營及小木屋住宿的複合式營地，營位分A區10帳、VIP 1帳、B區7帳、C區7帳和D區5帳，總共4區30帳。另外，在營主家前面還有一區限包場的E區5帳，都是細碎石營位。營位規劃上，A、C、D區是一帳連著一帳的600*430cm營位，建議不要帶太大的帳篷，以免滿帳時會顯得過於帳帳相連，尤其是C區深度不夠僅能搭帳篷。

　　另外，B區的營位是在2樓小木屋正下方的1樓處，等於是室內棚架營位，不過因為營位深度不深，所以建議帶帳篷及桌椅即可。在B區每個營位上方還掛有盪鞦韆的勾環，小朋友還可以玩盪鞦韆呢！

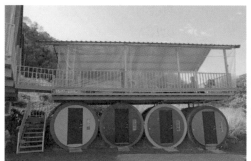
▲ 可供住宿的涵管屋，上方是住宿使用的客廳區。

▲ 小木屋與涵管屋可提供住宿。

▲ 上方客廳區、下方搭帳區，空間運用得剛剛好。

▲ 在這裡露營，可以看到絕美的無敵夜景。

▲ 進廁所浴室前要脫鞋，因此這裡的衛浴非常清爽乾淨。

另外，在硬體設施上這裡也是沒話說，除了有沙坑、盪鞦韆，還設計了需要脫鞋再入內的廁所浴室，即使碰上下雨的天氣，也不會帶沙土進廁所浴室，整體非常清爽乾淨。這裡亦有涵管屋與小木屋可供住宿，相當適合帶長輩一起同樂。

營區活動

月份	活動
2月	賞櫻花
11月	賞楓葉

營地基本資訊

項目	有	沒有	備註說明
帳邊停車	✓		ABC區在下裝備後，需將車子開出去停車，D區則有空間停車。
室內搭棚	✓		B區在小木屋下為室內營位。
電源插座	✓		—
夜間照明	✓		—
戶外桌椅	✓		VIP區旁有一組台灣造型大石桌，住宿有提供炊事景觀台附桌椅。
冰箱	✓		營本部有提供1台冷藏冰箱。
洗手台	✓		—
垃圾桶	✓		—
男女廁所	✓		●AB及住宿區（上層）：4蹲式及1坐式（無小便斗），有提供衛生紙。 ●CD區（下層）：2蹲式及1小便斗，有提供衛生紙。 ●E區：3蹲式及2小便斗，有提供衛生紙。
熱水衛浴	✓		●AB及住宿區（上層）：4間浴室。 ●CD區（下層）：2間浴室。 ●E區：3間浴室。
寵物同行	✓		—
手機訊號	✓		中華電信有4G訊號。
投保保險		✓	—
民宿住宿	✓		有提供小木屋及涵館屋可住宿。
裝備租借	✓		有提供附床包的單人和雙人充氣床墊（有需要的露友，建議先預約）。
營地亮點	✓		百萬夜景。
鄰近景點	✓		橫山車站、合興車站、內灣老街、竹東夜市。

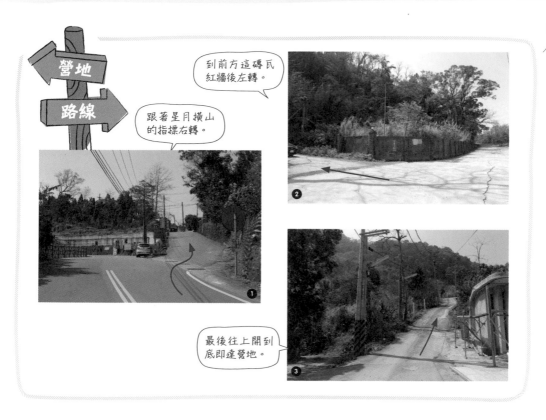

營地　路線

跟著星月橫山的指標右轉。

到前方這磚瓦紅牆後左轉。

②

最後往上開到底即達營地。

③

營·區·介·紹

A區

　　A區可搭10帳，A1～A6景觀第一排視野非常好，而A7～A10則僅開放包場搭帳，雖600*430cm的營位在滿帳時會顯得帳帳相連，但因為卸裝備後需將車子開出去停車，所以A區所在的活動空間相當大，適合喜歡熱鬧，或是團露包場的朋友。

▲ A區非包區時的活動空間很大。

99

B區

與A區同層但位在2樓小木屋的正下方的1樓處，可搭7帳，為雨棚營位，卸裝備後需將車子開出去停車；唯營位深度不深，建議帶帳篷及桌椅即可。營主在營位上方留有勾環掛盪鞦韆，小朋友在玩耍時請注意安全，適合喜歡輕裝或風雨無阻的朋友。另外，若B區沒有搭帳篷，則為小木屋的休息區，若有搭帳篷則會另外安排小木屋的休息區。

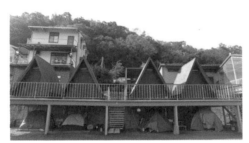

▲ 此區就是小木屋下方的室內棚架營位。

C區

位在A區正下方的C區也是景觀第一排，視野廣闊，可搭7帳，車不能停帳邊，雖然一樣是600*430cm的營位，但沒有留其他的走道空間，如果每帳都一廳一帳，走去上廁所或洗澡就得直接穿過別人家客廳。因此建議直接包區，大家一起共用客廳帳，各自搭標準帳就好，要活動玩耍到A區會比較適合。

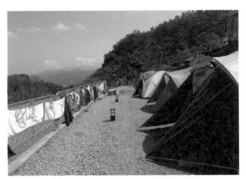

▲ 此區建議包區共用客廳帳，各自搭標準帳就好。

D區

位在下層廁所浴室旁的D區可搭5帳，車可停帳邊，停好車後還可留有走道空間，適合喜歡離廁所浴室近的露友。

▲ 此區車停帳邊後，仍能留有走道空間。

VIP區

VIP區就位在A區旁，這裡只有1個位子是600*600cm的營位，而且擁有專屬的洗手台，視野極佳，適合帶大帳的露友。

▲ 帶大帳的露友適合訂此區。

E區

位在營地入口左轉而上的營主家前，為碎石營位可搭5帳，採包場制，擁有獨立的廁所浴室，適合包區同樂也不擔心會吵到鄰居的露友。

營主提供

▲ 此區為碎石營位，需包場預約。

三小二鳥の露後心得

● 營區為結合露營及小木屋住宿的複合式營地。
● 營地分A、B、C、D、E共五區，都是細碎石營位；營位皆是600*430cm，VIP區是600*600cm。
● 住宿有7間小木屋及4間彩色的涵管屋共11間住宿，皆為備有冷氣及電視的雅房，枕頭棉被等寢具需自備。
● 小木屋空間較大為300*300cm，可睡4人；涵管屋內為180*180cm，建議2大1小較適合。
● 營主為住宿客人的用餐活動區域，另外規劃了用餐觀景台，備有桌椅及洗手台。
● B區的營位是規劃在小木屋下，等於是室內棚架營位，唯深度不深僅建議帶帳篷及桌椅即可。
● C區的營位深度不深，建議多帳包區共用客廳帳。
● 住宿及A、B區、VIP區露客共用的廁所浴室需脫鞋始入內，內部保持的非常清爽乾淨。
● 位在山坡地上所以風相當大，不建議帶天幕。
● 營本部有提供冰箱及販賣機。
● 浴室熱水供應時間：15：00～23：00。
● 2樓浴室提供嬰兒澡盆，帶小Baby來住宿或露營可以使用。
● 2樓廁所沒有小便斗，有習慣使用小便斗要走到1樓廁所使用。

親子營地特色評點

☑ 離市區近好採買
☑ 路況佳好開車
☑ 小朋友遊樂設施
☐ 生態導覽或富教育意義活動
☑ 衛浴乾淨
☐ 不超收有足夠的活動空間

楓櫻杉林露營區

新竹五峰

楓樹、櫻楓、杉木下搭營，體驗大自然生活

GPS	24.6591　121.172	地區	新竹縣五峰鄉
海拔	903公尺	電話	0972-777-627
費用	假日：$800。週五夜衝$200（無提供熱水），夜間進場時間為21：00後皆可。平日沒有開放營業。（其他詳官網收費說明）		
預訂	電話或LINE（ID：0972777627）預約		
網站	FB粉絲專頁：楓櫻杉林露營區		

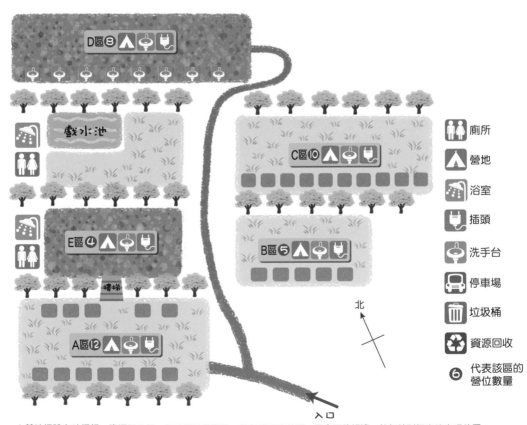

★營地裡設有垃圾桶、資源回收桶，但位置較易變動，故無標示出位置。因車可停帳邊，故無特別標出停車場位置。

位在新竹五峰的「楓櫻杉林露營區」是2015年農曆年後開業的營地，就位在竹62鄉道旁，路況很好開，營地的前身是民國六十幾年就開始種植的櫻花苗田，在保留了部分的樹林後，每一區都有楓樹、櫻花和柳杉林的圍繞，充分享受在大自然裡露營的樂趣。

整個營地分有A區12帳、B區5帳、C區10帳、D區8帳與E區4帳，共5區總共39帳，除了D區與E區為碎石營位外，A、B和C區都是結合草皮和300*300公分透水磚的營位，可自行選擇把帳篷搭在上面或作為客廳區，我們露營時遇到雨天，也多歸了這透水磚，得以迅速又乾淨的收濕帳，回到家整理時也沒有沾了雜草或泥土，又快又輕鬆的處理完成呢！

▲ A、B、C區使用透水磚，遇上雨天就能迅速又乾淨的收濕帳。

▲ 營主很貼心，在每個營位都設置了一組洗手台及電源插座。

▲ 遇雨天時，我們會攜帶輕裝露營。

▲ 夏天才開放的戲水池。

▲ 營地的透水磚，也變成小孩遊戲區了。

除此之外，營主很貼心的為每一個營位都配有一組洗手台及電源插座，傍晚煮晚餐的尖峰時間不會碰到需要你等我、我等你的狀況，尤其是辦團露活動有共餐安排時，更能體會到帳帳有洗手台的方便。另外，在最上層D區下方的廁所浴室前，還設有一個深度很淺、很安全的戲水池，非常適合夏季天氣熱時在這裡玩水，唯戲水池上方沒有遮蔽，請記得準備防曬用品喔！

營區活動

月份	活動
2月	賞櫻花
11月	賞楓葉

營地基本資訊

項目	有	沒有	備註說明
帳邊停車	✓		—
室內搭棚		✓	全部為草地（有透水磚）或碎石營位。
電源插座	✓		—
夜間照明	✓		—
戶外桌椅		✓	—
冰箱	✓		有提供冰箱，但因為冰箱不大故只能冰少量東西。
洗手台	✓		—
垃圾桶	✓		—
男女廁所	✓		●戲水池前：男女廁所分開，都各有1坐式及4蹲式，2小便斗在後方，有提供衛生紙。 ●E區前：男女廁所分開，都各有1坐式及4蹲式，2小便斗在後方，有提供衛生紙。
熱水衛浴	✓		●戲水池前：男女浴室分開，都各有4間浴室。 ●E區前：男女浴室分開，都各有5間浴室。
寵物同行	✓		—
手機訊號	✓		中華電信有4G訊號。
投保保險		✓	—
民宿住宿		✓	—
裝備租借	✓		有提供租借客廳帳和帳篷。
營地亮點	✓		營區種值楓樹、櫻花和柳杉林，戲水池玩水。
鄰近景點	✓		內灣老街、張學良故居。

路線圖為南下，北上者可參考Google map，基本上行駛到快接近營
地後，路線都是一樣的。

過內灣老街後，繼續直
行至竹60鄉道右轉。

沿著竹60縣道，會通過錦屏
村歡迎的竹製牌樓。

繼續直行走右邊，穿過梅嘎浪部
落的竹製牌樓，接竹62鄉道。

沿著竹62鄉道，前
行9.9公里抵達。

A區

位在左轉進營地上坡直行的左邊第一區A區是營地最大區,為草磚營位可搭12帳,車輛可停帳邊,廁所浴室需要走樓梯上到E區使用,雖此區就在竹62鄉道馬路邊,但往來車輛不多影響不大,適合包區辦團露活動。

▲ 此區必須要走樓梯上到E區使用廁所浴室。

B區

位在入口左轉進營地上坡後右邊第一區的B區,一樣是草磚營位可搭5帳,車輛可停帳邊,廁所浴室要過馬路到對面E區使用,唯每帳若都搭帳篷+客廳帳,再加上停車位,會壓縮了活動空間,建議5個好友家庭直接包區。

▲ 此區車輛可停帳邊,但空間較壓縮,建議包區前往較適合。

C區

位在B區上方為C區,一樣是草磚營位可搭10帳,僅次A區為第二大區,車輛可停帳邊,過個馬路到對面就是廁所浴室,而且離戲水池非常近,可方便看顧玩水的孩子,適合喜歡離廁所浴室近、家有小小孩的家庭。

▲ 此區因為區域較大,車輛仍有活動空間。

D區

進入營區沿著道路往上開到底左轉上去為D區，為碎石營位可搭8帳，但因為屬狹長營地，建議輕裝前往，或者幾個家庭同露，安排好共用裝備，以留有活動空間。

▲ 此區為狹長營位，建議帶輕裝前往，才能預留活動的空間。

E區

E區位在A區上方的廁所浴室前，為碎石營位，可搭4帳，因為就在廁所浴室前，A區和B區的露友多少會經過E區的搭帳區，較適合喜歡離廁所浴室非常近，或是喜歡熱鬧的家庭。

▲ 此區離廁所最近，但人來人往隱私性較不足，適合喜歡方便、熱鬧的家庭。

三小二鳥の露後心得

● 營位變動需一週前告知，臨時取消不能延期或退費（颱風或豪大雨除外）。
● 前往營地的路況良好，但入口處左轉進營地的水泥路，雖平但較陡請小心開車。
● 每一個營位都配有一組洗手台及電源插座，但沒有掛燈，請記得帶頭燈。
● A區腹地最大，可搭12帳，適合包區辦活動。
● 連接A區與E區的樓梯，每個階梯的高度不一樣，上下樓梯時請小心。
● 熱水為燒柴爐式，熱水供應時間為18：00～22：00。

親子營地特色評點

☐ 離市區近好採買
☑ 路況佳好開車
☑ 小朋友遊樂設施
☐ 生態導覽或富教育意義活動
☑ 衛浴乾淨
☑ 不超收有足夠的活動空間

綠色奇緣

新竹五峰

生態導覽&多樣活動，體驗原住民傳統活動

GPS	24.624546　121.110119	**地區**	新竹縣五峰鄉
海拔	509公尺	**電話**	0936-309-262
費用	假日：$800（週五滿5帳開放夜衝$300，夜間進場時間為18：30後） （平日不開放，其他詳官網收費說明）		
預訂	粉絲專頁傳訊息預約		
網站	FB粉絲專頁：綠色奇緣　官方網站：http://a888469.blogspot.tw/		

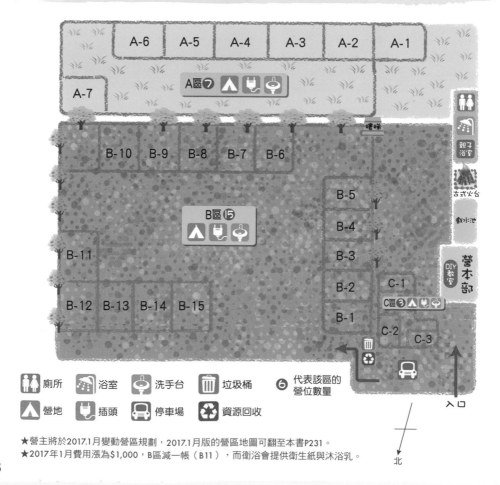

🚻 廁所　🚿 浴室　💧 洗手台　🗑 垃圾桶　❻ 代表該區的營位數量

⛺ 營地　🔌 插頭　🚌 停車場　♻ 資源回收

★營主將於2017.1月變動營區規劃，2017.1月版的營區地圖可翻至本書P231。
★2017年1月費用漲為$1,000，B區減一帳（B11），而衛浴會提供衛生紙與沐浴乳。

　　位在新竹五峰的「綠色奇緣露營區」，因為營主想在這綠色森林中分享一份奇緣而命名，營地的前身是平坦的甜柿園，周圍有竹林圍繞，營主保留部分甜柿園，其餘則規劃成露營休閒園區，若依循四季交替時節造訪，還可體驗到不一樣的特色活動。

　　營地雖然沒有大山大景，但就好像是隱身在山林裡，令人驚喜且回味再三的桃花源。從預約詢問、抵達營地到收帳離開，完完全全可以感受到營主夫妻對營地及客人們的用心，那用盡心思做到最好的心意非常難得！我是到第二天離開前才知道，營主夫妻一直惦記著我這位營地開業時，第一位詢問的客人，還送我一面紀念木牌呢！

　　營地有上下二層分三區，為上層A區7帳、下層B區15帳及營本部前C區3帳，總共25帳，除了A區為草地營位，B區與C區都是碎石營位，每個營位都有用塑膠水管分隔，請留意長6公尺*寬8公尺是含帳篷、客廳帳及停車，會建議輕裝或帶標準帳前往。

▲ 好客熱情的營主夫妻，在綠色奇緣可以處處感受到他們的用心。

▲ 孩子直接坐在碎石區上玩耍。

▲ 下層B區美觀又安全的樓梯，可以連結到上層A區。

這裡的營地活動之豐富，會讓你幾乎沒時間待在營位裡，從週六下午的竹筒飯、烤馬告肉串DIY活動（自費）、週六晚上的迎賓禮炮體驗，還有15分鐘全營地熄燈欣賞星光美景，到週日早上的彩虹及生態&陷阱解說導覽，真的覺得來到綠色奇緣露營，過得好充實忙碌啊！

特別要推薦大家，一定要自費參加竹筒飯、烤馬告肉串DIY活動，因為營主夫妻已經事先製作好竹筒容器及竹叉，我們可以很輕鬆簡單的和孩子一起體驗原住民的傳統美食，尤其令我這喜歡美食的人念念不忘的就是那馬告肉串，經過醃漬的馬告肉串再用碳火燒烤，香氣十足超好吃，大家千萬不要錯過了！

▲ 推薦一定要參加竹筒飯、烤馬告肉串活動，可以和孩子一起體驗原住民的傳統美食。

▲ 週日早上的發現彩虹活動吸引孩子目光。

▲ 豐富多樣活動，讓大家幾乎沒時間待在營位裡，每分每秒過得充實又忙碌！

▲ 生態&陷阱解說導覽，大人小孩都聽得非常入迷呢！

營區活動

月份	活動	月份	活動
1～2月	賞櫻花	4～5月	螢火蟲季 品嘗李子、桃子
3月	採桂竹筍	11月	採甜柿

營地基本資訊

項目	有	沒有	備註說明
帳邊停車	✓		營位含車位，建議B區盡量帶標準帳且共用客廳區空間較大。
室內搭棚		✓	—
電源插座	✓		—
夜間照明	✓		—
戶外桌椅		✓	—
冰箱	✓		營本部有提供冰箱。
洗手台	✓		—
垃圾桶	✓		—
男女廁所	✓		●C區：1坐式及1小便斗，沒有提供衛生紙。 ●DIY教室：1坐式（與浴室同間），沒有提供衛生紙。 ●古式火台旁：3蹲式及2小便斗，沒有提供衛生紙。
熱水衛浴	✓		●DIY教室：1間浴室，有提供吹風機。 ●古式火台旁：3間浴室及1間親子浴室，有提供吹風機。
寵物同行	✓		
手機訊號	✓		中華電信有3.5G上網。
投保保險	✓		—
民宿住宿		✓	—
裝備租借		✓	—
營地亮點	✓		●竹筒飯、烤馬告肉串DIY活動（自費）。 ●迎賓禮炮體驗、發現彩虹及生態&陷阱解說導覽（免費）。 ●天氣熱會開放戲水池玩水。

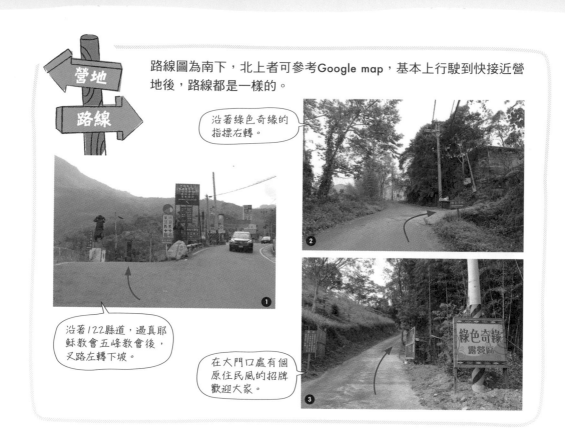

路線圖為南下，北上者可參考Google map，基本上行駛到快接近營地後，路線都是一樣的。

營地路線

沿著綠色奇緣的指標右轉。

沿著122縣道，過真耶穌教會五峰教會後，又路左轉下坡。

在大門口處有個原住民風的招牌歡迎大家。

❶
❷
❸

營·區·介·紹

上層A區

　　上層A區可搭7帳，這裡也是營地唯一的草地營位，車可停帳邊且滿帳時仍有活動空間，且離廁所及浴室最近，適合喜歡草地營位的露友，或是小包區選擇。

▲ 此區為草地營位，車可停帳邊、搭滿仍有活動空間。

下層B區

下層B區可搭15帳，此區為碎石營位，亦是營地規劃最大的一區，雖營區活動都辦在上層，且廁所及浴室也在上層，不過營地所提供的樓梯美觀又安全，因此也可多利用。另外，此區雖含停車位，但會壓縮到營位，故建議不要帶大帳前往。

▲ 此區含停車位因此會壓縮到營位，建議帶小帳前往。

C區

C區位於營本部前，為碎石營位，可搭3帳。這裡離營本部及戲水池最近，而且旁邊就有廁所1間與DIY教室裡的浴室1間，非常方便，適合3帳露友直接包區。

▲ 此區位於營本部前，離營本部、戲水池很近。

三小二鳥の露後心得

● 綠色奇緣的指示牌雖不大但很好認，但最後一小段的路況比較差，請小心開車。

● 每個營位都有用塑膠水管分隔，需留意長6公尺、寬8公尺是含帳篷、客廳帳及停車，建議帶輕裝或標準帳前往。

● 這裡的活動豐富且生動有趣（營主會廣播通知大家，尤其是8點前「發現彩虹」的活動廣播可能也會成為起床號）。

　★週六下午：竹筒飯和烤馬告肉串DIY活動（自費）。

　★週六晚上：迎賓禮炮（免費）、20：30〜20：45全營地熄燈欣賞星光美景。

　★週日早上：發現彩虹及生態&陷阱解說導覽（免費）。

● 營主很重視晚上22：30後的音量管制，並不接受訪客探友，提供給露友一個安靜又安全的空間。

● 雖沒有大景VIEW，但是個溫暖又用心的營地，非常推薦！

親子營地特色評點

☐ 離市區近好採買
☑ 路況佳好開車
☐ 小朋友遊樂設施
☑ 生態導覽或富教育意義活動
☑ 衛浴乾淨
☑ 不超收有足夠的活動空間

櫻之林露營區

新竹五峰

賞櫻賞螢、體驗活動，用心經營的營地

GPS	24.632148　121.091967	**地區**	新竹縣五峰鄉
海拔	755公尺	**電話**	03-585-1797、0960-636-196

費用	1.假日：八重櫻區$900、大島櫻區$1,000、大觀櫻區$900、吉野櫻區$800、昭和櫻區$800、寒緋櫻區$800、櫻花亭區$2000（2帳）、富士櫻區$900、田園A區$600、田園B區$600。 2.週五夜衝$200（均一價），夜間進場時間為18：00～24：00。 3.平日：櫻花亭區$1,000，其他區$300。（其他詳官網收費說明）
預訂	電話、LINE（LINE ID：0960636196）、官網及粉絲專頁預約
網站	FB粉絲專頁：櫻之林露營區　官方網站：http://www.sakuracamp.com.tw/

　　位在新竹五峰的「櫻之林露營區」於2014年8月開業，最早為賽夏部落種植小米、旱稻、高粱等作物的梯田及果園，後轉型整建為擁有在地特色料理餐廳的體驗式農場，現除了保留餐廳外更結合了露營區，更為豐富有趣。

　　營地位在上大隘部落中，路況良好，占地約一甲地的營地裡因種植了上百棵八重櫻、大島櫻、大觀櫻、吉野櫻、昭和櫻、富士櫻、寒緋櫻等各種櫻花而為各區取名，而賽夏族的營主一家，更是在營地活動中推廣部落文化與生態解說不遺餘力，搭配原住民搗麻糬、體驗與部落生態導覽解說，讓我們在露營之餘也能長知識，實在是個非常用心經營的營地！

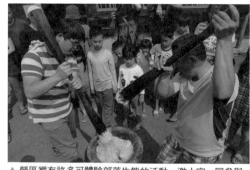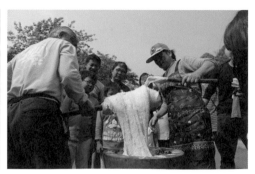

▲ 營區裡有許多可體驗部落生態的活動，邀大家一同參與。

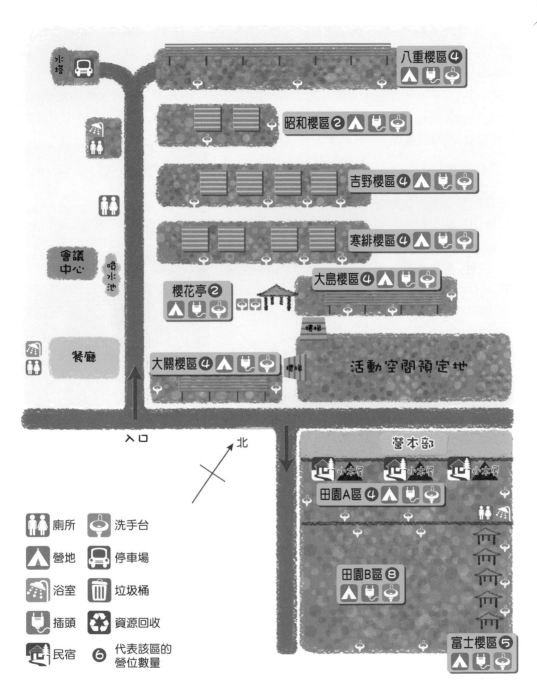

水塔

八重櫻區 ④

昭和櫻區 ②

吉野櫻區 ④

寒緋櫻區 ④

會議中心　噴水池

櫻花亭 ②

大島櫻區 ④

樓梯

樓梯

大關櫻區 ④

活動空間預定地

餐廳

入口　北

營本部

小木屋　小木屋　小木屋

田園A區 ④

田園B區 ⑧

富士櫻區 ⑤

廁所　　洗手台

營地　　停車場

浴室　　垃圾桶

插頭　　資源回收

民宿　⑥ 代表該區的營位數量

★營地裡設有垃圾桶、資源回收桶，但位置較易變動，故無標示出位置。

營地因為地勢關係，所以用階梯的方式規劃，總共劃分了大關櫻區4帳、大島櫻區4帳、櫻花亭區2帳、寒緋櫻區4帳、吉野櫻區4帳、昭和櫻區2帳、八重櫻區4帳、田園A區4帳、田園B區8帳、富士櫻區5帳，共10區41帳。除了田園A區與B區是碎石營地外，其他區不是室內雨棚、就是350*350公分的木棧板營位，建議使用標準帳+客廳帳的裝備組合；也因為是獨立的小區，相當適合三五好友直接小包區，大家互相協調，比較能安排出舒適的空間。

　　週六下午有原住民打麻糬體驗活動、週日早上有部落生態導覽解說，其他則視規劃及季節彈性增加相關活動，例如夏日精靈昆蟲季、混水摸魚競賽、音樂晚點名等，像我們在4月螢火蟲季節前往，營主帶著大家到營地餐廳的菜園看螢火蟲，因為環境乾淨，看到不少數量的螢火蟲翩翩飛舞呢！

　　除了用心的經營營地，營地亦有餐廳可提供用餐，主要食材為部落居民所種植的無毒蔬菜，4～9月春夏季提供單點或合菜，10～3月秋冬則提供熱呼呼的火鍋，在地消費品嘗道地的部落美食又能輕裝前往，可謂一舉多得呢！

▲ 營地的洗手台設計使用相當順手，而且水龍頭還加裝濾水接頭。

▲ 綠意盎然的營區道路。

▲ 搗完麻糬就可以大口拿來吃了！

營區活動

月份	活動	月份	活動
1〜3月	賞桃花、李花	4〜6月	賞螢火蟲
2〜4月	賞櫻花	10〜12月	摘甜柿
4〜6月	賞梧桐花		

營地基本資訊

項目	有	沒有	備註說明
帳邊停車	✓		—
室內搭棚	✓		1. 大關櫻區、大島櫻區、櫻花亭區及八重櫻區有遮雨棚。 2. 富士櫻區為木棧板上設有固定的客廳帳。
電源插座	✓		電源插座數量相當充足。
夜間照明	✓		—
戶外桌椅		✓	—
冰箱	✓		餐廳、營本部都有冷藏及冷凍冰箱。
洗手台	✓		相當特別的是水龍頭裝有濾水接頭。
垃圾桶	✓		—
男女廁所	✓		●餐廳旁（舊）：2間蹲式、1間坐式馬桶和一排舊式男生便斗。 ●浴廁區（新）：6間坐式（與浴室同間）。 ●廁所（浴廁區正下方）：男生1間蹲式+2個小便斗，女生2間蹲式和1間坐式。 ●田園A區：4間坐式（與浴室同間）。
熱水衛浴	✓		●餐廳旁（舊）：男女生各3間浴室，為燒柴式鍋爐，熱水充足唯需要加冷水調。 ●浴廁區（新）：6間浴室（與廁所同間），為電燒鍋爐。 ●田園A區：4間浴室，為瓦斯熱水器。
寵物同行	✓		—
手機訊號	✓		中華電信有3.5G訊號。
投保保險	✓		—
民宿住宿	✓		有3棟小木屋可提供住宿。
裝備租借	✓		有提供帳篷租借。
營地亮點	✓		賞櫻花、螢火蟲，並有導覽及搗麻糬活動。
鄰近景點	✓		清泉風景特定區、張學良故居、八仙瀑布、白蘭部落、清泉部落。

營地
路線

路線圖為南下，北上者可參考Google map，基本上行駛到快接近營地後，路線都是一樣的。

於122縣道南清公路29.6K五指山路右彎上山（亦可在35.5K、37K、40K處右彎）。

靠右接竹37-1。

跟著指示牌左轉。

最後碰到此路口左轉後即達。

營·區·介·紹

大關櫻區

位在營地入口處的右手邊第一個營區，為雨棚+碎石營位，可搭4帳，車可停帳邊，因區域不大建議帶帳篷前往即可，適合攜帶輕裝的露友。

▲ 此區有雨蓬、車可停帳蓬，適合攜帶輕裝的露友前往。

大島櫻區

　　活動空間預定地上方的大島櫻區，也是營地入口進來右手邊第二個營區，為擁有磚瓦屋頂的350*350公分棧板營位，可搭4帳，車可停帳邊，滿帳時需注意停車位置的調配與活動空間。另外，這區有一個大石頭，小朋友都很愛爬石頭，所以請家長要特別注意安全。

▲ 此區設有磚瓦屋頂，車子也可停帳邊。

櫻花亭區

　　營地入口進來右手邊第三個營區與寒緋櫻區同入口，為獨立樓中樓瞭望亭營位，上層可搭2帳、下層做炊事及停車使用，適合2組家庭包區同樂。

▲ 此區為獨立樓中樓設計，適合2組家庭包區同樂。

寒緋櫻區

　　經過櫻花亭後為寒緋櫻區，為350*350公分木棧營位可搭4帳，車可停帳邊，因含停車位區域不大，建議4家直接包區，共用客廳帳或天幕。

▲ 此區位置不大，建議可與好友一同包區前往。

吉野櫻區

從營地入口進來右手邊第四個營區，和寒緋櫻區一樣為350*350公分木棧營位，可搭4帳，車可停帳邊，因含停車位，故區域不大且寬度較寒緋櫻區小一些，建議4家直接包場共用客廳帳或天幕。

▲ 此區與寒緋櫻區類似，但寬度更小一些，仍建議包區共用客廳帳或天幕。

昭和櫻區

從營地入口走到底在往上的轉彎處前，為350*350公分木棧營位可搭2帳，車可停帳邊，因含停車位區域不大，建議2家庭直接包場共用客廳帳或天幕，適合喜歡清靜的露友。

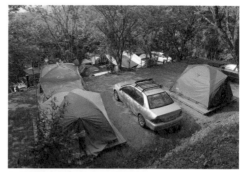

▲ 此區較小，建議2家庭直接包區。

八重櫻區

從營地入口走到底往上，轉彎到底後，就是櫻之林最上層的營區，為大雨棚+碎石營位，可搭4帳，車子卸裝備後可以停在轉彎處水塔旁，適合喜歡清靜的露友。

▲ 此區為最上層的區域，位置較清幽。

田園A區

田園A區位在營地過馬路的另一邊，是2016年10月新開的營區，為碎石營位可搭4帳，車可停帳邊。此區並同時有3間供住宿的小木屋，再加上這區就有廁所浴室，相當適合同行沒有露營裝備的親朋好友或小包區同露。

▲ 此區有提供住宿的小木屋。

田園B區

位在田園A區下方的田園B區，一樣是2016年10月新開的營區，為碎石營位可搭8帳，車可停帳邊，因此區腹地較大，適合使用較大帳的露友。

富士櫻區

位在田園B區旁的富士櫻區，為搭有客廳帳的350*350公分木棧板營位，可搭5帳，唯客廳帳是固定在木棧板上面不能搬開，僅做遮蔽木棧板之用，適合喜歡輕裝的露友。

營主提供

▲ 富士櫻區與田園B區相連，為碎石營位，腹地廣大。

三小二鳥の露後心得

- 除田園A區與B區外，營地不是木棧板，就是室內搭棚碎石，使用大帳者建議可訂田園A區或B區。
- 除田園A區與B區外，每一區都是2～5帳小而美營區，搭一廳一帳再加停車位後活動空間不大，故建議直接包區好調整位置。
- 餐廳有提供RO淨水可使用。
- 餐廳旁浴室熱水夠熱（甚至會燙）一定要加冷水調水溫，有帶小朋友的家長需特別留意。
- 浴廁區（新）在週六晚18：00～24：00僅供女生和小朋友使用。
- 4～5月為螢火蟲季節，老闆會帶大家去他們家的菜園看螢火蟲。
- 營區的活動會因天氣而有所調整，請隨時留意廣播喔！
- 餐廳提供用餐，晚餐可以在地消費直接在餐廳吃，方便又輕鬆！

親子營地特色評點

- ☐ 離市區近好採買
- ☑ 路況佳好開車
- ☐ 小朋友遊樂設施
- ☑ 生態導覽或富教育意義活動
- ☑ 衛浴乾淨
- ☑ 不超收有足夠的活動空間

老官道休閒農場

苗栗大湖

廣闊草坪&沙坑，讓孩子盡情玩耍的優質營地

GPS	24.347414　120.831829	**地區**	苗栗縣大湖鄉
海拔	370公尺	**電話**	0932-579-127
費用	假日：$800（週五夜衝$400，進場時間為17：00～22：00） （僅開放五六日，其他詳官網收費說明）		
預訂	電話訂位		
網站	FB粉絲專頁：老官道休閒農場		

★營地裡設有垃圾桶、資源回收桶，但位置較易變動，故無標示出位置。因車可停帳邊，故無特別標出停車場位置。

122

位在苗栗縣大湖鄉的「老官道休閒農場」擁有寬闊草地，可以說是台灣少數擁有超大草皮的大型營地了，我可以放心的看著孩子在草地上開心奔跑、翻滾、踢球，甚至放風箏也可以！只要注意安全，即使跌倒弄髒衣服也沒有關係，而且安排好營位後，就可以很自在地搭帳篷，不用擔心家裡的大帳篷是否會影響到別人，這就是大營地的好處！

營地共分為A、B、C三區，但因為腹地廣大每一區都很大，總共可容納150帳（包場130帳以上即可），隨便一區的帳數就可以抵好幾個營地啊！因為腹地大，非常適合Nordisk、Robens及Tentipi等大型帳篷來搭，甚至露營車也可以開進來唷！

▲ 這裡擁有超寬闊的大草地，隨便一區的帳數就可以抵好幾個營地啊！

▲ 沙坑位於A區，孩子們可於此處玩耍。

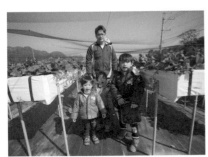

▲ 草莓季時很適合來此露營，採完草莓後直接就可到營地享用了。

▲ 孩子直接在草地上玩得不亦樂乎。

營地裡除了可以騎單車、玩飛盤、打棒球、放風箏之外，還有個視野絕佳的小山坡，孩子們很喜歡一起爬到小山坡上玩耍。除此之外，入口處旁設有沙坑，小朋友要玩沙還得脫鞋拉著繩索下去，家長們只需靠著水泥牆往下觀看即可，照顧起來非常方便。

園區後方設有木製觀景台，可眺望下方鯉魚潭水庫上游的美景；而在每年12月至2月大湖採草莓季節期間，還可以在前往營地的路上一間草莓園，與孩子體驗採果樂趣後直接到營地享用。整體來說，這裡雖沒有大山大景，但卻有著有別於大部分「小而美」營地的寬闊草地視野，搭好帳繞一圈，運動量也相當足夠（笑），非常適合家裡有需要野放小孩的家庭。

營地基本資訊

項目	有	沒有	備註說明
帳邊停車	✓		—
室內搭棚		✓	—
電源插座	✓		—
夜間照明	✓		—
戶外桌椅		✓	—
冰箱	✓		大型活動會提供冰箱。
洗手台	✓		—
垃圾桶	✓		—
男女廁所	✓		●A區：女生1間坐式和2間蹲式、男生1間坐式、1間蹲式及2個小便斗，有提供衛生紙。 ●B區：4間蹲式、1間坐式及2個小便斗，有提供衛生紙。
熱水衛浴	✓		●A區：女生3間浴室、男生3間浴室，為瓦斯熱水器，熱水量充足。 ●B區：9間浴室（不分男女），為瓦斯熱水器，熱水量充足。
寵物同行	✓		—
手機訊號	✓		中華電信有3.5G上網。
投保保險	✓		—
民宿住宿		✓	—
裝備租借		✓	—
營地亮點	✓		超大的大草皮。
鄰近景點	✓		大湖酒莊、鯉魚潭水庫。

營地
路線

從大湖鄉的歡迎水果路橋旁，斜坡往上可接老官道路。

沿著老官道的指標往上直走老官道路。

營主提供

1

2

營主提供

看到老官道指標及大石頭後左轉。

營地大門就在右手邊。

營主提供

3

4

營·區·介·紹

A區

　　位在入口處右手邊,小朋友最喜歡的沙坑就在此區的入口涼亭旁,不過此區雖設有廁所浴室,但因為位置靠近沙坑,若是搭帳在此區的最裡面,仍需要走段距離,或是直接走過A與B區之間的生態池,使用B區的廁所浴室。因此若需要離廁所浴室近的家庭,要特別注意喔!

▲ 若搭帳在此區最裡面,要走段距離才能到廁所衛浴,需特別注意。

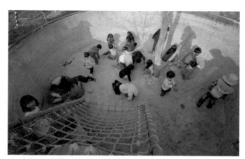

▲ 小朋友最愛的沙坑位於此區。

B區

　　位在入口直走過生態池後右轉的右手邊,此區因位在營地最高點小山坡旁,故地形稍有傾斜,大都搭在生態池旁的平地處,若需要往上搭者,需要留意搭帳位置。此區雖設有廁所浴室,但位置在此區的較深處,若需要離廁所浴室近的家庭,也請務必留意。

▲ 此區廁所浴室位在較深處,需走比較遠才能抵達。

▲ A區與B區間的通道小橋。

PART
3

達
人
推
薦
！
親
子
露
營
地
圖
攻
略

C區

　　位在入口直走過生態池後右轉左手邊，這裡是三區中最小的一區，特色是位置最裡面、較隱密，還可就近眺望鯉魚潭水庫上游的美景，可是卻離廁所浴室最遠，適合喜歡清幽、沒有小朋友的家庭。

▲ 此區位置較隱密，還可眺望鯉魚潭水庫上游美景。

三小二鳥の露後心得

● 營地海拔不高且離大湖酒莊近，路況平穩好開。
● 草莓季節時特別推薦來此露營，在大湖的草莓園採完可直接進營地享用。
● 營地大、全區可搭150帳，每帳空間大，可帶大帳。
● 營地大所以離廁所浴室較遠，有帶小朋友的家庭，建議搭離沙坑及A區廁所浴室近的營位（但仍請遵從園區的安排）。
● 整個營地有2處廁所浴室，廁所共10間、小便斗共4個、淋浴共15間，但洗澡尖峰時間仍可能需要等候，請耐心等待或避開尖峰時間使用。
● 洗手台數量不多，且部分營位距離遠，請有心理準備。
● 養護草皮不易，營地嚴禁任何型式之炭火（如焚火台、烤肉爐等炭火器具），請留意並遵守。

親子營地特色評點

☑ 離市區近好採買
☑ 路況佳好開車
☑ 小朋友遊樂設施
☐ 生態導覽或富教育意義活動
☑ 衛浴乾淨
☑ 不超收有足夠的活動空間

127

風露營

苗栗泰安

硬體設備優質，處處感受營主用心規劃

GPS	24.3437　120.9318	地區	苗栗縣泰安鄉
海拔	592公尺	電話	0918-962-000

費用	1.假日及例假日：草皮$900、木棧板$1,000、室內搭棚$1,100、高腳木平台$1,300（搭2帳$2,300）。 2.週五夜衝$300，夜間進場時間為18：00後皆可。 3.平日：為假日及例假日費用之70%，即草皮$630、木棧板$700、室內搭棚$770、高腳木平台$910（搭2帳$1,610）。（其他詳官網收費說明）
預訂	電話、官網、粉絲專頁傳訊息預約
網站	FB粉絲專頁：風露營　官方網站：http://wind-camping.com/

　　位在苗栗泰安的「風露營」是2014年12月開業的營地，雖位置在營地林立的苗栗泰安，但實際位置是在泰安南端靠近卓蘭與台中和平的大安溪畔，也因為就在溪畔，帶有水氣的微風徐徐吹進營地裡，故取名為「風露營」，也正好貼切這幾年露營的「瘋」潮。營地的前身是四季豆田與堆放機具的閒置空地，難得一見的是，營主大器保留大片草地做為活動區域，看著孩子盡情奔跑時的笑容、被風吹拂所揚起的髮絲，真是最美好的畫面。

▲ 營主自家設計製造，有申請專利的露營木屋。

▲ 營主自家設計製造，有申請專利、質感佳的衛浴。

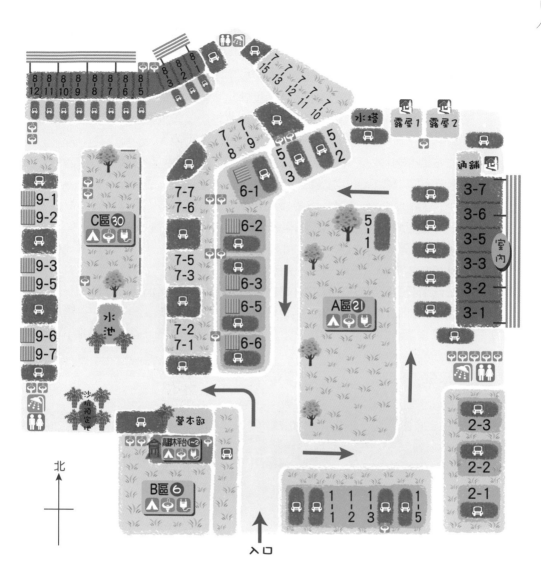

 廁所　　 民宿　　 插頭　　❻ 代表該區的
營位數量

 營地　　洗手台　　垃圾桶

 浴室　　 停車場　　 資源回收

★營地裡設有垃圾桶、資源回收桶，但位置較易變動，故無標示出位置。

北

入口

PART
3
達人推薦！親子露營地圖攻略

129

值得一提的是，營主家族主業為經營營造工程，所以營地裡的硬體設施工程，可說是營主家的強項，舉凡廁所浴室、露營木屋、木棧板平台、垃圾桶、洗手台等等，通通都是自己設計建造的，像廁所浴室、木屋、建材都有申請創新、造型、設計專利，也因為外型好看、有質感且實用，目前在苗栗和台中，已有好幾個營地亦選擇風露營的廁所浴室、洗手台、垃圾桶等產品呢！

▲ 300*300的木棧板，未來將規劃改為320*320，以符合現今帳篷規格。

　　營地分為A區21帳、B區（含高腳木平台）7～8帳、C區30帳，全區共3大區，總共可搭58～59帳，並有草地、木棧板、室內搭棚、高腳木平台等不同款式的營位，以滿足各種不同的需求。營位全部規劃在營地的四周，中間所空下來的寬敞大草皮區主要做為活動空間，並在營主細心的規劃下，連每一帳的停車位置都預想好，並一一分配清楚，可說是非常貼心。

▲ 營主自家設計製造的木製洗手台與垃圾桶，非常有質感。

營主提供

▲ 非常有特色的鐵字「風」招牌。

　　除了營地規劃非常細緻之外，在C區中央草皮旁還設有硫磺溫泉水戲水池，孩子們玩的是硫磺溫泉水，未免也太奢華了吧！另外，營主未來也將在B區停車場旁，規劃增設小朋友很喜歡的沙坑，這樣結合了大草皮、戲水池及沙坑，來此露營的小朋友想必會玩瘋了！

　　「風露營」的營本部兼販賣部，有販售瓦斯罐、木炭、飲料、泡麵、毛巾牙刷、拖鞋、風箏、泡泡水，非常便利。除此之外，浴室與廁所時時保持乾淨，甚至將廁所裡的衛生紙折成三角型（根本飯店規格了），週日離場時，營主還會站在營本部前一一揮手道別，各個細節都看得出營主的用心呢！

▲ 將衛生紙折成三角型，從小細節便可看出營主的用心。

▲ C區戲水池旁、廁所浴室前的4棵中東海棗中央，為沙坑預定地。

▲ 營本部與B區旁的高腳木平台。

營區活動

月份	活動
2～3月	賞櫻花

營地基本資訊

項目	有	沒有	備註說明
帳邊停車	✓		─
室內搭棚	✓		3-1～3-7、8-1～8-12為室內搭棚營位。
電源插座	✓		─
夜間照明	✓		─
戶外桌椅	✓		3-1～3-7、8-1～8-12室內搭棚營位,有擺放少量桌椅。
冰箱	✓		營本部現有1台冷藏冰箱,未來會規劃再多放置1台冷凍冰箱。
洗手台	✓		─
垃圾桶	✓		─
男女廁所	✓		●A區:右手邊為女生2間蹲式,左手邊為男女共用2間蹲式、1間坐式和3個小便斗,有提供衛生紙。 ●C區9-7旁:分為男女1間蹲式、1間坐式和2個小便斗,並且有提供衛生紙。 ●C區7-15旁:不分男女1間蹲式、1間坐式和1個小便斗,並且有提供衛生紙。
熱水衛浴	✓		●A區:右手邊為女生3間浴室,左手邊為男女共用4間浴室。 ●C區9-7旁:不分男女共2間浴室。 ●C區7-15旁:不分男女共2間浴室。
寵物同行	✓		─
手機訊號	✓		中華電信有4G訊號。
投保保險	✓		─
民宿住宿	✓		有提供通舖與露屋可住宿。
裝備租借		✓	─
營地亮點	✓		大草皮、戲水池,未來規劃增設沙坑。
鄰近景點	✓		馬拉邦古道(南段)、士林國小、士林水壩、象鼻部落、象鼻古道、象鼻吊橋、泰雅染織文化園區。

路線圖為南下，北上者可參考Google map，基本上行駛到快接近營地後，路線都是一樣的。

走140縣道，接中47線左轉達觀、泰安方向後，左轉走烏石坑橋。

途經達觀香川部落，直走左邊道路。

沿著道路走雪山坑橋。

靠左走左轉士林水霸，並沿士林水霸旁直行。

過士林水霸後左轉，碰到第一個T字路口再左轉。

沿著大安溪畔直行即可抵達，營地在右手邊。

A區

位在入口處直走的右手邊為A區，可搭木棧板5帳、草皮10帳、室內搭棚6帳，總共可搭21帳，車輛通通都停在已規劃好的指定停車位上，整區滿帳後空間仍然非常寬敞，尤其是中間預留的大活動草皮區，讓孩子們可以在這裡盡情的放風箏、打棒球、踢足球，非常適合帶小朋友來露營的家庭。

▲ 此區的室內搭棚營位，非常寬敞舒適。

B區

位在入口處左手邊為B區，是個獨立的小草皮區，可搭6帳，此區並有一座2層樓的高腳木平台可搭1～2帳。這裡亦規劃為露營車區或一般遊客的野餐區，離C區旁的廁所浴室及戲水池都很近，適合小包區的露友。

▲ 此區為獨立小草皮區，適合小包區的露友。

C區

位在入口處過營本部左轉的右手邊，為2015年10月才開放的區域，營位規劃與A區相似但更為大區，可搭木棧板6帳、草皮13帳、室內搭棚11帳，總共可搭30帳，車輛一樣通通都停在已規劃好的指定停車位上。營地的硫磺溫泉水戲水池，位於此區的草皮旁，且戲水池旁種植數棵中東海棗非常有南洋風情，適合需要就近看顧小孩玩耍的家庭。

▲ C區草皮旁就有小朋友最愛的戲水池。

三小二鳥の露後心得

● 走140縣道路況較佳，一路平坦沒有高低山路。

● 老闆會在收費時一帳一帳的提醒夜間休息時間為23點，露營品質非常好。

● 營地有戲水池、未來將規劃沙坑，記得幫孩子準備泳裝及多帶衣服。

● C區的戲水池為硫磺溫泉水，膚質敏感的大人或小孩需留意。

● 營地後方為橘子園，會有蒼蠅需注意。

● 營地後方鄰士林部落，會受到部落生活的聲音影響（例如卡拉OK）。

● 營地蚊子不少，建議準備防蚊用品。

● 營本部有提供少數桌椅或長桌可免費借用。

● 每年11月至隔年5、6月，苗栗縣政府和卓蘭發電廠會進行疏濬工程，營地旁道路會有砂石車出入請留意。

親子營地特色評點

☐ 離市區近好採買
☑ 路況佳好開車
☑ 小朋友遊樂設施
☐ 生態導覽或富教育意義活動
☑ 衛浴乾淨
☑ 不超收有足夠的活動空間

琉璃秋境露營區

苗栗大湖

欣賞琉璃光美景，精緻迷人的優質營區

GPS	24.3868　120.8253	地區	苗栗縣大湖鄉
海拔	731公尺	電話	0905-167-767

費用	1.假日：$855。 2.週五夜衝$400，夜間進場時間為18：00～22：00。 3.平日：$555。（其他詳官網收費說明）
預訂	使用LINE（ID：0905167767）預約
網站	FB粉絲專頁：琉璃秋境露營區

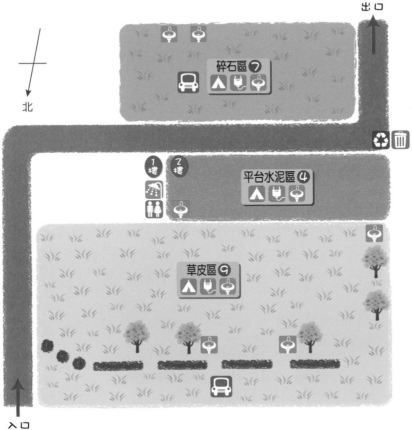

廁所

營地

浴室

插頭

洗手台

停車場

垃圾桶

資源回收

代表該區的營位數量

位在苗栗大湖的「琉璃秋境露營區」，是2015年7月開業的營地，就在130縣道旁的薑麻園內，原本為種植草莓和番茄的果園，因堅持自然農法不符經濟效益，故轉型成營區。78年次的營主非常年輕，且有4年露營經驗，在其用心且不隨波逐流的規劃建設下，營地雖不大但卻精緻迷人，在初春及秋冬水氣多的季節，還能拍到在雲霧折射下，而透出的城市光影琉璃光，營地亦以此為名，如今已是大湖地區小有名氣的露營區。

值得一提的是，附近的「雲也居一」田媽媽餐廳，是營主父母所經營的餐廳，來露營時可不開伙直接在地消費，享受一下薑麻入菜的特色餐點喔！

▲ 不想野炊的露友，可來「雲也居一」田媽媽餐廳享受美味餐點。

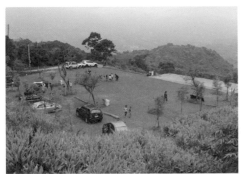

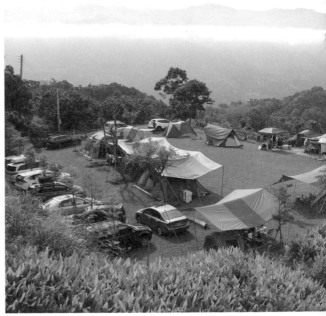

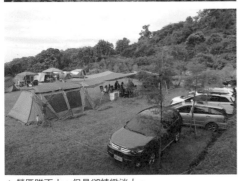

▲ 營區雖不大，但是卻精緻迷人。

整個營地分為上層草皮區9帳、平台水泥區4帳，下層碎石區7帳，2區總共20帳，只有下層的碎石區車輛可停帳邊，上層的草地區和平台水泥區，皆需要在車道旁卸裝備後停至草地區後方的停車區。這裡尤以草地區厚實的巴西地毯草地為一大亮點，在滿帳下仍留有足夠的活動空間，唯一要留意的是，為了保護草地，營主準備了手推車、塑膠網墊供大家使用，讓大家都能盡情打赤腳，享受大自然。

▲ 營主貼心的在平台水泥區準備鐵環及透水磚，可用營繩固定帳篷或天幕。

▲ 營地提供的推車、塑膠網墊。

　　另外，整個營地唯一一處廁所浴室，就設在平台水泥區的正下方，上層要往下走、下層要往上走，正好在中間，而每間廁所和浴室都相當大間且舒適，尤其那由電腦控溫的柴油鍋爐，水量大且溫度穩定，還可以一家親子共浴呢！

▲ 平台水泥區下方的廁所浴室，空間大又舒適。

營區活動

月份	活動	月份	活動
12～1月	賞櫻花（營地附近）	4～5月	賞螢火蟲（有導覽）
12～3月	採草莓（營地附近）	5～6月	摘桃子、李子（營地附近）

營地基本資訊

項目	有	沒有	備註說明
帳邊停車	✓		僅有下層的碎石區可帳邊停車。
室內搭棚		✓	－
電源插座	✓		－
夜間照明	✓		－
戶外桌椅		✓	－
冰箱		✓	－
洗手台	✓		－
垃圾桶	✓		－
男女廁所	✓		不分男女，有1坐式、2蹲式及2個小便斗，沒有提供衛生紙。
熱水衛浴	✓		不分男女，有5間浴室（使用電腦控溫的柴油鍋爐，水量大且溫度穩定）。
寵物同行	✓		－
手機訊號	✓		中華電信有4G訊號。
投保保險	✓		－
民宿住宿		✓	營地附近有裕國民宿、菊園及鍾鼎山林。
裝備租借		✓	－
營地亮點	✓		厚實的巴西地毯草地、琉璃光夜景。
鄰近景點	✓		桐花步道、瞭望台、勝興車站、龍騰斷橋。

營地
路線

從聖衡呂斜對面，裕國民宿旁的下坡
小路行駛，請留意道路狹窄且陡。

左轉後下坡，可看到右手邊的
「大薑麻園水果廊道」字樣。

在T字路口，直走為菊
園，左轉為琉璃秘境。

沿著坡道往下，即達營地。

營·區·介·紹

草皮區

　　沿著營區道路往下，首先會抵達右手邊的草皮區，可搭9帳，車輛不可停帳邊，需將車子停在草皮區後方的停車區。厚實的草地與平台水泥區共用，滿帳時仍有足夠的活動空間，而廁所浴室就在平台水泥區的正下方，需走營區道路下去使用，適合家有小孩或小包區的露友。

▲ 此區空間大，就算滿帳仍有足夠的活動空間。

平台水泥區

　　草皮區視野前方有個平台水泥區可搭4帳，一樣車輛不可停帳邊，需將車子停在草皮區後方的停車區。此區位在景觀第一排，視野最佳，唯為水泥營位無法打釘，但是營主很貼心的在地上備有鐵環，可用營繩固定帳篷或天幕。廁所浴室就在此區的正下方，需走營區道路下去使用，建議大家輕裝前往即可。

▲ 此區位於景觀第一排，可欣賞到最佳視野。

碎石區

　　此區可搭7帳，位在營區下層，雖稱為碎石區，不過實際上仍有不少草地植被，只是因為車可停帳邊，所以草地沒有上層草皮區那麼漂亮。

　　因地勢較低，視野沒有草皮、水泥平台區那麼好，而且廁所浴室必須走營區道路上去，到平台水泥區正下方使用，所以適合喜歡車輛停帳邊或小包區的露友。

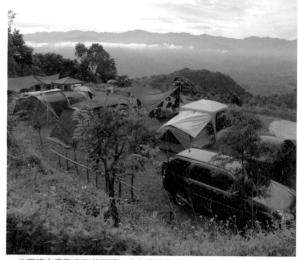

▲ 此區適合喜歡車輛停帳邊、小包區的露友。

三小二鳥の露後心得

● 營區無指標，導航建議可先設在聖衡宮。
● 從聖衡宮斜對面的裕國民宿進入，注意道路狹窄且坡度較陡。
● 營區道路為單行道，離開時請直接從碎石區旁的營區道路往下接130縣道。
● 草皮區、平台水泥區車不可停帳邊，營主有提供手推車卸裝備使用。
● 為了保護厚實的巴西地毯草地，客廳區請舖上塑膠網墊。
● 請離地生火以保護草地。
● 浴室很大間、水量大、溫度穩定，甚至還可以親子共浴。
● 洗澡尖峰時間浴室外會積水，要特別注意容易溼滑跌倒。
● 廁所浴室的洗手台有急救箱，各區亦備有滅火器等設備。

親子營地特色評點

☑ 離市區近好採買
☑ 路況佳好開車
☐ 小朋友遊樂設施
☑ 生態導覽或富教育意義活動
☑ 衛浴乾淨
☑ 不超收有足夠的活動空間

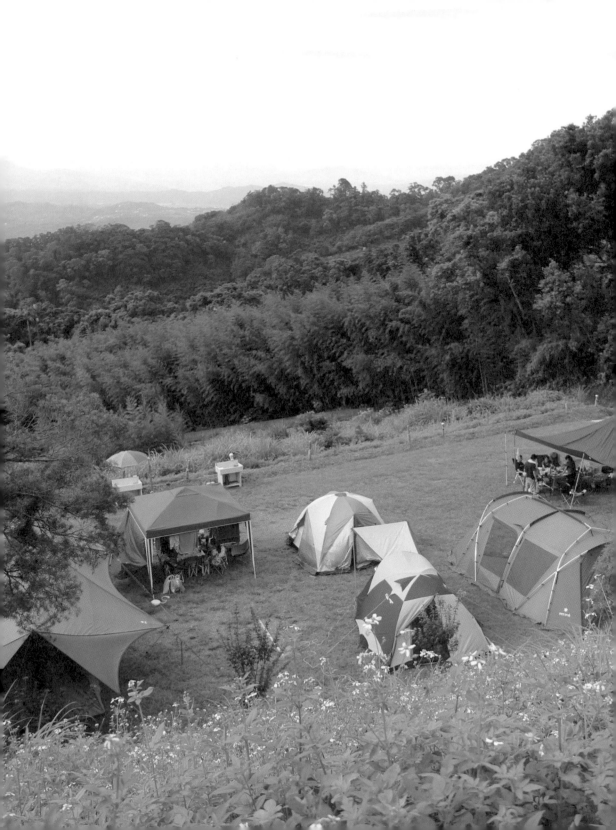

喝納灣露營區

用心經營、愛護土地的優質營區

GPS	24.5414　121.0274	地區	苗栗縣南庄鄉
海拔	892公尺	電話	0919-019-246

費用	1.週六日一及例假日：$1,000、週五：$800（休週二至四）。 2.週五夜衝$400，夜間進場時間為20：00～22：00。（其他詳官網收費說明）
預訂	電話或粉絲專頁傳訊息預約
網站	FB粉絲專頁：喝納灣露營區

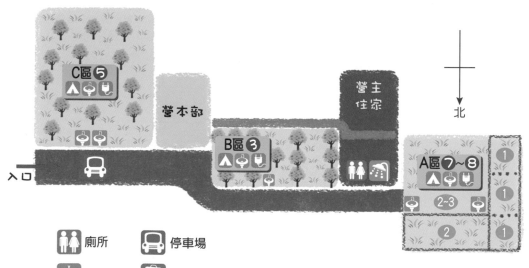

廁所　　停車場

營地　　垃圾桶

浴室　　資源回收

插頭　　⑥ 代表該區的營位數量

洗手台

◉NOTE

在營地旁有間部落人氣餐廳「撒鳳小吃」，老闆娘撒鳳出菜迅速又道道新鮮好吃，還有小米飯免費吃到飽，週六的晚餐直接在地消費，方便、輕鬆又能享受美食，我們還買了店家自採的野生馬告下山呢！

★營地裡設有垃圾桶、資源回收桶，但位置較易變動，故無標示出位置。

　　位在苗栗南庄的「喝納灣露營區」是2015年2月開業的營地，從南庄老街沿著苗21線一路往山裡開，營地就在初抵鹿場部落的轉角處，延用原本「喝納灣人文咖啡屋」的咖啡色招牌，一不注意可能會因此錯身而過，當站在「喝納灣露營區」門口所見到的景象，完全會被這隱身在樹林間的營地給深深感動到。

▲ 低調不起眼的咖啡館招牌。　　▲ 保留祖先土地的原始森林。

　　營主是泰雅族的小布一家，小布爸媽是台中知名親子營地「Payasの家露營區」山嫂娘家的大哥大嫂，同樣愛護土地、用溫柔堅定的態度用心經營、保留原始祖先土地樣貌的堅持、不刻意破壞營區裡的樹木。甚至每月固定捨棄一個可經營收費的黃金週末時間，訂為「土地休息日」，讓土地能有時間休復不開放露營，還非常有心的提撥一成營地費收入給部落教室，做為部落孩子暑期文化營及教材經費，讓鹿場部落孩子們在暑假能參與學習祖父母部落生活。在這裡可以深刻的體會到，原來經營露營區，是可以這樣和部落與土地共生共存共榮的。

▲ 搭在日本香杉樹林間的輕裝小帳。

小布爸媽完全保留土地原始的樣貌，因此腹地不大的營地就分有三區，分別為A區（石砌區）可搭7～8帳、B區（森林區）可搭3帳、C區（櫻花區）可搭5帳，總共可搭15～16帳。因為保留原始森林不砍樹，所以大部分的營位都在樹蔭下，再加上近900公尺的海拔，即使是在炎熱的夏季亦十分涼爽舒適。

　　在重視生態與土地的營地規劃之下，營主家及廁所浴室建築也都是自己設計的小木屋，隱身在樹林之間，並與周圍的環境相互呼應且協調自在。除此之外，小布媽媽更利用這片土地的自然資源，在週六午後或是週日早晨時光，依一年四季交替的變化，做為大自然的生態教室，並搭配泰雅族部落文化導覽，在小布媽媽的解說下信手拈來都是有趣的故事。

　　這是個會令人想一訪再訪的營地，就如同營地名稱「Hngawan喝納灣」（泰雅族語：歇歇腳）的意思，或許坐在咖啡館的木桌旁、坐在日本香杉樹下放空，就非常療癒，值得常來此歇歇腳細細品味。

▲ 營主家、廁所浴室建築，都是營主自己設計的小木屋。

▲ 營區裡的浴室，大間又乾淨。　▲ 通往咖啡館的木道小徑。　▲ 喝納灣人文咖啡館。

營區活動

月份	活動	月份	活動
1～3月	賞櫻花	4～5月	摘紅肉李（營地附近）
3～4月	採桂竹筍（營地附近）	9～10月	摘甜柿（營地附近）

營地基本資訊

項目	有	沒有	備註說明
帳邊停車		✓	營地有提供手推車。
室內搭棚		✓	－
電源插座	✓		－
夜間照明	✓		－
戶外桌椅		✓	－
冰箱		✓	－
洗手台	✓		－
垃圾桶	✓		－
男女廁所	✓		不分男女，2間蹲式和1個小便斗，有提供衛生紙。
熱水衛浴	✓		不分男女，2間浴室，熱水供應時間17：00～23：00。
寵物同行	✓		－
手機訊號	✓		中華電信有4G訊號。
投保保險	✓		－
民宿住宿		✓	－
裝備租借		✓	－
營地亮點	✓		保留原始土地樣貌、泰雅部落生態導覽。
鄰近景點	✓		鹿場舊國小、日警紀念碑、加里山登山口、神仙谷。

營地

路線

路線圖為南下，北上者可參考Google map，基本上行駛到快接近營地後，路線都是一樣的。

南庄老街接苗21後直行
（左手邊為苗37）。

沿著苗21繼續直行。

①

②

微靠左走左邊道路，往鹿場部落及神仙谷方向。

途經神仙谷可下車順遊拍照。

③

④

右轉往上即將抵達鹿場部落。

隱約看到咖啡色招牌即達營地。

⑤

⑥

營·區·介·紹

A區（石砌區）

位在營地最裡面的A區可搭7～8帳，為腹地最大的一區，車不可停帳邊，需停在營區道路上使用手推車卸貨，且為保護草皮鋪有塑膠網墊。此區因保留了祖先所砌的石堆，故亦名為石砌區。依原始土地的地勢分成5個小區，由大至小分別為2～3帳、2帳、1帳、1帳及1帳，使用大帳的露友建議訂此區。

▲ 此區是腹地最大的一區，保留了祖先所砌的石堆。

B區（森林區）

位在咖啡館旁的B區（森林區）可搭3帳，車不可停帳邊，因為就搭在五六十年樹齡的日本香杉樹林間，故每個營位空間較小，適合300cm以下的標準帳，並將客廳帳或天幕分開搭建，適合喜愛原始森林及輕裝的露友。

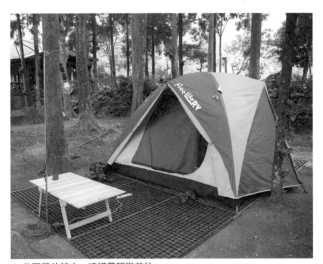

▲ 此區營位較小，建議帶輕裝前往。

C區（櫻花區）

位在營區入口處左手邊的C區（櫻花區）可搭5帳，車不可停帳邊，因此區種植了太平櫻、台灣山櫻、吉野櫻、八重櫻、山櫻及杏桃等樹而取名為櫻花區。此區為保護草皮鋪有塑膠網墊，可搭隧道帳或客睡帳分開，雖鄰路邊但往來車輛少影響不大，且地勢稍微傾斜，在擺放床墊時請留意頭高腳低較為舒適，適合小包區的露友。

▲ 除了A區之外，此區為了保護草皮，也鋪有塑膠網墊。

三小二鳥の露後心得

● 營地小而精緻，建議輕裝前往即可。

● 營本部有冰、溫及熱開水的飲水機。

● 因保留原始森林故生態豐富，有較多蚊蟲，建議準備防蚊用品。

● 熱水供應時間17：00～23：00，且因引用山泉水溫度較不穩，建議先用浴盆裝水調溫再洗澡。

● 週六晚餐可至「撒鳳小吃」在地消費又輕鬆。

親子營地特色評點

☐ 離市區近好採買
☑ 路況佳好開車
☐ 小朋友遊樂設施
☑ 生態導覽或富教育意義活動
☑ 衛浴乾淨
☑ 不超收有足夠的活動空間

苗栗泰安

雲朵朵親子露營區

貼心又溫暖，想一露再露的親子營地

GPS	24.4428　120.9269	**地區**	苗栗縣泰安鄉
海拔	442公尺	**電話**	0921-926-985

費用	1. 例假日（包含國定假日）：$800，另外收取人頭費每人每晚$10（0歲以上皆計費）。 2. 週五夜衝$200，夜間進場時間為19：00～22：00。 3. 平日：$500。（其他詳官網收費說明）
預訂	每月1號使用預訂系統，每月3號後用電話、LINE（ID：suyu0921）或粉絲專頁傳訊息預約。
網站	FB粉絲專頁：雲朵朵親子露營區　部落格：http://littledinoops.pixnet.net/blog

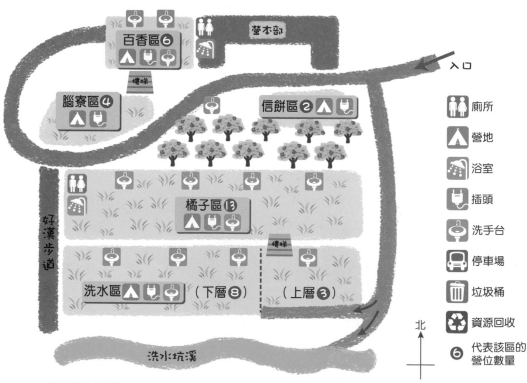

★營地裡設有垃圾桶、資源回收桶，但位置較易變動，故無標示出位置。因車可停帳邊，故無特別標出停車場位置。

位在苗栗泰安的「雲朵朵露營區」是2015年除夕開幕的營地，離清安豆腐街才3.6公里約10分鐘的車程，相當適合進場前或是離場後前往順遊，而且一路上路況非常好，再加上老闆夫妻巧爸巧媽誠懇認真實在、親切好客，非常推薦露營新手來雲朵朵露營！

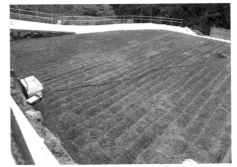

我與「雲朵朵親子露營區」的緣分在營地開幕之前，我們在一場好友同露的營地認識，眼前這笑容可掬的夫妻巧爸巧媽，毅然決然放棄高雄的都市生活與工作，帶著2個小女兒回到苗栗老家經營露營地，讓孩子在大自然自在的幸福成長，連營地的名稱都是用女兒的名字來命名的呢！

▲ 營地的水泥道路，部分路段較陡請小心開車。

營地的前身是階梯式的橘子園，僅保留部分橘子樹，其他都改建為露營區，與親朋好友們分享這位在溪邊山谷間的謐靜角落。營地規劃總共有5區，由最上層而下分別為百香區6帳、信餅區2帳、腦寮區4帳、橘子區13帳、洗水區上層3帳與下層8帳，全區僅收36帳。每區都是獨立且提供5*6米大營位，不過為了保留小孩玩樂的活動空間，搭帳與停車位置必須依營主建議，開車進草皮卸裝備後，再將車停至指定位置。

▲ 營地為階梯式的設計，從上層即可看到下層。

巧爸巧媽精心設計的衛浴也是雲朵朵的特色之一，尤其是橘子區女廁入口的左右側，右邊是超級大間的親子浴室、左邊是有一大一小馬桶的親子廁所，會有種令人覺得這不是在營地露營的錯覺。另外，就連橘子區廁所浴室的外牆，隨時提供孩子們塗鴉，塗滿時會重新粉刷再安排全區總動員一起彩繪呢！

　　每週六晚上19：30固定有活動，讓大人小孩都能開心放鬆，碰到12/24耶誕夜、12/31跨年夜等節慶活動，營區還會自己包場自辦活動，讓營地不只是營地，更讓來露過營的露友們，每一次來這裡露營，都能有完全不一樣的體驗呢！這裡雖然沒有鄰近其他知名營地的大山大景，但群山圍繞鬱鬱蒼林，耳邊不時傳來蟲鳴鳥叫、小朋友們盡情玩耍的嬉笑聲，還有老闆夫妻巧爸巧媽的濃濃客家人情味兒，絕對是個令人細細咀嚼，令人想一露再露的溫馨營地。

▲ 營區裡還備有親子廁所、廁子浴室。

▲ 這裡雖然沒有其他知名營地的大山大景，但溫馨溫暖的營地，令人想一露再露。

▲ 營主在營本部設置活動區，週六晚上都有活動喔！

營區活動

月份	活動	月份	活動
12～2月	採橘子	8～9月	採百香果
3月	橘花開	10月	採水柿
4月	採桂竹筍	11～12月	採薑
4～5月	賞螢火蟲		

營地基本資訊

項目	有	沒有	備註說明
帳邊停車	✔		－
室內搭棚		✔	全部為草地營位。
電源插座	✔		每帳提供2個電源插座，用電方便。
夜間照明	✔		－
戶外桌椅		✔	－
冰箱	✔		營本部設有營業用大冰箱（僅冷藏），橘子區設有家用型冰箱（有冷凍及冷藏）。
洗手台	✔		－
垃圾桶	✔		－
男女廁所	✔		●百香區：1間坐式和1間蹲式、2個小便斗。 ●橘子區：女廁1間坐式和4間蹲式、男廁3個小便斗+1間坐式和2間蹲式。女廁門口左側另有間親子廁所，有附衛生紙。
熱水衛浴	✔		●百香區：2間淋浴間。 ●橘子區：男女廁所均有4間淋浴間，女廁門口右側另有間超大間親子浴室，為瓦斯熱水器，熱水穩定水量充足。
寵物同行	✔		－
手機訊號	✔		中華電信3G上網。
投保保險	✔		－
民宿住宿		✔	－
裝備租借	✔		提供帳篷及天幕租借。
營地亮點	✔		白沙沙坑、夏天玩水、營地包區節慶活動、外牆彩繪活動、依季節採收各種作物及導覽。
鄰近景點	✔		清安豆腐街、泰安溫泉店家，草莓季節有露友專屬草莓園。

開到馬都安部落時，
請往左轉上去。

在錦安聯絡道路左轉往下
前，請留意雲朵朵指標。

沿著馬路往前開。

走左邊道路即達。

直走往營本部，中間途經信餅區及腦寮區到
底為百香區，左轉則下橘子區與洗水區。

營·區·介·紹

信餅區

　　此區是特別保留給雲朵朵貴客使用的VIP區，可留意粉絲專頁有空位會釋出。這裡離入口最近，就在營本部三合院的下方，為草地營位可搭2帳，卸裝備後車子需停至區域外水泥路旁，且廁所浴室需走至百香區旁使用。此區有營主專為孩子們設置的白沙沙坑及沖洗區，唯洗手台設置於往腦寮區的路上，需與腦寮區共用。

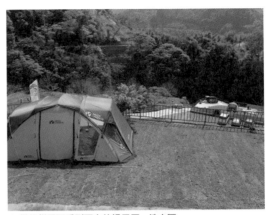

▲ 從信餅區可看到下方的橘子區、洗水區。

百香區

　　位置就在營本部三合院旁，可留意入口有棚架種植百香果，為草地營位可搭6帳，卸裝備後車子需停至區域外水泥路旁。此區旁邊有廁所浴室，且週六晚上就可直接走入營本部參加活動，機能性極佳，非常適合6帳以內、有小朋友的家庭小包區。

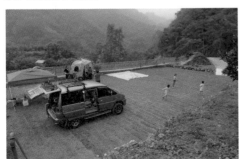

▲ 此區就設有廁所浴室且離營本部近，機能性極佳。

腦寮區

　　腦寮區位在百香區正下方，為草地營位可搭4帳，卸裝備後車子需停至區域外水泥路旁，洗手台需與信餅區共用，另廁所浴室必須上至百香區或下至橘子區使用。

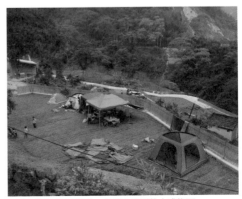

▲ 此區若要使用衛浴，必須走樓梯往上或往下。

橘子區

營區入口左轉直下的右手邊第一區為橘子區，為草地營位可搭13帳，是營地最大區，卸裝備後需將車停至帳篷對面靠竹圍籬處。這裡設有廁所浴室，並另有1間親子浴室、1間親子廁所，方便全家人使用，特別適合有小孩的家庭，或是小團體包區辦活動使用。

▲ 這裡是營地裡最大區，且設有親子衛浴，適合親子同行的露友。

洗水區

位在橘子區正下方，因保留原本地形故此區有高低落差，分上層及下層，皆為草地營位。上層可搭3帳、下層可搭8帳，卸裝備後需將車停至區域外水泥路旁，而廁所浴室需走至上層橘子區使用。這區離營區下方的天然淺溪洗水坑最近，夏季露營時直接走下去玩水非常方便。

▲ 因地形關係，此區有高低落差需注意。

三小二鳥の露後心得

- 路況良好、離清安豆腐街近，可順遊（僅3.6公里約10分鐘的車程）。
- 營地依山勢為一層層階梯式，營區入口左轉而下的道路較陡，請注意安全。
- 走下洗水坑坡度雖不陡，但營地設有拉繩可使用，同樣請注意安全。
- 橘子區廁所浴室設有方便小小孩使用的小馬桶親子廁所、全家人可共同使用的大間親子浴室。
- 為保留小孩玩樂活動空間，搭帳與停車請依營主建議，開車進草皮裝卸裝備後，再將車停至指定位置。
- 請特別留意，營區水果蔬菜皆屬私人財產，請勿自行採食。
- 如遇12/24耶誕夜、12/31跨年夜等節慶活動，營區會包場自辦活動。

親子營地特色評點

- ☑ 離市區近好採買
- ☑ 路況佳好開車
- ☑ 小朋友遊樂設施
- ☑ 生態導覽或富教育意義活動
- ☑ 衛浴乾淨
- ☑ 不超收有足夠的活動空間

Payasの家露營區

台中和平

用心不超收&有露天音樂會的美好營地

GPS	24.1663　120.9528	地區	台中市和平區
海拔	626公尺	電話	0910-586-236、0988-808-955
費用	假日：$1,000（週五夜衝$500，夜間進場時間為18：00後）（僅開放五六日，其他詳官網收費說明）		
預訂	愛露營APP線上訂位		
網站	FB粉絲專頁：Payasの家露營區		

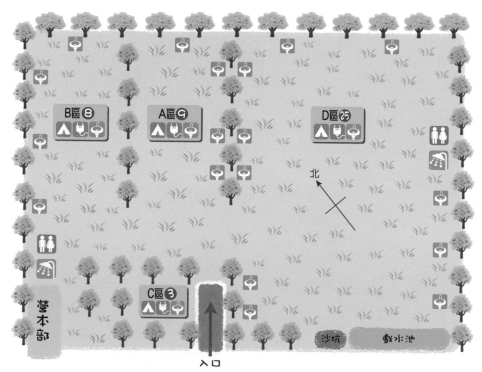

 廁所　 浴室　 洗手台　 垃圾桶　 代表該區的營位數量

 營地　 插頭　 停車場　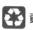 資源回收

★營地裡設有垃圾桶、資源回收桶，但位置較易變動，故無標示出位置。因車可停帳邊，故無特別標出停車場位置。

位在台中市和平區裡冷社區的「Payasの家露營區」，是2014年11月開始營業的營地，在營主夫妻山哥山嫂和三個兒子用心經營下，秉持完全不超收、不臨收的原則，在台中市和平區這一帶，可說是相當搶手的優質營地。

而這裡可是我開始露營以來，與營地主人聊最多話的第一次，溫柔婉約的山嫂說起話來輕輕柔柔卻非常有力量，我與山嫂還有個共通點：生了三個兒子、其中一對是雙胞胎，因此聊起天來也特別有親切感呢！聽著山嫂聊起Payas的創建點滴、認真想做到盡善盡美的心意，真心覺得經營一個營地真是不容易啊！

營地開業最初，原僅有可搭20帳的第一營區，在2015年10月擴增了可搭25帳的第二營區，分別為第一營區的A區9帳、B區8帳、C區3帳、第二營區的D區25帳，總共4區45帳。全部為草地營位，而且車子停帳邊後，仍留有非常足夠的活動空間呢！

▲ 這裡即使滿帳，也有充足的活動空間。

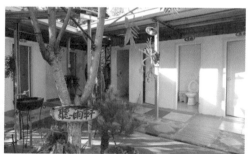
▲ 營地裡的浴廁，乾淨又舒適。

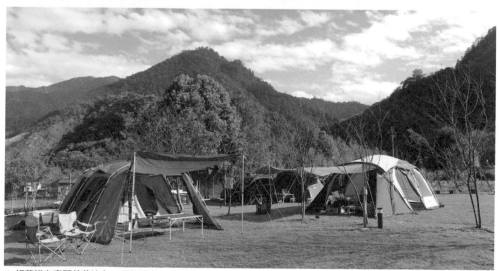
▲ 帳蓬搭在寬闊的草地上，非常舒適。

這裡除了擁有六星級舒適的廁所浴室外，第二營區也更有搭配遮陽天幕設計的兒童遊戲沙坑、戲水池，還貼心在旁邊設有沖沙池，讓小朋友玩完沙可以先把身體清潔乾淨再走回帳篷，才不會到浴室沖洗而造成排水口阻塞的現象。爸爸媽媽們可以在帶著孩子出門露營時，教育孩子這些小細節，例如玩樂後需要收捨整理、愛護環境、體貼他人，這也是我多次強調的「露營就是最好的機會教育」。

　　除此之外，每週六晚上20：00～21：00，營區還有LIVE露天音樂會，在這一個小時的時間裡，山哥山嫂全家，會用最單純的樂器，唱出一首首泰雅族感動人心的歌曲。我看著眼前山哥山嫂的雙胞胎兒子，當時他們正值大學好玩的階段，卻犧牲每週六與好友的玩樂時間，風雨無阻回Payas支持爸媽經營的營地，心裡便想著，能成就這麼貼心的孩子，背後的父母一定付出了極大的心力吧！在這裡我看到了山哥、山嫂一家五口，凝聚一起的深刻感情，以及對Payas真心誠意的經營，忍不住感動到眼眶泛淚。

▲ 溫馨的星空音樂會開唱囉！

營主提供

▲ D區設有搭配遮陽天幕的兒童遊戲沙坑、戲水池，旁邊還有沖沙池。

◎NOTE

營地鄰大甲溪及裡冷溪，由於裡冷溪為裡冷部落的飲用水源地，並被台中市政府列為禁漁（封溪護魚）的河川溪流，夏季氣候炎熱時，請至大甲溪玩水，不要至裡冷溪，與部落居民們共同維護裡冷部落的生態環境及民生用水喔！

營區活動

月份	活動	月份	活動	月份	活動
1～2月	賞山櫻花	2～3月	賞吉野櫻	4～5月	賞螢火蟲

營地基本資訊

項目	有	沒有	備註說明
帳邊停車	✓		因為要留活動空間給大家，所以請依指示停車。
室內搭棚		✓	全部為草地營位。
電源插座	✓		－
夜間照明	✓		有電燈，就在洗手台邊。
戶外桌椅		✓	－
冰箱	✓		提供家用冰箱。
洗手台	✓		並貼心的附洗碗精及菜瓜布。
垃圾桶	✓		－
男女廁所	✓		●營本部旁：女廁2間坐式、男廁2間坐式，另有2個小便斗，有提供衛生紙。 ●D區：女廁2間蹲式、男廁2間蹲式、2個小便斗，有提供衛生紙。
熱水衛浴	✓		●營本部旁：2間男生浴室、3間女生浴室。 ●D區：2間男生浴室、2間女生浴室。
寵物同行	✓		－
手機訊號	✓		中華電信3G上網。
投保保險	✓		有投保公共意外責任險。
民宿住宿		✓	－
裝備租借		✓	－
營地亮點	✓		星空露天音樂會、兒童戲水池（開放時間為4月～11月）、沙坑。
鄰近景點	✓		東勢林業文化園區、谷關風景區、八仙山國家森林遊樂區。

營地 路線

路線圖為南下，北上者可參考Google map，基本上行駛到快接近營地後，路線都是一樣的。

過裡冷社區發展協會的左轉路口。

① ②

營主提供

轉進裡冷部落後，沿著東關路一段裡冷巷前行，看到左手邊的運動場準備左轉。

請認明營地巷口，有個非常原住民風的Payas招牌。

③ 營主提供

左轉後直行，並準備右轉進營地。

右轉即進入營地。

④ 營主提供

⑤ 營主提供

營·區·介·紹

A區

第一營區的A區可搭9帳，廁所浴室走至營本部旁使用不會太遠，搭一廳一帳並依指示將車子停靠邊處後，仍有充足活動空間，單帳或少帳家庭同露都很適合。

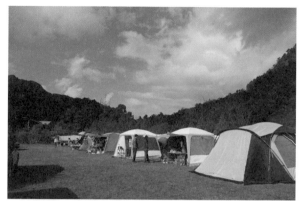

▲ 此區離廁所浴室較B區遠，但營地寬敞舒適。

B區

第一營區A區旁的B區可搭8帳，離營本部旁的廁所浴室較A區近一些，搭一廳一帳並依指示將車子停靠邊處後仍有充足活動空間，此區因位置較邊邊且無遊戲區，適合喜歡安靜清幽沒帶小孩的朋友。

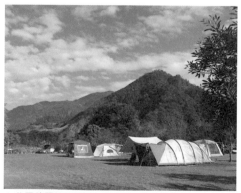

▲ 此區位置較邊邊且無遊戲區，適合喜歡安靜清幽沒帶小孩的露友。

C區

第一營區的C區可搭3帳，就在入口處的左手邊，離營本部旁的廁所浴室相當近，而且周圍有五葉松、櫻花、楓樹、杜英樹、光臘樹圍繞，尤其光臘樹可是獨角仙的最愛，適合喜歡便利的露友搭帳選擇。

▲ 此區離廁所室近，適合喜歡便利的露友。

D區

　　第二營區的D區可搭25帳，為2015年10月新開且最大的一區，滿帳後中間仍有充足的空間供大家活動，而且設有廁所浴室、兒童戲水池和沙坑，非常適合包區辦活動或是有帶小朋友的家庭。

▲ 此區是最大的一區，適合包區辦活動或有帶小朋友的家庭。　　▲ 此區有廁所浴室，並設有戲水池和沙坑。

三小二鳥の露後心得

- 營地入口旁有個大室內運動場（裡冷部落活動中心），可到這裡來運動玩球。
- 營區提供充足的活動空間，搭標準帳+客廳帳、標準帳+天幕或是隧道帳都很寬敞。
- D區有廁所浴室、兒童戲水池及沙坑，推薦有帶小朋友的家庭優先選擇D區。
- 使用神殿、怪獸帳或變形金剛的露友，必須訂2個營位。
- 浴室水量穩定，有提供棉花棒及吹風機。
- 週六晚上20：00～21：00舉行LIVE露天音樂會（未來可能會調整）。
- 蚊蟲較多，請記得準備防蚊用品。

親子營地特色評點

☐ 離市區近好採買
☑ 路況佳好開車
☑ 小朋友遊樂設施
☐ 生態導覽或富教育意義活動
☑ 衛浴乾淨
☑ 不超收有足夠的活動空間

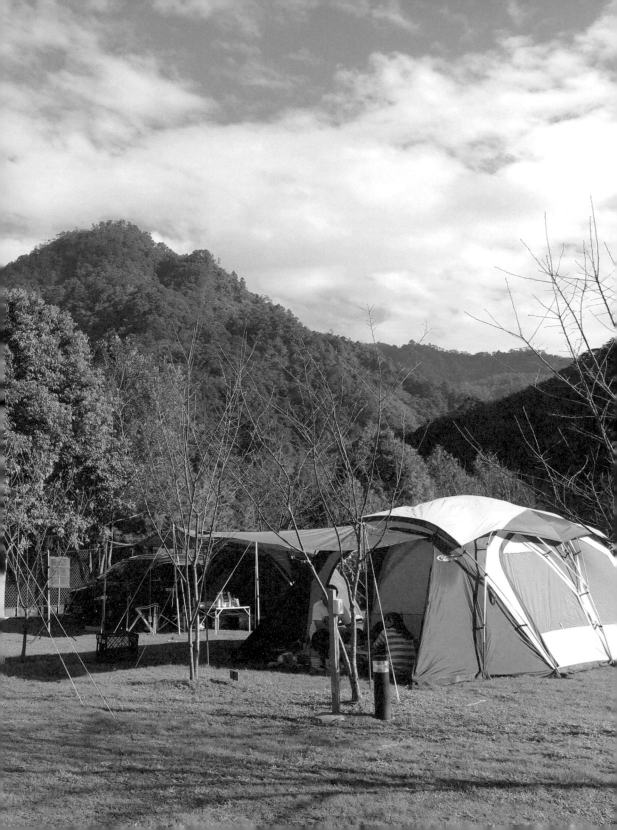

趣露營

台中新社

有溜滑梯、沙坑、閱讀區，優質親子營地

GPS	24.193865　120.801920	**地區**	台中市新社區
海拔	602公尺	**電話**	0905-281-565
費用	假日：$900（週五夜衝$400，夜間進場時間為18：00～22：00）、平日$700。（其他詳官網收費說明）		
預訂	BeClass線上報名系統預約		
網站	FB粉絲專頁：趣露營		

　　位在台中新社的「趣露營」是2015年暑假開始營業的營地，營主夫妻可是奇摩部落格年代非常有名的Blogger「六號六樓」，因為擁有多年所累積下來的露營經驗，因此所規劃出的營地完全貼近現在露營人口的需求與喜好，在這新營地如雨後春筍般冒出的熱潮中，可以說是一炮而紅、立馬成為搶手的優質親子營地呢！

　　營地的分區相當有趣，因為是依著山坡層層而建的分區營位，營主就以樓層來做分區的名稱，有提供搭帳的樓層由最低到最高為：趣1樓碎石7帳、趣2樓碎石6帳、趣5樓草地7帳、趣7樓草地12帳、趣8樓草地3帳、趣9樓草地2帳總共6區37帳。另外趣3樓這層沒有開放搭帳，而是提供給趣5樓露友的停車區，及主要供趣1、2及5樓使用的廁所衛浴，趣6樓則是提供給趣7樓露友的停車區。

▲ 營主自製的可愛招牌。

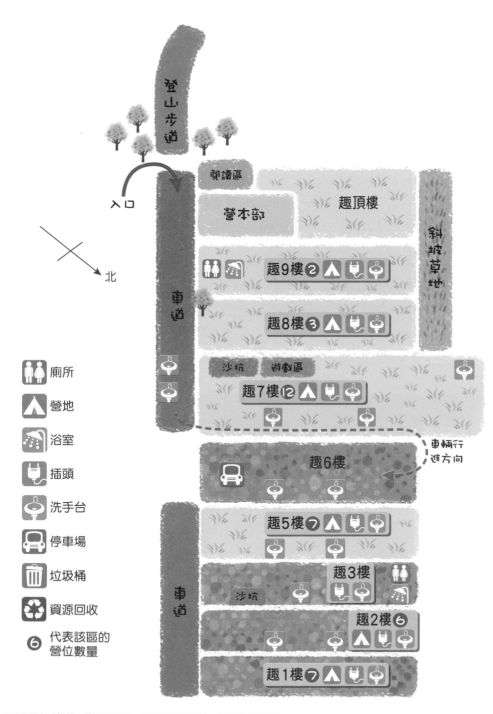

★營地裡設有垃圾桶、資源回收桶，但位置較易變動，故無標示出位置。

除此之外，營地亦提供了小朋友最愛的遊樂設施，分別為趣3樓的沙坑、趣7樓的溜滑梯、盪鞦韆及沙坑。營主還非常貼心的，在沙坑上方搭了客廳帳為孩子們遮陽，玩完沙子還有洗腳區，可以讓孩子沖掉身上的沙子再乾淨的離開。更特別的是，在營地入口的左手邊更設有閱讀區，在這裡爸媽們除了可以很放心的讓孩子開心玩耍之外，也能讓孩子們在玩樂之餘，能靜下心來享受在大自然中閱讀的樂趣。

　　營地裡，除了可不時看到營主隨時保持廁所浴室的清潔，讓來此露營的露友們都能使用到乾淨的浴室之外，處處還充滿著營主對於營地的巧思，例如棧板、洗手台、圍籬、一磚一瓦、一草一木，處處充滿著營主精湛的手作成品，更為這美好的營地增添藝術氣息。

　　因位置優異，在新社花海節與臺中國際花毯節的展覽期間，更可直接在營地遠眺那用花卉點綴出繽紛的地景藝術呢！另外，喜愛運動的朋友也別忘了走走大坑5-1健行步道，鍛練身體並欣賞稜線美景，甚至也推薦來此攜帶輕裝不開伙，因為營主有提供可外送到營地的餐點店家，建議直接訂餐外送，把時間留給家人朋友以及這美好的營地吧！

▲ 因為保護草皮，搭帳前需先鋪好保護墊。

▲ 這裡的一磚一瓦，處處都能感受到營主的用心。

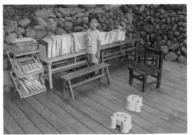

▲ 營地入口左手邊，設有閱讀區供孩子享受閱讀樂趣。

營區活動

月份	活動
1月	梅花隧道（新社福星里）
2月	賞櫻花
11月	新社花海節與臺中國際花毯節

營地基本資訊

項目	有	沒有	備註說明
帳邊停車	✔		碎石營地的趣1樓和趣2樓可停帳邊。
室內搭棚		✔	－
電源插座	✔		－
夜間照明	✔		－
戶外桌椅		✔	－
冰箱	✔		營本部有提供一台冷藏冰箱及一台冷凍櫃。
洗手台	✔		－
垃圾桶	✔		－
男女廁所	✔		趣3樓與趣9樓的間數配置一樣 ●前排（女）：2間蹲式、1間坐式，有附衛生紙。 ●後排（男）：1間蹲式、1間坐式和3個小便斗，有附衛生紙。
熱水衛浴	✔		趣3樓與趣9樓的間數配置一樣 ●前排（女）：4間浴室。 ●後排（男）：3間浴室。
寵物同行	✔		請繫上鍊子，並請控制在視線範圍內，勿讓牠們自行活動。
手機訊號	✔		中華電信3.5G訊號。
投保保險	✔		－
民宿住宿		✔	－
裝備租借	✔		有租借客廳帳和帳篷。
營地亮點	✔		有溜滑梯、鞦韆及沙坑等遊樂設施。
鄰近景點	✔		台中大坑5-1步道及新社花海。

路線圖為南下，北上者可參考Google map，基本上行駛到快接近營地後，路線都是一樣的。

跟著營地指示牌在協中街右轉。

①

請留意白底藍字的趣露營指示牌。

②

往上開到底後右轉。

③

跟著營地指示牌先左轉後前行抵達。

④

營·區·介·紹

趣1樓

　　位在營地最下方的趣1樓可搭7帳，為碎石營位，車子可停帳邊，廁所浴室需往上走至趣3樓，因位於最下層，適合喜歡清靜的露友。

▲ 此區位於最下層，適合喜歡清靜的露友。

趣2樓

　　位在營地第2層的趣2樓可搭6帳，為碎石營位，車子可停帳邊，廁所浴室往上走1層至趣3樓，因為抬頭就可以看得到趣3樓，所以若有小小孩的家庭可搭此區，讓他們在趣3樓的沙坑玩耍也很放心看顧。

▲ 此區往上走到趣3樓就有沙坑，抬頭就可看顧到孩子。

趣5樓

　　趣5樓在純廁所、衛浴及沙坑不搭帳的趣3樓上方，為草地營位，可搭7帳，車子不可停帳邊，必須停至趣3樓，適合喜歡草地營位以及需要看顧小小孩的露友。

▲ 此區為草地營位，車子需停至趣3樓。

趣7樓

趣7樓可搭12帳,是整個營區最大的一區,為草地營位,車子不可停帳邊,需停趣6樓。此區搭滿帳後中間仍有充足的空間供大家活動,而且這一層就有溜滑梯、鞦韆及沙坑等遊樂設施,非常適合團露及帶小朋友的家庭;唯所有要到趣1樓、趣2樓及趣5樓的露友都會開車經過趣7樓,尤其是進場和退場的尖峰時間需留意安全。

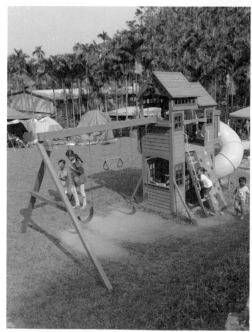

▲ 兒童遊戲區位於趣7樓。

174

趣8樓

趣8樓就位在趣7樓的上方，可搭3帳，不過3帳若都搭1廳1帳後就沒有活動空間，建議輕裝前往，可直接讓小朋友在趣7樓的遊樂設施玩耍。

▲ 此區為狹長型，建議攜帶輕裝前往。

趣9樓

趣9樓可搭2帳，為草皮區，車子不能停帳邊，而營地的廁所浴室就位在趣9樓，非常適合喜歡離浴廁近的露友。

▲ 此區設有廁所浴室，相當方便。

三小二鳥の露後心得

● 營地有小朋友最愛的溜滑梯、盪鞦韆及沙坑等遊樂設施，要記得多帶幾套衣服來換洗。

● 營主有提供可外送到營地的餐點店家，建議可以不開伙，攜帶輕裝露營，享受當地美食，讓平時忙碌的自己輕鬆一下！

● 傍晚蚊子比較多，請記得帶防蚊用品（有看到小黑蚊，但數量不多）。

● 週六下午或週日早上，可從營地上台中大坑5-1步道健行，但請留意在接上步道前有個很陡很陡的碎石坡道，要特別注意安全。

● 若想拍整個營地的夜景，請記得帶腳架到趣頂樓，視野最好。

親子營地特色評點

- ☑ 離市區近好採買
- ☑ 路況佳好開車
- ☑ 小朋友遊樂設施
- ☐ 生態導覽或富教育意義活動
- ☑ 衛浴乾淨
- ☑ 不超收有足夠的活動空間

天時農莊

南投信義

腹地廣大，體驗隱居山林的露營生活

GPS	23.7885　120.0013	**地區**	南投縣信義鄉
海拔	487公尺	**電話**	平日：0911-798-707 假日：049-2741658、049-2742281
費用	假日&平日：$900（平日必須10帳以上）。（其他詳官網收費說明）		
預訂	電話預約		
網站	FB粉絲專頁：天時農莊　官方網站：http://tianshi.nantou.com.tw/		

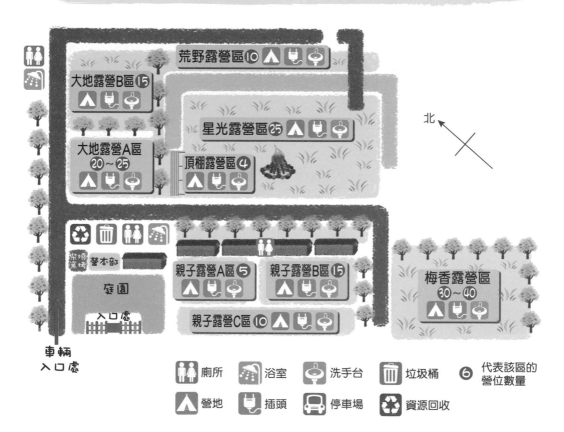

★因車可停帳邊，故無特別標出停車場位置。

位於南投信義的「天時農莊」，在1999年就已開放提供露營使用，位在深山裡的地利村，附近沒有加油站或便利商店，甚至連行動基地台還是中華電信於2016年，不計成本配合建設的。

來此露營完全可以說是隱居生活，再加上營地的前身是馬場，所以整個營地腹地大且平坦，這對於都市人來說是非常難得的，因為能完全放下電子產品、把手機收起來，好好的享受這片山林草原，也因此能擁有更簡單、更純粹的親子時光呢！

▲ 水里市區有許多美食，到此露營也要體驗在地美食喔！

◎NOTE

沿著16號縣道會先經過水里鄉，不趕時間的人，可先到水里市區吃美食，這裡有好吃的肉圓、臭豆腐、米腸還有枝仔冰，露營也要在地消費享受美食喔！

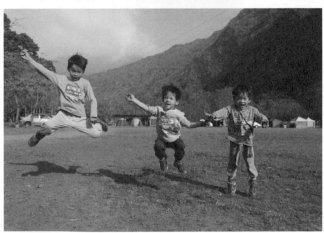

▲ 這裡腹地廣大，孩子能盡情奔跑、開心玩樂。

營地分為親子露營A區5帳、親子露營B區15帳、親子露營C區10帳，大地露營A區20～25帳、大地露營B區15帳、星光露營區25帳、頂棚露營區4帳（需預約）、荒野露營區10帳及梅香露營區30～40帳，總共9區全部為草地營位，光是以最少帳數加起來，就能搭到134帳，真的是超大的營地啊！尤其是星光露營區，沿著四周搭建滿帳後，不但帳與帳之間的空間大，中間的活動大廣場仍然非常寬闊，小朋友在這裡能盡情奔跑、騎車、玩球、放風箏和探險，也因為場地大非常適合團體來此辦活動，是在台灣的營地裡，少數可辦大型活動的營地。

　　我來此露營時，意外加入了露友的汽化燈紅毯求婚現場，看著親友們辛苦的佈置現場、隨時注意滿場飛的小朋友們，然後安排小朋友送花做為開端，緊接著幸福的男女主角走在氣勢磅礴的汽化燈紅毯，到最後的求婚高潮，實在是太浪漫了！聽說能在營地裡遇見求婚場景，可是比出大景還要難得呢！

▲ 洗手台有分個人衛生盥洗區與碗盤清洗區，使用前請留意標示。

▲ 我來露營時正巧遇到求婚場景，是很特別的體驗呢！

📍NOTE

天時農莊雖位處深山，但整體的規劃與設施都很棒，但若遇到連續假日收帳數多或滿帳時，尖峰時間要使用浴室就需要耐心等候，但這裡有超大的大草坪，是值得來放空、享受大自然的好營地。

營地基本資訊

項目	有	沒有	備註說明
帳邊停車	✔		—
室內搭棚	✔		頂棚露營區可搭4帳（需預約）。
電源插座	✔		電源插座較少，建議要帶長一點的電源線及延長線。
夜間照明	✔		—
戶外桌椅		✔	—
冰箱	✔		營本部有提供冷藏和冷凍冰箱。
洗手台	✔		—
垃圾桶	✔		—
男女廁所	✔		●大地B區旁：男2間蹲式及1個小便斗、女2間蹲式，沒有提供衛生紙。 ●營本部後方：不分男女，有3間蹲式及1個小便斗，沒有提供衛生紙。 ●辦公室旁：1間蹲式及1個小便斗，沒有提供衛生紙。
熱水衛浴	✔		●大地B區旁：男3間淋浴、女3間淋浴。 ●營本部後方：不分男女，共4間淋浴。 （有提供洗髮精及沐浴乳，亦有吹風機）
寵物同行	✔		請繫上鍊子，並請控制在視線範圍內，勿讓牠們自行活動。
手機訊號	✔		中華電信有訊號。
投保保險	✔		—
民宿住宿		✔	—
裝備租借		✔	—
營地亮點	✔		寬闊的大草原。
鄰近景點	✔		水里市區、東龍吊橋&蘇斯共吊橋、丹大林道。

路線圖為南下，北上者可參考Google map，基本上行駛到快接近營地後，路線都是一樣的。

過水里後在16與21號省道共線終點處左轉上去。

沿著16號省道「合流坪」的指標左轉後，進達瑪轡部落的第一個路口右轉。

路上會經過封閉管制站。

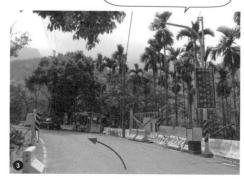

再沿著16號縣道繼續往前開。

經過這片檳榔樹表示即將抵達。

天時農莊入口處前，左轉至車道。

營‧區‧介‧紹

親子露營A、B、C區

位在入口處右手邊，是離營本部最近的一區，三區之間僅隔一條庭園步道，A區可搭5帳、B區可搭15帳、C區可搭10帳，車子均不能停在帳邊。跟其他區比起來，親子露營區比較算是小而美的獨立區，雖然樹林穿梭在營地裡，不過仍然可以搭像Nordisk熊帳、精靈帳或TP-670這種大帳，適合喜歡安靜的朋友。

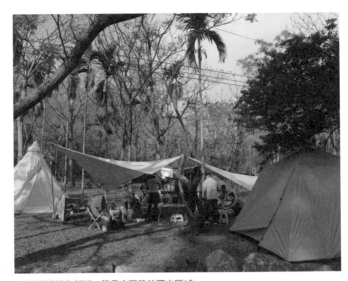
▲ 此區離營本部近，算是小而美的獨立區域。

大地露營A區

位在車輛入口處直走後右手邊的第一區，可搭20～25帳，車可停帳邊，這區正好是大地B區與營本部後方2處廁所浴室的中間，也因為洗手台設在廁所浴室外，在使用上都比較方便，而且走到星光露營區的大草原也相當近，非常便利。

▲ 此區車可停帳邊，離衛浴、大草原也近。

大地露營B區

位在車輛入口處直走後右手邊的第二區，可搭15帳，車可停帳邊，廁所浴室就在大地露營B區旁邊，適合喜歡離廁所浴室近的露友。

▲ 廁所浴室就在此區旁，相當便利。

荒野露營區

位在營地最後方的荒野露營區，可搭10帳，車可停帳邊，顧名思義就是比較偏野營的一區，離廁所浴室較遠，需走一段距離。雖較原始且偏僻，但更能享受到在大自然中謐靜的氛圍，適合喜歡安靜的露友。

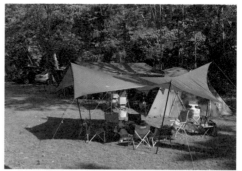

▲ 此區較偏僻，但更能享受大自然謐靜的氛圍。

星光露營區

星光露營區為營地的最大區，一大片草地僅規劃搭25帳，車可停帳邊。這區非常特別的是帳篷只能搭在大草原側邊，剩下大部分的草地通通都是活動空間，大到就算有好幾組放風箏的人馬，也不會打結呢！

在這地窄人稠的台灣，營地能保留這片大草原實在是太難得了，喜歡寬闊視野的露友，非常推薦訂這區，若是怕離浴廁太遠，就請早點進場搭在頂棚露營區旁囉！

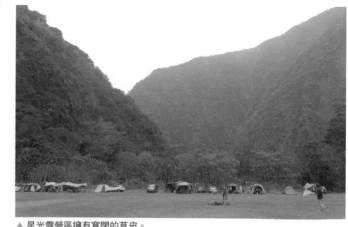

▲ 星光露營區擁有寬闊的草皮。

梅香露營區

位在親子露營A、B、C區的旁邊，可搭30～40帳，車可停帳邊。因為此區種了不少梅樹而得名，喜歡賞梅的露友可在年底、年初寒流造訪，享受搭在梅花樹下撲鼻香的樂趣。因為此區很大，若搭帳在較裡側的露友，去廁所浴室可能需要走一段路。

▲ 此區種了不少梅樹而得名，建議年底、年初寒流造訪便能賞梅。

三小二鳥の露後心得

● 天時農莊前身為馬場，故腹地平坦又大，預約時務必先研究一下營區配置圖。

● 若是要上廁所及清洗方便，建議可選大地露營A區、頂棚露營區、靠頂棚露營區的星光露營區。

● 電源插座較少，建議帶10米以上的電源線及延長線。

● 營本部後方的浴室熱水為24小時供應、大地B區旁的浴室熱水僅供應到22點。

● 若連續假期帳數多，浴室間數相對不足，尖峰時間會需要等待。

● 請不要在營地打棒球及壘球。

● 建議不要使用如電鍋、吹風機、電磁爐等高耗電的電器。

● 山上沒有加油站，所以請在水里市區加滿油後再上山。

● 為確保上山遊客安全，每天17：00～次日07：00有管制封路無法通行。

親子營地特色評點

☐ 離市區近好採買
☐ 路況佳好開車
☐ 小朋友遊樂設施
☐ 生態導覽或富教育意義活動
☑ 衛浴乾淨
☑ 不超收有足夠的活動空間

南投國姓

水秀休閒農場露營區
風景獨特的南洋杉林親子營地

GPS	24.0626　120.8954	地區	南投縣國姓鄉
海拔	366公尺	電話	0905-032-516

費用	1.假日及例假日：$800，農曆春節：$1,000。 2.平日：$800（5帳以上、休週四封場消毒）。 3.週五夜衝$400，夜間進場時間為18：00～22：00。（其他詳官網收費說明）
預訂	電話和粉絲專頁預約
網站	FB粉絲專頁：水秀休閒農場露營區　官方網站：http://shueisiou.ego.tw/

　　位在南投國姓的「水秀休閒農場露營區」是2015年10月開業的營地，為了紀念營主的爺爺林水秀而命名，三十多年前這裡就將原為種稻的2.1公頃梯田，整理並種植了八百多棵南洋杉造林，如今這片南洋杉林已成為「水秀休閒農場露營區」最驕傲且獨特的風景，即使在炎炎的夏日裡，仍可帶來涼爽的舒適溫度與芬多精，令人忍不住只想坐在樹下放鬆休息。

▲ 這裡的南洋杉林樹幹粗而穩固，有吊床的別忘了帶來唷！

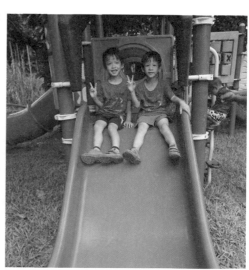

▲ 小朋友最愛的遊樂設施。

★營地裡設有垃圾桶、資源回收桶，但位置較易變動，故無標示出位置。

營區位在糯米橋休閒農業區內，附近有糯米橋、惠蓀林場、芙蓉瀑布及茄苳神木等景點，若有足夠時間，甚至可順遊九份二山國家地震紀念公園、傾斜屋和堰塞湖等，景點相當豐富且富教育性，值得一遊。

營地原為一層層的梯田，營主保留原本地勢，由低至高分為草地12帳、A區14帳、B區11帳、C區11帳、D區10帳、E區18帳、F區9帳，7區總共85帳。除了草地區之外，其他6區皆為搭帳在南洋杉下的碎石營地，不過也因為是在樹林內搭帳，樹與樹之間的間距不一會較難預估，建議使用標準帳搭配客廳帳或天幕，選擇位置會較為彈性。

因為三十多年前有遠見的造林，造就了今日獨特的森林營地樣貌，搭帳在高聳入雲的南洋杉下，聽著如雷的蟬聲、吹著徐徐微風，真可謂是一大享受呢！

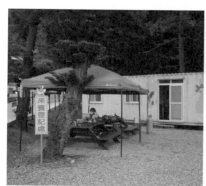

▲ 抵達時需先至臨時營本部報到。

▲ 營主特製的手推車。

▲ 生態池與戲水池。

營地基本資訊

項目	有	沒有	備註說明
帳邊停車		✓	營地有提供自製的手推車。
室內搭棚		✓	－
電源插座	✓		－
夜間照明	✓		－
戶外桌椅	✓		部分位置擺有木桌椅或石桌椅。
冰箱	✓		有提供冷藏與冷凍冰箱。
洗手台	✓		－
垃圾桶	✓		－
男女廁所	✓		●A區旁：男生4間蹲式、2間坐式和6個小便斗，另有1間無障礙浴廁；女生5間蹲式和3間坐式，有提供衛生紙。 ●C區：不分男女，2間蹲式和2個小便斗，有提供衛生紙。 ●E區：不分男女，1間蹲式和1個小便斗，有提供衛生紙。
熱水衛浴	✓		A區旁：男生8間、女生12間，有提供吹風機。
寵物同行	✓		－
手機訊號	✓		中華電信有4G訊號。
投保保險	✓		－
民宿住宿		✓	－
裝備租借		✓	－
營地亮點	✓		南洋杉林、溜滑梯、翹翹板、戲水池和沙坑等遊樂設施。
鄰近景點	✓		茄苳神木、泰雅渡假村、糯米橋、惠蓀林場、芙蓉瀑布。

營地
路線

路線圖為南下，北上者可參考Google map，基本上行駛到快接近營地後，路線都是一樣的。

台14線中潭公路左轉133線道，往國姓市區方向。

隨即左轉繼續走133線道國姓路。

①

②

鄭成功雕像丫叉口，走左邊接中興路。

看指標準備右轉，接台21線往埔里方向。

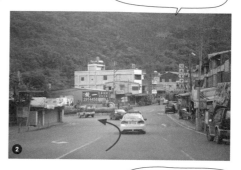

③

④

過全家便利商店右轉台21線，此路口亦有水秀農場的指示牌。

看到台21線24公里牌準備左轉。

台21線約24.3公里處左轉即達。

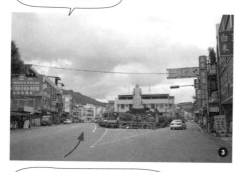

⑥

⑤

⑦

營·區·介·紹

草皮區

位在入口處直走入內的右手邊，為草地營位可搭12帳，車不可停帳邊，需在卸貨區使用手推車卸裝備後停至停車場。此區是整個營地唯一沒有搭在南洋杉的一區，而小朋友最喜歡的溜滑梯、蹺蹺板、搖搖馬和沙坑就在旁邊，還有水很淺的生態兼戲水池，適合喜歡草地、有小小孩需要就近看顧的家庭。

▲ 兒童遊戲區位於此區，適合有帶小小孩的家庭。

A區

位在臨時營本部後方第一區的A區可搭14帳，為南洋杉樹林中的碎石營位，車不可停帳邊，需在卸貨區使用手推車卸裝備後停至停車場。這裡依樹林間的空間，再分為A1可搭4帳、A2可搭5帳、A3可搭5帳，此區亦是離廁所浴室最近的一區，就在過營區道路對面非常近，適合喜愛原始森林、喜歡離廁所浴室近的露友。

▲ 此區為南洋杉樹林中的碎石營位，適合喜歡原始森林的露友。

B區

位在A區上一層的B區可搭11帳，為南洋杉森林中的碎石營位，車不可停帳邊，需在卸貨區使用手推車卸裝備後停至停車場。這裡為離廁所浴室第2近的一區，適合喜愛原始森林、喜歡離廁所浴室近的露友。

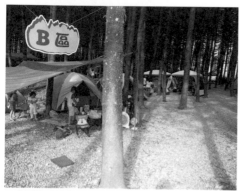

▲ 此區與A區相似，離衛浴也不遠，適合喜歡原始森林的露友。

C區

位在B區上一層的C區可搭11帳，為南洋杉森林中的碎石營位，車不可停帳邊，需在卸貨區使用手推車卸裝備後停至停車場。此區最裡面有2間蹲式和2個小便斗的簡易廁所，方便C區、D區及F區的朋友使用，適合喜愛原始森林、離廁所近的露友。

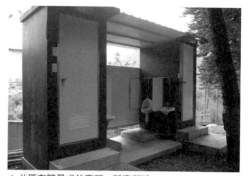

▲ 此區有簡易式的廁所，離廁所近。

D區

在C區上一層的D區可搭10帳，為南洋杉森林中的碎石營位，車不可停帳邊，需在卸貨區使用手推車卸裝備後停至停車場。此區因地勢關係有一小斜坡與F區相連，因無廁所，而且也離廁所浴室有段距離，適合小包區且不介意需走段路至廁所浴室的露友。

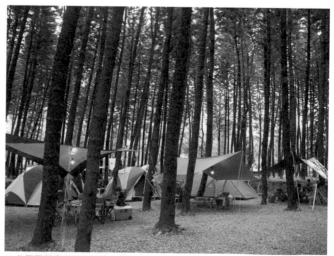

▲ 此區因離廁所浴室較遠，適合小包區的露友。

E區

在D區上一層的E區可搭18帳，為南洋杉森林中的碎石營位，車不可停帳邊，需在卸貨區使用手推車卸裝備後停至停車場。此區入口靠近後方步道處，有1間蹲式、1個小便斗的簡易廁所，方便離廁所浴室最遠的E區使用，適合喜愛原始森林、喜歡離廁所近的露友。

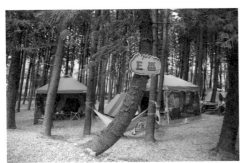
▲ 此區為南洋杉森林碎石營位，喜愛原始森林、離廁所近的露友可選擇此區。

F區

位在E區旁的F區可搭9帳，為南洋杉森林中的碎石營位，車不可停帳邊，需在卸貨區使用手推車卸裝備後停至停車場。因地勢關係有一小斜坡與D區相連，故卸裝備時建議可從D區上去較方便，且下一層至C區即有簡易廁所可使用，適合喜愛原始森林、喜歡離廁所近的露友。

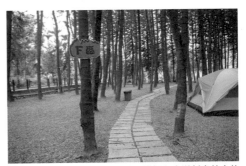
▲ 此區帳數較少，但同樣可體驗搭帳在南洋杉森林中的自然景緻。

三小二鳥の露後心得

● 全區腹地大，故部分營位離廁所浴室有段距離，請留意預定區域。
● 因保留原始森林，故生態豐富會有蚊子，建議準備防蚊用品，營地亦貼心地提供蚊香。
● 浴室總共有20間，數量足夠、熱水穩定充足，洗澡尖峰時間即使需等候也很快排到。
● 男生廁所的小便斗有2個高度較矮，方便小朋友使用，非常貼心。
● 部分森林碎石營位可搭大帳，但因樹林間距不一，搭隧道帳建議先告知營主，以安排適合的營位。另外，卸裝備時可使用營主特製的手堆車，面積大、又穩不容易倒。
● 茂密的南洋杉林樹幹粗而穩固，家有吊床的別忘了帶來唷！

親子營地特色評點

- ☑ 離市區近好採買
- ☑ 路況佳好開車
- ☑ 小朋友遊樂設施
- ☐ 生態導覽或富教育意義活動
- ☑ 衛浴乾淨
- ☑ 不超收有足夠的活動空間

南投仁愛

曲冰青嵐

近賞楓勝地奧萬大，包場優質營地

GPS	23.943659　121.075111	**地區**	南投縣仁愛鄉
海拔	810公尺	**電話**	0988-067-471

費用
1. 例假日（包含國定假日）：包場收費$6,800（8帳包場空間最為寬裕，超過8帳每多1帳加收$600，最多收到10帳）。
2. 週五夜衝$300，夜間進場時間為18：00〜22：00。
3. 平日：開放散客訂位$600。

預訂 電話或LINE（ID：aa334469）訂位。

網站 FB粉絲專頁：曲冰青嵐

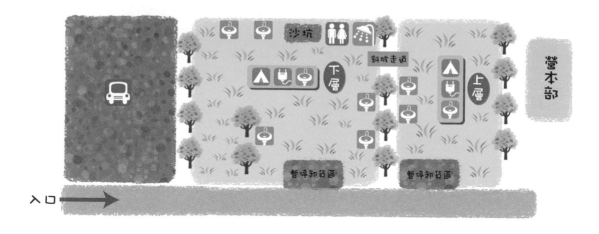

廁所　　浴室　　洗手台　　垃圾桶

營地　　插頭　　停車場　　資源回收

★營地裡設有垃圾桶、資源回收桶，但位置較易變動，故無標示出位置。

　　位在南投武界曲冰部落的「曲冰青嵐」，是2015年9月開放的營地，假日僅提供包場以提升露營品質，雖位處較山區，不過其一大亮點就是離知名的賞楓勝地「奧萬大國家森林遊樂區」僅20公里，營地附近還有曲冰遺址、曲冰峽谷、萬豐鐵管橋等景點，而且開車前往的一路上景色優美，還能看到日月潭水源之一的武界壩，非常推薦至少要來露個3天2夜才夠喔！

　　身為布農族的營主小牛哥也有在露營，所以開發營地時，完全站在露友的角度與需求去規劃設計，提供了寬敞不超收的營地空間、維護良好的草皮（營地有提供黑色軟墊，需將帳篷搭在上面以保護草地）、舒適乾淨的廁所衛浴、小朋友最愛的沙坑區等等。

▲ 營區裡也設置了小朋友最愛的玩沙區。

▲ 營主貼心規劃了洗腳區，玩沙後可就近沖洗乾淨再離開。　▲ 車輛請停最下層的停車場。

整個營地有上層（較小區）、下層（較大區）及最下層（停車場）共三區，規劃搭8～10帳的空間相當寬敞，不過包場時仍建議以8帳的空間最為寬裕喔！另外，在下層的廁所浴室旁，營主有規劃了一個讓小朋友玩耍的沙坑，裡面還放有各式各樣的玩沙工具，大家來露營可以少帶一些東西啦！

營主在廁所浴室靠沙坑的這面牆設有洗腳區，讓孩子們可以就近沖洗乾淨再離開，值得一提的是廁所浴室前的櫃子裡，除了備有急救箱之外，甚至連棉花棒和牙線棒都有，從這些小細節就可以看得出營主對於營地及客人的用心，也難怪往往一開放預訂就快速訂滿了！建議大家可以選擇有開放散客預訂的平日，或是隨時留意訊息，或許有人取消釋出喔！

▲ 營地的廁所浴室乾淨又舒適。

▲ 這裡離賞楓勝地、曲冰遺址非常近，可順路遊玩喔！

營區活動

月份	活動	月份	活動
2月	賞櫻花	8～9月	賞金針花
5月	賞桐花、螢火蟲	11～12月	賞楓紅

營地基本資訊

項目	有	沒有	備註說明
帳邊停車		✔	車子在碎石車道下裝備後，將車子停至最下層停車場。
室內搭棚		✔	全部為草地營位。
電源插座	✔		－
夜間照明	✔		－
戶外桌椅	✔		現場有手作木桌3張、木椅數張，可供露客使用（使用完畢請歸回原處）。
冰箱		✔	目前暫無提供冰箱，日後會評估增設。
洗手台	✔		－
垃圾桶	✔		－
男女廁所	✔		1蹲式、1坐式及1小便斗，有提供衛生紙。
熱水衛浴	✔		2間浴室，有提供水盆、椅子、沐浴用品及吹風機。
寵物同行	✔		－
手機訊號	✔		中華電信有3.5G上網。
投保保險		✔	－
民宿住宿		✔	－
裝備租借		✔	－
營地亮點	✔		有溜滑梯、鞦韆及沙坑等遊樂設施。
鄰近景點	✔		奧萬大國家森林遊樂區、曲冰遺址、曲冰峽谷、萬豐鐵管橋等。

營地路線

路線圖為南下，北上者可參考Google map，基本上行駛到快接近營地後，路線都是一樣的。

右轉後沿著水泥道路前行。

❶

導航至埔里麒麟國小後，再導航至仁愛萬豐國小，在萬豐國小前500公尺的水泥橋前右轉。

會先抵達營區的停車場（在左手邊），繼續直行左轉就是營地囉！

❸

營·區·介·紹

上層

　　上層位在營本部下方，腹地較小建議可搭2帳，為草地營位，車子需在碎石車道下裝備後開至最下層停車場停放，另廁所浴室需走至下層使用，適合喜歡清靜或重視睡眠品質的露友。

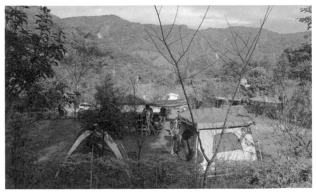

▲ 此區腹地較小，喜歡清靜的露友可選擇此區。

下層

下層位在停車場上方，腹地較大建議可搭6帳，為草地營位。車子需在碎石車道停帳邊。營地的廁所浴室及沙坑就位在這層，唯這裡不是方正的區域，要搭客廳帳及天幕之前建議先規劃安排好，才能把寬敞的營地空間做更充分的運用。

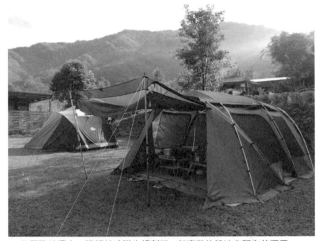

▲ 此區腹地廣大，搭帳前建議先規劃好，把寬敞的營地空間有效運用。

三小二鳥の露後心得

● 設導航時，請先設埔里麒麟國小，到了埔里麒麟國小後再設至仁愛萬豐國小，在萬豐國小前500公尺的水泥橋前右轉。

● 去程過了第一個隧道後到過濁水溪前這段，路上會有很多排水溝，請小心駕駛。

● 車子可直接開到營地卸貨，但只能停在碎石車道上，卸好裝備後請將車子開到最下層的停車場停放。

● 帳篷要搭在黑色軟墊上（營地提供但需自行搬移擺放）。

● 廁所浴室梳妝區的櫃子裡備有急救包、棉花棒及牙線棒等。

● 營地有提供洗碗精及菜瓜布。

● 離知名的賞楓勝地「奧萬大國家森林遊樂區」僅20公里，單趟車程約40分。

親子營地特色評點

- ☐ 離市區近好採買
- ☐ 路況佳好開車
- ☑ 小朋友遊樂設施
- ☐ 生態導覽或富教育意義活動
- ☑ 衛浴乾淨
- ☑ 不超收有足夠的活動空間

南投埔里

埔里龍泉營地

離市區近&可賞花戲水的夏季熱門營地

GPS	23.9261　121.0039	地區	南投縣埔里鎮
海拔	525公尺	電話	0976-362767
費用	1.假日：A區$850，B、C及D區$1,000（寒暑假均一價$1,000）。 2.週五夜衝$500，夜間進場時間為18：00～22：00。 3.平日：$800（滿3帳可預約，週三公休）。（其他詳官網收費說明）		
預訂	電話或粉絲專頁傳訊息預約		
網站	FB粉絲專頁：埔里龍泉營地		

位在南投埔里的「龍泉營地」是2015年12月開始營業的營地，因為營地沿著蜿蜒的東埔溪而建，再加上營地上方有個瀑布，就好像龍口噴泉般的氣勢磅礴，而取名為「龍泉」。這麼大器的營地名稱，實際上卻是相當親子親善的環境，每一層都有接山泉水的流動戲水池、溜滑梯及沙坑，還有那空間大、熱水穩、水量大的浴室，是個會令人想再訪的親子營地。

▲ 營地設有小朋友最愛的溜滑梯、沙坑等遊樂設施。

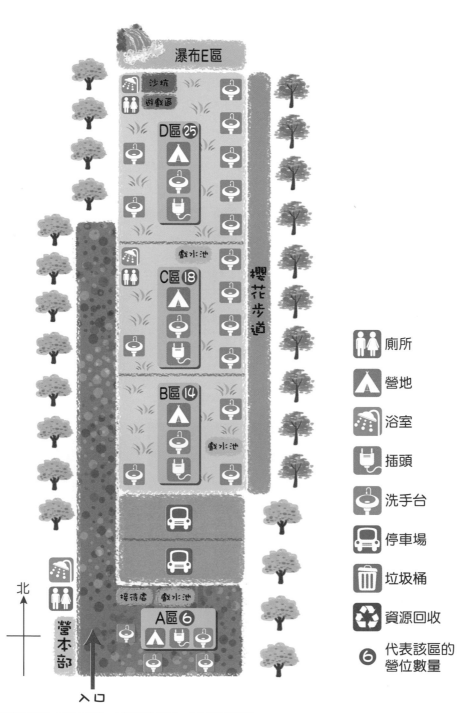

瀑布E區

沙坑
遊戲區

D區㉕

戲水池

C區⑱

櫻花步道

B區⑭

戲水池

北

營本部

接待處　戲水池

A區⑥

入口

👫 廁所

🏕 營地

🚿 浴室

🔌 插頭

🚰 洗手台

🚌 停車場

🗑 垃圾桶

♻ 資源回收

⑥ 代表該區的營位數量

★營地裡設有垃圾桶、資源回收桶，但位置較易變動，故無標示出位置。

199

營地原為長條型一階階如梯田的菜田，營主加做排水及擋土等整建工程改為露營區之用。整個營地分為A區碎石6帳、B區草地14帳、C區草地18帳及D區草地25帳，共4區63帳，因為車子不能開上草皮，所以B、C及D區不能靠帳，尤其D區在入口處卸裝備後，需立即開下至第2及第3層的停車場停放，收帳時若碰到營區入口處有停放車輛上裝備，亦需要耐心等候。

但也因為草地營位車子不能靠帳（有推車可使用），且需在客廳帳、天幕及帳篷下鋪保護墊，所以草地相當厚實。除此之外，營地亦在D區設置了小朋友最愛的溜滑梯及沙坑等遊樂設施，甚至幾乎每一區都有接山泉水的流動戲水池。除了D區需走樓梯上至瀑布E區玩水外，其他A、B及C區通通都有戲水區，小朋友衣服換了就可以馬上跳下去玩水，不過玩水時大人可得在旁邊隨時就近看顧安全喔！

▲ 營地提供的推車。

▲ 這裡是夏天戲水的好地方，孩子們玩得不亦樂乎。

▲ 營地上方有個瀑布，就好像龍口噴泉般的氣勢磅礡。

營區活動

月份	活動	月份	活動	月份	活動
1～2月	賞櫻花	5月	賞桐花	4～6月	桂竹筍季

營地基本資訊

項目	有	沒有	備註說明
帳邊停車	✓		僅碎石A區可帳邊停車，其餘B、C及D，區均需停至停車場。
室內搭棚		✓	—
電源插座	✓		—
夜間照明	✓		—
戶外桌椅	✓		部分營位旁有石桌椅。
冰箱	✓		營本部有提供營業用冷藏櫃。
洗手台	✓		—
垃圾桶	✓		—
男女廁所	✓		●A區營本部旁：1間坐式（為廁浴同間）、1間蹲式及1個小便斗，有提供衛生紙。 ●C區：男生1間蹲式、3間坐式及2個小便斗，有提供衛生紙。女生1間蹲式、3間坐式，有提供衛生紙。 ●D區：5間蹲式（為廁浴同間）及2個小便斗，有提供衛生紙。
熱水衛浴	✓		●A區營本部旁：2間浴室（其中1間為廁浴同間），有提供吹風機。 ●C區：男生4間浴室，女生4間浴室，有提供吹風機。 ●D區：5間浴室（為廁浴同間），有提供吹風機。
寵物同行	✓		請繫上鍊子，並請控制在視線範圍內，勿讓牠們自行活動。
手機訊號	✓		中華電信4G訊號。
投保保險		✓	—
民宿住宿		✓	—
裝備租借		✓	—
營地亮點	✓		營地上層E區有瀑布，A、B、C區有戲水池、D區有溜滑梯和沙坑等遊樂設施。
鄰近景點	✓		埔里市區。

營地
路線

路線圖為南下，北上者可參考Google map，基本上行駛到快接近營地後，路線都是一樣的。

沿著投71縣道左轉（中正路左轉武界路）。

在投71與70縣道的交叉口左轉。

左轉道路不顯眼，建議留意營地藍色指示牌。

左轉後直走過橋，再沿著營地藍色指示牌左轉。

途經廣福宮後左轉，再沿著營地藍色指示牌右轉過橋。

最後在此路口右轉即可抵達。

營·區·介·紹

A區

　　A區就在營地入口右手邊，為整個營地最小區，可搭6帳。此區為碎石營位，所以車子可停帳邊，離A區最近的廁所浴室在營本部旁，並設有戲水區，適合三五好友小包區同樂。

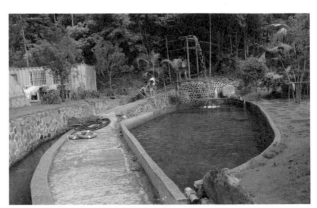

▲ 此區設有戲水區，很適合包區來同樂。

B區

　　位在營地第4層的B區可搭14帳，為草地營位，車不可停帳邊，因為此區正中間設有戲水區，故分割為左右兩邊，雖此區入口處舖有水泥地可停車，但為了保留活動空間，故仍建議卸裝備後將車停至第2及第3層的停車場。另外，此區沒有廁所浴室，需往下走至營本部旁或往上走至C區的廁所浴室。

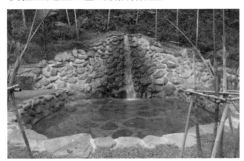

▲ 此區的戲水區就在正中間，因此營區也被分割為左右兩邊。

C區

　　位在B區上方的C區可搭18帳，為草地營位，因此車子不可停帳邊。此區設有戲水區，不過入口處雖舖有水泥地可停車，但為了保留活動空間，故仍建議卸裝備後將車停至第2及第3層的停車場。另外，這區的廁所浴室，是營地裡間數最多、空間最大的。

▲ 此區的廁所浴室間數最多、空間最大。

D區

　　D區為全營地最大的一區，為草地營位，車子不可停帳邊，故開車到D區入口處卸裝備後需再開下來第2及第3層的停車場停放。這裡搭滿帳後，中間仍有充足的空間供大家活動，而且這一層就有溜滑梯及沙坑等遊樂設施，非常適合團露及帶小朋友的家庭。但是此區為營地4區中，唯一沒有戲水池的一區，需走樓梯上至有瀑布的E區玩水。

　　另外需留意的是，因為東西向方位的關係，一大早太陽就會直射靠營區道路這排營位，相對的靠櫻花步道這側的營位則會比較晚曬到太陽。不過訂位時僅能選擇區域無法指定位置，建議可直接包區，讓比較介意早上陽光直射的露友，可以選擇適合的位子。

▲ 此區設有孩子們最愛的遊樂設施。

▲ 此區為全營地最大的一區。

三小二鳥の露後心得

- 營地每一層都設有戲水區（D區需走上至瀑布E區玩水），請記得幫孩子們攜帶泳裝及玩水器具。
- D區有小朋友最愛的溜滑梯、沙坑等遊樂設施，可多帶幾套衣服換洗。
- 喜歡小包區且車停帳邊者可選A區、喜歡有活動空間者非常推薦選D區。
- 浴室大間，熱水穩定且水量大，不過尖峰時間仍需等候。
- 浴室外備有脫水機，方便玩水後衣服脫水使用。
- 營地就在瀑布旁，負離子含量高。
- 營地離埔里市區僅約6公里，隨時補給或直接外食相當方便。
- 有小黑蚊（尤其是A、B及C區的戲水池旁）和蚊子，請記得攜帶防蚊用品。

親子營地特色評點

- ☑ 離市區近好採買
- ☑ 路況佳好開車
- ☑ 小朋友遊樂設施
- ☐ 生態導覽或富教育意義活動
- ☑ 衛浴乾淨
- ☑ 不超收有足夠的活動空間

南投魚池

翠林農場露營趣

注重生態與環境&享受山居生活的美好營地

GPS	23.8693　120.9723	地區	南投縣魚池鄉
海拔	741公尺	電話	0931-140-421
費用	假日：1帳$600+大人$150／人（國中以上）、小孩$100／人（小學）（平日不開放，其他詳官網收費說明）		
預訂	電話預約		
網站	FB粉絲專頁：翠林農場露營趣		

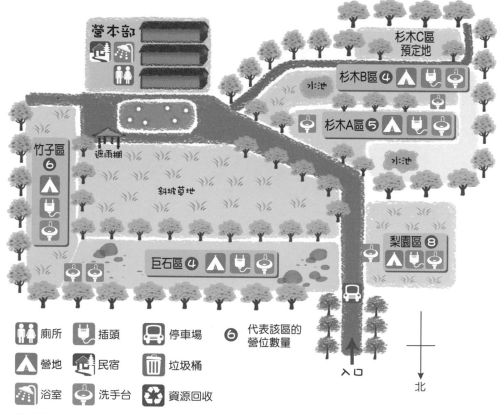

廁所　插頭　停車場　⑥ 代表該區的營位數量

營地　民宿　垃圾桶

浴室　洗手台　資源回收

★營地裡設有垃圾桶、資源回收桶，但位置較易變動，故無標示出位置。

　　位在南投魚池鄉東光社區的「翠林農場」是2014年3月開業的營地，命名取自農場水源附近的翠林瀑布，因為環境清幽、厚實草地、不超收以及生動活潑寓教於樂的生態導覽，讓這個營地每次一開放訂位總是瞬間秒殺額滿。我在露過後深深體會到，一個友善土地的營主，對於營地來說可是大大的加分之效，而小朋友口裡總是親膩地喊著「阿嘉叔叔」的營主，對於「翠林農場」更扮演著極為重要的角色。

　　原為科技業工程師的阿嘉叔叔，返鄉與家人永續經營由祖父所留下的土地，也因為東光社區有大尖山與水社大山的環繞、木屐囒溪流貫，得天獨厚擁有好山好水的自然環境，這正是生活在都市叢林的我們所嚮往的。

▲ 孩子們和阿嘉叔叔一起餵雞，來體驗農場的生活。

　　待在這裡雖僅有2天1夜的時間，孩子們卻總是黏著阿嘉叔叔，因為阿嘉叔叔會帶著他們去餵雞、去祕密基地（連我都不曉得），極為有耐心又會即時教導孩子們正確的觀念。特別是週日早上的生態導覽，可以看得出阿嘉叔叔對於這塊土地的尊重、付出與熱愛，不愧是專業的生態導覽解說員，這也正是帶孩子出門露營的同時，教育孩子愛護大自然的好機會！

▲ 營地使用廢棧板木料組合的環保流理臺，並備有天然可被自然分解的洗碗精。

▲ 阿嘉叔叔生動活潑，又具教育意義的導覽。

營地現有梨園區、巨石區、葫蘆竹區、杉木A區及杉木B區共5區，位在杉木B區後方的杉木C區正在整建中，喜歡被樹木環繞的露友，建議選擇杉木A區或杉木B區。唯杉木A區非完整的方正營地而是L字型營地，需要與鄰居討論後再搭帳篷，建議包區尤佳。

因為營地前身蓋有舊武界引水道向天圳工程的工寮，阿嘉叔叔為了不增加工業廢棄物，包含營主住家、廚房、營本部、廁所及浴室，通通都沿用當時的工寮。另外亦有準備6間2人房，優先給露友同行的長輩或帶嬰兒的媽媽使用，非常適合全家人一起來這裡，享受山居農場生活。

除此之外，翠林農場還有一項非常奇妙的體驗，就是阿嘉叔叔養的雞會非常自在的在整個農場裡散步，到了傍晚牠們還會一隻隻的飛到樹上就寢呢！隔天早上我們不是被雞啼給叫醒，而是被在我們帳篷外散步時的咕咕聲給吵醒，非常特別的經歷，值得大家來體驗！

▲ 一大清早，我們就被在營地裡散步覓食的雞群們叫醒。

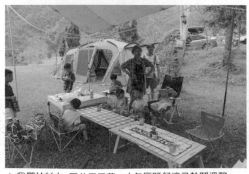
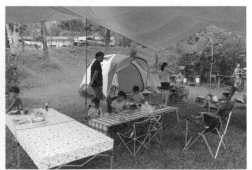

▲ 我們於杉木A區共用天幕，小包區既舒適又熱鬧溫馨。

營區活動

月份	活動	月份	活動
1月	賞梅花	4～5月	螢火蟲季
2月	賞櫻花	6～10月	賞蝶活動
3月	賞黃花風鈴木	11～12月	夜觀星空

營地基本資訊

項目	有	沒有	備註說明
帳邊停車		✓	有提供推車卸裝備，車子停停車場或靠路邊。
室內搭棚		✓	—
電源插座	✓		—
夜間照明	✓		—
戶外桌椅		✓	—
冰箱		✓	—
洗手台	✓		—
垃圾桶	✓		—
男女廁所	✓		●男生：2個小便斗、1間蹲式和1間坐式。 ●女生：1間蹲式和1間坐式，有附衛生紙。
熱水衛浴	✓		4間民宿套房供洗澡使用。
寵物同行	✓		不要影響到其他露友，並且需控制在自己的營區內。
手機訊號	✓		中華電信3.5G訊號。
投保保險		✓	—
民宿住宿	✓		有提供6間2人房，優先給露友同行的長輩或帶嬰兒的媽媽使用。
裝備租借		✓	—
營地亮點	✓		週日早上有生態導覽、小溪玩水。
鄰近景點	✓		日月潭、九族文化村。

路線圖為南下，北上者可參考Google map，基本上行駛到快接近營地後，路線都是一樣的。

投69鄉道右轉，接投69-3鄉道往南。

經過左手邊祐靈宮丫字路口，沿著右邊道路繼續前行。

營主提供 ①

② 營主提供

開到底右轉。

營地在左手邊，會先看到綠色招牌。

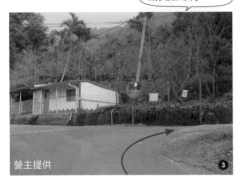

營主提供 ③

翠林農場

④

營 · 區 · 介 · 紹

梨園區

梨園區現規劃可搭4帳（隨草皮擴張最終將容納8帳），因該區的果樹為梨樹而命名，在櫻花盛開時可搭在八重櫻旁，但因位置就在進入農場右手邊（近入口處），較無隱密性請留意。

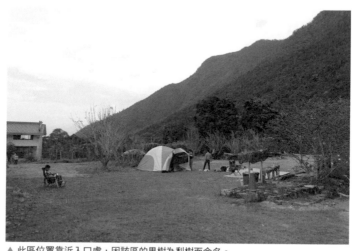

▲ 此區位置靠近入口處，因該區的果樹為梨樹而命名。

巨石區

巨石區因旁有個巨石而命名，此區可搭4帳，就在活動的大草皮旁，可方便隨時看顧小孩。

▲ 此區就在活動的大草皮旁，看顧小孩較方便。

竹子區（葫蘆竹區）

竹子區因有葫蘆竹作為遮蔭而得名，此區可以搭6帳，雖與巨石區共用2個洗手台，不過卻是離廁所及浴室最近的一區。

▲ 此區算是離廁所及浴室最近的一區。

杉木A區

　　杉木A區可搭5帳，和杉木B區一樣被杉木圍繞，能有較充足的樹蔭，唯此區非完整的方正營地而是L字型營地，建議直接包區好安排最適裝備與搭帳位置。

杉木B區

　　位在杉木A區後方的杉木B區，可搭4帳，因此區較方正，搭帳營位會比杉木A區好安排。

▲ 此區有充足的樹蔭可遮蔽。

▲ 此區是長方型營地，但是離活動的大草皮較遠。

三小二鳥の露後心得

- 這是一個非常重視生態環境的營地，請大家一起愛護農場。
- 營地有提供天然可被自然分解的洗碗精，請安心使用。
- 營主直接開放工寮的房間做為浴室使用，尤其非常適合有小小孩或是露營新手的家庭，還有冬天露營也不會冷到。
- 週日早上有生態導覽，路程不遠且有玩水行程，建議小朋友穿涼鞋或拖鞋即可。
- 各區搭帳後較無活動空間，建議以包區方式會比較好安排搭帳位置。

親子營地特色評點

- ☑ 離市區近好採買
- ☑ 路況佳好開車
- ☐ 小朋友遊樂設施
- ☑ 生態導覽或富教育意義活動
- ☑ 衛浴乾淨
- ☑ 不超收有足夠的活動空間

魚雅筑民宿露營

南投魚池

設備完善，賞螢、賞桐、戲水的優質營地

GPS	23.909083　120.888528	地區	南投縣魚池鄉
海拔	591公尺	電話	049-2895188、0953-639-363

費用	1.假日：可單帳預定－A區草皮區$1,000（A1男廁所前）／$1,100（A2飲水機前）、B區草皮區$1,000、C區草皮區$1,100、汽車木板區$1,250、桐花碎石區$1,000。需包區預定－泡茶露營區$5,000、涼亭水泥區$3,500、雨棚屋頂區$2,500。 2.週五夜衝草皮區及桐花碎石區$500、其他區$600，夜間進場時間為17：00～22：00（2帳以上）。 3.平日收費同假日，唯需團體預約（8帳以上）。（其他詳官網收費說明）
預訂	電話或LINE（ID：0953639363）預約。
網站	FB粉絲專頁：魚雅筑民宿露營　官方網站：http://www.fishlife.com.tw/

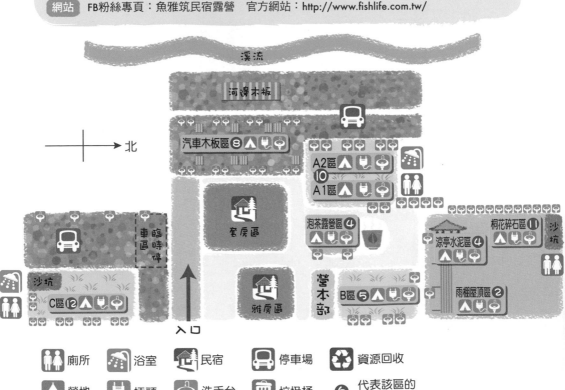

★營地裡設有垃圾桶、資源回收桶，但位置較易變動，故無標示出位置。

位在南投魚池的「魚雅筑民宿露營」是2006年9月開業至今的老營地，這幾年來持續不斷的建設、發展成現今結合了住宿的複合式營地，除了提供住宿與露營外，飲水機、冰箱和烤肉架等硬體設施也相當完善；以其位置為中心點擴散旅遊非常方便，若由北部南下可順遊埔里市區、由南部往北上可順遊水里市區，甚至距離日月潭僅10公里，推薦可做為旅遊日月潭的露營住宿點。

整個營地腹地廣大，佔地約有1.2甲（約3500坪），營地分為A1區4～5帳、A2區4～5帳、B區4～5帳、C區10～12帳、泡茶露營區4帳、汽車木板區8帳、涼亭水泥區3～4帳、雨棚屋頂區2帳、桐花碎石區11帳，總共9區50～56帳。草地、棧板、雨棚、水泥和碎石各種營地都可選擇，唯泡茶露營區、涼亭水泥區和雨棚屋頂區需包區預訂。

除了規劃9區的營地之外，還有套房區及雅房區各1棟，提供3人雅房、4人套房及6人雅房等房型，再加上營主用心種植了許多植物樹木，並擺放天然大石頭、桌椅及雕像，在充滿綠意盎然的庭園中露營，完全可以令人身心放鬆並享受大自然，非常適合帶長輩一同前往。

▲ 營地設置了套房區，適合帶長輩或沒露營裝備的朋友前往。

▲ 搖椅及沙坑都位於C區。

營區活動

月份	活動
4～5月	螢火蟲季、賞桐花

營地基本資訊

項目	有	沒有	備註說明
帳邊停車	✓		僅A1草皮區需停至停車場。
室內搭棚	✓		有泡茶露營區、涼亭水泥區、雨棚屋頂區。
電源插座	✓		－
夜間照明	✓		－
戶外桌椅	✓		汽車木板區每帳提供木桌椅。
冰箱	✓		●A區：2台冷藏冰箱、1台冷凍冰箱、2台飲水機及2台脫水機。 ●C區：1台冷藏冰箱、1台冷凍冰箱、1台飲水機、1台脫水機。 ●雨棚屋頂區：1台冷藏冰箱、1台冷凍冰箱、1台飲水機及1台脫水機。 ●泡茶區：有獨立1台冰箱（可冷凍）、1台飲水機。
洗手台	✓		－
垃圾桶	✓		－
男女廁所	✓		●A區：男生3間蹲式、1間坐式和4個小便斗，女生4間蹲式和1間坐式。 ●C區：男生1間坐式和2個小便斗，女生1間蹲式和1間坐式。
熱水衛浴	✓		●A區：男生5間、女生6間 ●C區：男生2間、女生2間 （均為舒適的室內浴室，熱水充足、水壓穩定）
寵物同行		✓	禁止攜帶寵物。
手機訊號	✓		中華電信有3.5G訊號。
投保保險	✓		－
民宿住宿	✓		有提供雅房和套房。
裝備租借		✓	－
營地亮點	✓		提供Wi-Fi、玩水、賞桐花與螢火蟲季。
鄰近景點	✓		日月潭、九族文化村、埔里市區、水里市區。

營地
路線

路線圖南下、北上路線不同，可參考Google map，基本上行駛到快接近營地後，路線都是一樣的。

投131縣道20.5k處轉彎（南下者右轉、北上者左轉）。

往前約走100公尺會經過五城國小。

營主提供 ❶

❷ 營主提供

過五城國小後繼續往前約2.7km到達。

看到營區入口，左轉入內。

營主提供 ❸

❹

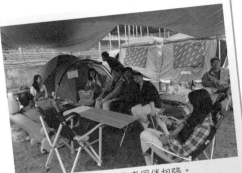

與好友同露，大人小孩都有同伴相陪。

營地旁的小溪流。

營·區·介·紹

A區

　　A區草皮區以中間走道為分界，面對廁所浴室的右手邊為A1，可搭4～5帳，也可搭炊事帳，但3頂以上才可搭天幕（包區不受限），車輛卸裝備後需停至停車場。面對廁所浴室的左手邊為A2，可搭4～5帳，可搭炊事帳但3頂以上才可搭天幕（包區不受限）、車能停旁邊。

　　此區因為就在廁所浴室前非常方便，且旁有飲水機、冷藏冰箱、冷凍冰箱、脫水機及烤肉架可供使用（木炭、網子需自備），唯因為靠近廁所浴室，其他區的露友會過來使用，故適合喜愛離廁所浴室近、喜歡熱鬧的露友。

▲ 此區提供冷藏冰箱、冷凍冰箱、飲水機與脫水機，又離衛浴近因此非常便利。

B區

　　獨立的B區草皮區可搭4～5帳，可搭炊事帳但3頂以上才可搭天幕（包區不受限），但空間不大，因此不適合大帳篷，車輛卸裝備後可停在旁邊的水泥地，而廁所浴室需走一小段樓梯下到A區草皮區，適合小包區同樂的露友。

▲ 此區位置不大，適合4～5帳小包區。

C區

　　入口處左手邊的C區草皮區可搭10～12帳，可搭炊事帳但2頂以上才可搭天幕（包區不受限），此區因為位置較獨立，且旁邊就有廁所浴室、飲水機、冷藏冰箱、冷凍冰箱、脫水機及烤肉架可供使用（木炭、網子需自備），還有一組搖椅及沙坑，故機能性最強，非常推薦來此露營時，直接包下C區。此區唯一的缺點是，因為位在馬路邊，多少會聽到來車的聲音。

▲ 我已經連2年和好友們來魚雅筑包C區露營，明年要連續第3年了！

泡茶露營區

　　泡茶露營區可搭4帳，為室內搭棚水泥營位，限包區預約。此區有提供飲水機、獨立冰箱（可冷凍）、烤肉架（木炭、網子需自備），但因為場地空間的限制，每帳僅能搭帳篷，適合好朋友小包區輕裝團露、泡茶聊天。

▲ 此處限包區預約，適合與朋友小包區輕裝團露。

涼亭水泥區

位在桐花碎石區旁的涼亭水泥區可搭3～4帳，限包區預約，車輛可停帳邊。因旁邊就是涼亭可供使用，故建議帶帳篷即可，但位置在馬路邊且離廁所浴室較遠，適合攜帶輕裝的露友。

▲ 此區也限包區預約，因離衛浴較遠，適合喜歡清靜的露友。

汽車木板區

汽車木板營位區共有8帳（木板320*300公分），每帳都有提供木桌椅、遮陽傘、獨立洗手台及烤肉架（木炭、網子需自備），車輛可停帳邊，硬體設施相當齊全，非常適合攜帶輕裝的露友。

▲ 此區因為設施齊全，適合攜帶輕裝的露友前往。

雨棚屋頂區

位在涼亭水泥區旁的雨棚屋頂區可搭2帳，限包區預約，為室內搭棚營位建議帶帳篷即可，車輛可停帳邊。此區配有1台冷藏冰箱、1台冷凍冰箱、1台飲水機和1台脫水機（與涼亭水泥區、桐花碎石區共用），但位置在馬路邊且離廁所浴室較遠，適合攜帶輕裝的露友。

營主提供

▲ 此區限包區預約，為室內搭棚營位。

桐花碎石區

　　桐花碎石區可搭11帳（有編號1～11號），為碎石營位，車輛可停帳邊，每個營位備有一塊帆布地墊，可搭炊事帳，但2頂以上才可搭天幕（包區不受限）。旁有戲沙區可供小朋友玩耍，但位置在馬路邊且離廁所浴室較遠，推薦在桐花季節搭帳於此區，可露營兼賞花。

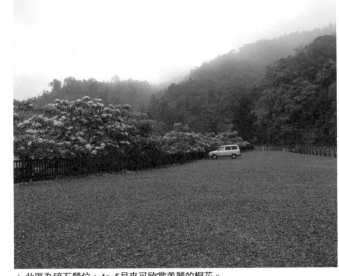

▲ 此區為碎石營位，4～5月來可欣賞美麗的桐花。

三小二鳥の露後心得

● 營地裡草地、室內搭棚、碎石、木棧板都有，建議訂位前多參考一下官網說明。
● 有提供冷凍櫃、冰箱、飲水機及脫水機，建議攜帶輕裝露營。
● 廁所衛浴熱水充足、水壓穩定，很適合帶小小孩來。
● 建議直接包區草皮C區，此為獨立的一區，有專屬的廁所衛浴，但搭帳及停車位置要先安排好，以保留活動空間。
● 4～5月為螢火蟲季節，老闆會先在草皮A區前用簡報介紹，然後再帶大家去看螢火蟲。
● 鄰小溪邊，夏季可以玩水。
● 除了露營亦有提供住宿，可以帶長輩或是沒有露營裝備的朋友同遊喔！

親子營地特色評點

- ☑ 離市區近好採買
- ☑ 路況佳好開車
- ☑ 小朋友遊樂設施
- ☑ 生態導覽或富教育意義活動
- ☑ 衛浴乾淨
- ☑ 不超收有足夠的活動空間

高雄六龜

蘇菲凱文の快樂農場
豐富多元活動，人氣超夯的親子營地

GPS	23.042111　120.669611	地區	高雄市六龜區
海拔	346公尺	電話	0930-622-286

費用
1. 假日&平日：草地及棧板營位$1,000，雨棚營位$1,100（平日需5帳以上）。
2. 週五夜衝半價，夜間進場時間為18：00〜22：00。
（其他詳官網收費說明）

預訂　預訂順序為1：部落格留言、2：粉絲專頁私訊、3：電話預約、4：現場。

網站　FB粉絲專頁：蘇菲凱文の快樂農場 - 露營區
部落格：http://sophiencalvin.pixnet.net/blog

★營地裡設有垃圾桶、資源回收桶，但位置較易變動，故無標示出位置。

　　位在高雄市六龜區的「蘇菲凱文の快樂農場」於2014年春天開業，營地名稱是營主Johnson、Peggy以兒女名來命名，由此可知營主超疼小孩、懂生活、愛分享的經營理念。雖然這裡已是南部知名的親子營地，但仍不斷精進建設，從2015年10月到2016年，更是相繼推出了C、T、D新區以及200公尺障礙闖關區，夏季並開放戲水池、舉辦水球大戰、提供剉冰美食，離營地不遠處還有小溪瀑布可以玩水，來這裡讓我們發現，原來露營可以這麼多元、豐富、好玩！

▲ 有書、有玩具，還有剉冰可吃的營本部。

為了提供更多的活動空間，營主已大幅縮減帳數，目前營地有A區棧板營位6帳和草地營位3帳，B區草地營位7帳、C區草地（露營車）營位12帳、D區草地營位4帳及T區雨棚營位11帳，全區總共43帳，不管是草地、棧板、雨棚甚至是露營車，各種需求通通都可在這裡滿足。

除了營地的硬體設施之外，週日還有爬山坡、爬大樹、走獨木橋活動，必須團體預約，且在D區還有200公尺障礙闖關活動，適合8歲以上小朋友，10～20人團體預約，每人$100包含導覽、安全措施及保險費用，通過考驗還有冰淇淋吃喔！

營主提供

營主提供

▲ 好玩的200公尺障礙闖關活動。

▲ 夏季提供戲水池，供小孩玩樂。

▲ 小朋友最愛的沙坑。

◉ NOTE

在這裡露營的時光，孩子們有足夠的空間與設施可以玩耍，不管是草地，還是營本部的棧板遊戲空間與戲水池，甚至是週日的體能活動，玩累了還有營主準備的黑糖剉冰吃。在南部的豔陽下，待在這裡玩樂，然後吃碗營主熱情自製的剉冰，實在舒服又享受！

營區活動

月份	活動	月份	活動
1月	賞梅花	2月	賞櫻花

營地基本資訊

項目	有	沒有	備註說明
帳邊停車		✓	車輛請停營區規劃好的專屬停車場。
室內搭棚	✓		T區為兩棚營位。
電源插座	✓		—
夜間照明	✓		—
戶外桌椅		✓	—
冰箱	✓		營本部後面有1台小冰箱、1台飲水機及1台脫水機。 C區衛浴櫃旁邊有1台大冰箱、1台飲水機。
洗手台	✓		—
垃圾桶	✓		—
男女廁所	✓		●A區：男生3個小便斗、1間蹲式，女生1間蹲式，有附衛生紙。 ●B區：男生1個小便斗、1間坐式，女生1間蹲式、1間坐式，並有附衛生紙。 ●C&T區：男生2個小便斗、1間坐式，女生2間坐式，有附衛生紙。
熱水衛浴	✓		●A區：男生1間浴室，女生1間浴室。 ●B區：男生1間浴室，女生1間浴室。 ●C&T區：男生3間浴室，女生3間浴室（男女其中各有1間，為乾濕分離）。
寵物同行	✓		—
手機訊號	✓		中華電信有4G訊號。
投保保險	✓		—
民宿住宿		✓	—
裝備租借		✓	—
營地亮點	✓		●沙坑、戲水池、棧板區遊戲空間、夏天剉冰及水球大戰。 ●爬山坡、爬大樹、走獨木橋、200公尺障礙闖關活動（團體預約）。
鄰近景點	✓		彩虹山大佛、不老溫泉、寶來溫泉、藤枝森林遊樂區、扇平森林生態科學園。

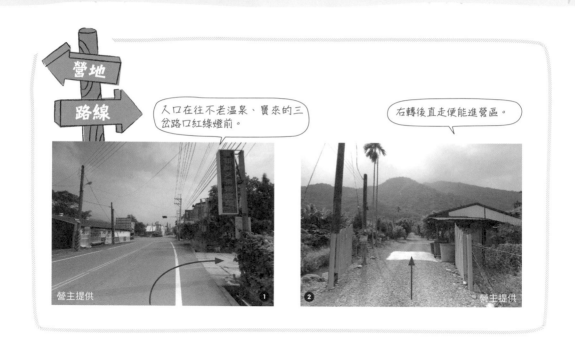

營地

路線

入口在往不老溫泉、寶來的三岔路口紅綠燈前。

右轉後直走便能進營區。

營主提供

① ②

營主提供

營·區·介·紹

A區

　　A區在營地道路底端，有A1～A6共6個360*360cm的棧板營位，及A7～A9共3個草地營位，棧板營位可以自行決定搭在棧板或是草皮上，車輛請停營位規劃的A區停車場。另A9旁中間有個提供露友休息及炊事使用的棚架（內有一座水槽），且此區就有廁所浴室，但無遊戲設施，故適合喜歡清靜的露友。

▲ 此區無遊戲設施，適合喜歡清靜的露友。

B區

　　營本部所在的B區位在A區旁、營地道路右手邊，為草地營位，可搭7帳，車輛請停營位規劃的B區停車場。這裡的廁所浴室整理得相當乾淨舒適，不過淋浴間數量較少，晚上洗澡尖峰時間會需要等候，可在女廁的投籃機打發一下時間。

　　營本部前方棧板區是大人小孩都很愛的活動空間，有提供書籍及玩具，孩子們很喜歡在這裡玩耍、看書和吃東西，而廁所浴室之間甚至擺有小朋友最愛的戲水池，唯冰箱及脫水機在營本部後方，走過去時請留意戲水池噴出來的水，容易導致地面溼滑。因B區設施最完備，在此區玩耍的大小朋友也最多，特別適合家有小孩、喜歡熱鬧的露友。

▲ B區女廁旁有投籃機可使用。

▲ 營本部後方需小心行走，因戲水池噴出來的水易導致溼滑。

C區

　　2015年10月開放的C區與雨棚T區同區，C區這側為草地營位可搭12帳（帳篷或露營車），可搭帳篷或停露營車。若為搭帳篷者，車輛請停營位規劃的D區停車場，並請盡量將帳篷搭在細碎石子上、客廳則搭在草皮上，讓C區有更舒適寬闊的活動空間。

　　值得一提的是，營主為了提供專業露營車營位，還特地遠赴德國、瑞士露營區，考查露營車營位所需的設備，現有提供露營車專用排放廢水及排泄物的設備，造福開露營車的朋友，可謂全方位的營區！

▲ 2015年10月開放的C區與雨棚T區同區。

D區

　　2016年暑假在營地後方新建的D區腹地相當大，在B區的正後方為草地營位可搭4帳，在T區的正後方為碎石區，規劃為D區、雨棚T區與C區的專用停車場及200公尺障礙闖關活動。搭在椰子樹下非常有南洋風味，適合喜歡清靜又有小小孩、愛玩水的家庭。

▲ 2016年暑假開放的D區，腹地相當廣大。

雨棚T區

2015年10月開放的雨棚T區與C區同區，T區這側為雨棚營位可搭11帳，車輛請停營位規劃的雨棚區停車場，適合喜歡攜帶輕裝的露友。

營主提供

▲ 此區設有廁所浴室，亦相當乾淨。

三小二鳥の露後心得

● 位在高雄六龜，路程沒有山路，而且離高雄市區車程僅約1個小時左右。
● 遊樂設施有提供沙坑、投籃機、戲水池、踢足球、樂樂棒等設備。
● 週日有「爬山坡、爬大樹、走獨木橋活動」、「200公尺障礙闖關活動」，但需團體預約。
● 冰箱及脫水機在營本部後方，走過去時請留意戲水池噴出來的水，易導致地面溼滑。
● 營地現有提供露營車專用，排放廢水及排泄物的設備。
● 營地活動與設施豐富多元，請記得帶泳裝、防曬用品、多帶幾套衣服備用。

親子營地特色評點

☑ 離市區近好採買
☑ 路況佳好開車
☑ 小朋友遊樂設施
☑ 生態導覽或富教育意義活動
☑ 衛浴乾淨
☑ 不超收有足夠的活動空間

露營裝備檢查表

露營日期		營地名稱	
營地地址		預訂區域	
營地電話		營地費用	

帳篷用品	☐帳篷	☐充氣床墊	☐打氣機	☐錫箔墊	☐防水地布
	☐睡袋	☐充氣枕頭	☐滾筒黏把	☐	☐
客廳工具	☐客廳帳	☐客廳帳邊布	☐客廳帳延伸布	☐天幕	☐調節片
	☐營釘	☐營鎚	☐營柱	☐營繩	☐防雷帽
炊事用品	☐折疊桌	☐折疊椅	☐瓦斯爐	☐瓦斯罐	☐擋風板
	☐炒菜鍋	☐湯鍋	☐荷蘭鍋	☐刀具	☐砧板
	☐盤子	☐筷子	☐湯匙	☐杯子	☐碗
	☐調味料組	☐餐巾紙	☐衛生紙	☐菜瓜布	☐洗碗精
	☐桌巾	☐折疊水桶	☐行動廚房	☐折疊烤箱	☐置物層架
	☐保冰袋	☐保冷冰磚	☐冰桶	☐行動冰箱	☐摩卡壺
	☐三明治烤盤	☐	☐	☐	☐
照明電源	☐工作燈	☐LED燈泡	☐LED燈條	☐瓦斯燈	☐高山瓦斯罐
	☐汽化燈	☐手電筒	☐頭燈	☐動力延長線	☐電源延長線
盥洗用品	☐換洗衣服	☐牙刷	☐牙膏	☐毛巾	☐吹風機
	☐洗髮精	☐沐浴乳	☐拖鞋	☐	☐
其他用品	☐煤油暖爐	☐焚火台	☐防蚊用品	☐防曬用品	☐急救包
	☐雨衣	☐大黑垃圾袋	☐抹布	☐垃圾袋	☐垃圾架
	☐三角旗	☐掛燈	☐補夢網	☐	☐

	第一天	第二天	第三天
早餐			
午餐			
下午茶			
晚餐			
宵夜			

附錄二 **綠色奇緣2017.1月版地圖**

　　綠色奇緣營地將於2017.1月變動，B區將減一帳（B11），且衛浴會提供衛生紙與沐浴乳。更新版地圖已事先跟營主確認好，露友們可參考以下資料。

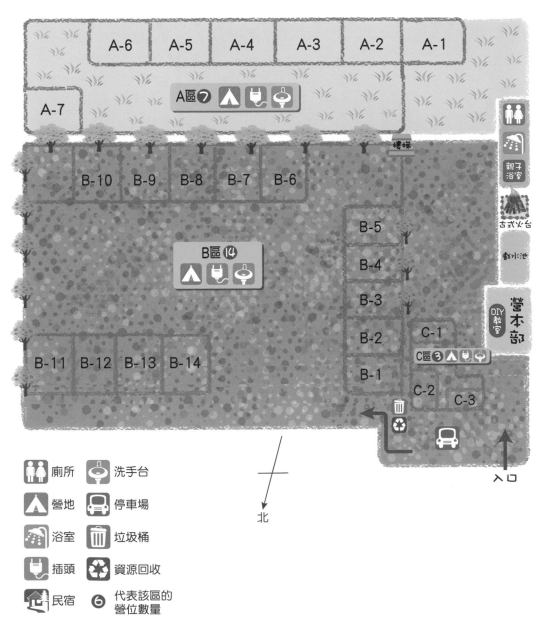

231

美夢來自一張好床
享受睡眠的歡樂時光

歡樂時光露營氣墊床｜Happy Time Air Bed

床面表層為親膚短絨灰植絨設計，絨面柔軟觸感舒適
通過安全染料與色牢度檢測，敏感膚質及孩童可安心使用
床背配色經典再現蒂芬妮藍，材質PVC防水耐磨不易損壞
獨家水床式邊圍設計152個獨力支撐筒，人體各部位完美結合床體設計，舒壓露營一天疲勞感
寬敞舒適的寬度保留了適當的翻身空間穩定不搖晃，好收納，不佔空間方便好攜帶

露營輕鬆享受 歡樂時光就是好睡
獨立筒機能設計 能優質睡眠一整夜
客人來訪也能隨時擁有一張好床

雙色限定

加入OUTDOORBASE粉絲團
優惠好康玩不完

首次加入會員
即可獲得兩百元購物金

MOON LANTERN

| 照亮孩子們每個歡樂時光 |

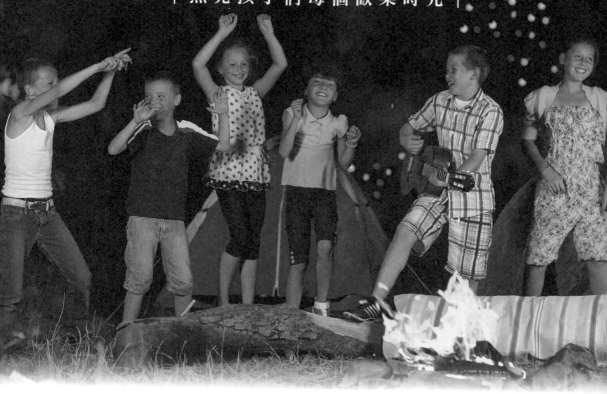

Design for living Sharing for fun

多樣的照明模式 續航力高達 500 小時

產 品 特 色

- 燈體為鋁合金壓鑄成型，加強散熱性並減少光衰與電力消耗。
- 內建5200mAh容量的鋰電池，減少乾電池消耗，並使用microUSB界面充電。
- 360度旋轉，提供多種使用模式。
- 可提供直接照明與間接照明使用模式。
- 使用最新Cree XM-L U2 LED，壽命長達5萬小時。
- 高效能照明，射程約達200米。
- 內建過充過放電路安全保護。
- 最長使用時間可達500小時。

多 樣 化 使 用 方 式

360度旋轉

高效能照明

可吊掛

 eggshell

凱莉哥推薦 ♥ 露梨愛用

小鹿山丘
天然有機防蚊

嬰幼兒適用
不含敵避、樟腦

舒緩凝露	防蚊乳液	(防小黑蚊) 防蚊噴霧	(一般) 防蚊液	長效防蚊貼

 100%
日本原裝

使用100%日本原裝進口天然植物防蚊成分，富含尤加利精油。

SGS檢驗不含化學DEET敵避、樟腦及四大重金屬，大人及嬰幼兒皆適用。

🌀 嚴選有機認證玫瑰天竺葵及甜橙精油，氣味清新淡雅。

**12h
長效**

超細纖維防蚊貼片12小時長效防蚊，好黏好撕不脫膠。

http://goo.gl/U90jMV

掃描QRcode填問卷，馬上獲得100元折價券
再抽1200元小鹿山丘兒童洗髮沐浴3件組
官方網站 https://www.eggshell.com.tw

Orange Travel 09

第一次親子露營好好玩：

帶孩子趣露營！20 大親子營地 × 玩樂攻略 × 野炊食譜大公開

作者：三小二鳥的幸福生活（歐韋伶）

出版發行

橙實文化有限公司 CHENG SHI Publishing Co., Ltd
粉絲團：https://www.facebook.com/OrangeStylish/

作　　者	三小二鳥的幸福生活（歐韋伶）
總 編 輯	于筱芬　CAROL YU, Editor-in-Chief
副總編輯	吳瓊寧　JOY WU, Deputy Editor-in-Chief
行銷主任	陳佳惠　Iris Chen, Marketing Manager

美術編輯　簡至成、張哲榮（別冊內頁）
封面設計　亞樂設計
製版／印刷／裝訂　皇甫彩藝印刷股份有限公司

編輯中心

桃園市大園區領航北路四段 382-5 號 2F
2F., No.382-5, Sec. 4, Linghang N. Rd., Dayuan Dist., Taoyuan City 337,
Taiwan (R.O.C.)
TEL ／（886）3-3811-618 FAX ／（886）3-3811-620
Mail：Orangestylish@gmail.com
粉絲團 https://www.facebook.com/OrangeStylish/

全球總經銷

聯合發行股份有限公司
ADD ／新北市新店區寶橋路 235 巷弄 6 弄 6 號 2 樓
TEL ／（886）2-2917-8022　FAX ／（886）2-2915-8614

出版日期 2018 年 6 月

請貼郵票

請沿虛線剪下，對褶黏貼寄回，謝謝！

橙實文化有限公司
CHENG -SHI Publishing Co., Ltd

33743 桃園市大園區領航北路四段 382-5 號 2 樓
讀者服務專線：（03）3811618

★隨書附贈★ 第一次歐美親子露營好好玩‧超值別冊

第一次
親子露營好好玩

《史上最強！親子露營制霸攻略》暢銷增訂版

帶孩子趣露營！20 大親子營地 × 玩樂攻略 × 野炊食譜大公開

作者──三小二鳥的幸福生活（歐韋伶）

Orange Travel 系列 讀 者 回 函

書系： **Orange Travel 09**

書名： **第一次親子露營好好玩**

帶孩子趣露營！ 20 大親子營地 × 玩樂攻略 × 野炊食譜大公開

讀者資料（讀者資料僅供出版社建檔及寄送書訊使用）

● 姓名：＿＿＿＿＿＿＿＿＿＿＿＿＿＿

● 性別：□男　　□女

● 出生：民國 ＿＿＿＿＿ 年 ＿＿＿＿＿ 月 ＿＿＿＿＿ 日

● 學歷：□大學以上　□大學　□專科　□高中（職）　□國中　□國小

● 電話：＿＿＿＿＿＿＿＿＿＿＿＿＿＿＿＿＿＿＿＿＿＿

● 地址：＿＿＿＿＿＿＿＿＿＿＿＿＿＿＿＿＿＿＿＿＿＿

● E-mail：＿＿＿＿＿＿＿＿＿＿＿＿＿＿＿＿＿＿＿＿

● 您購買本書的方式：□博客來　□金石堂（含金石堂網路書店）□誠品
　□其他 ＿＿＿＿＿＿＿＿＿＿＿＿＿＿＿＿（請填寫書店名稱）

● 您對本書有哪些建議？＿＿＿＿＿＿＿＿＿＿＿＿＿＿＿＿

● 您希望看到哪些部落客或名人出書？＿＿＿＿＿＿＿＿＿＿＿

● 您希望看到哪些題材的書籍？＿＿＿＿＿＿＿＿＿＿＿＿＿

● 為保障個資法，您的電子信箱是否願意收到橙實文化出版資訊及抽獎資訊？
　□願意　　□不願意

買書抽大獎

BLACK Nature Portable
木折桌
（61cm*30cm*21.5cm）**1** 個
（市價 NT3,100）

發光泡芙
（太陽能 LED 營燈）**4** 個
（市價 NT1,250）

❶ **活動日期**：即日起至2018年9月3日

❷ **中獎公布**：2018年9月4日於橙實文化FB粉絲團公告中獎名單，請中獎人主動私訊收件資料，若資料有誤則視同放棄。

❸ **抽獎資格**：購買本書並填妥讀者回函寄回（影印無效）+到橙實文化FB粉絲團按讚（https://www.facebook.com/OrangeStylish/）。

❹ **注意事項**：中獎者必須自付運費，詳細抽獎注意事項公布於橙實文化FB粉絲團，橙實文化保留更動此次活動內容的權限。

橙實文化 FB 粉絲團：https://www.facebook.com/OrangeStylish/

第一次
歐美親子露營好好玩

帶孩子趣露營！挪威×加拿大露營這樣玩

想帶孩子去國外露營？挪威、加拿大推薦親子營地大公開！
行前需知×營位挑選×露後心得都在這！

挪威營地 **這樣玩!!**
達人帶你到挪威縮影城市、歐陸最大冰川前、
北極圈羅浮敦群島、世界級峽灣露營趣！

加拿大營地 **這樣玩!!**
帶孩子探訪國家公園營地，預訂方式、
營位選擇、營地特色大搜羅！

PINOH
品諾家電

真空保鮮・營養隨行
製作如同果園現摘的新鮮味道

PINOH

真空隨行果汁機
DB-5701MB

營養滿分

 真空抽取延緩氧化
保留豐富營養

 真空處理機USB供電
食物保存超便利

 570ml優選Tritan材質
不含雙酚A使用更安心

 一機雙重享受
果汁機及隨行杯

 單鍵操作控制
輕鬆享有新鮮果汁

 四片式304不鏽鋼刀片
快速榨取保留食物營養

官方網站　粉絲園　LINE@

大統營實業股份有限公司
消費者服務專線：0800-228-299

品諾Pinoh幸福小家電_

銷售
通路

 PChome 24h購物

歐洲親子露營 挪威

北歐風景獨特優美是近幾年的旅遊勝地，可別因為挪威的高物價而怯步，這次我和老公孩子們毅然決然的自己扛帳篷去露營，並用租車自駕的方式，深入體會那匠心獨具的地理樣貌。但是出國露營並不容易，需要萬全的準備與十足的勇氣，出發前先詳讀這篇挪威露營的行前需知吧！

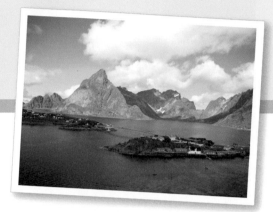

🖊 行前需知

① 營地可以臨時訂

我們在暑假旺季前往挪威，想當然住宿一定是非常搶手，原本我們在抵達北極圈內的Lofoten群島時臨時想改成住宿，但遊客中心跟我說來Lofoten的人，都有事先預約，害我開始緊張了起來，實際也找了幾家Room或Rorbeur漁屋，還真的完完全全大客滿呢！

但若是搭帳篷露營，可就輕鬆自在多了！隨便問都一定有位置，而且要我們自己想搭哪就搭哪也太隨性了。但也要提醒各位，若有特別規劃獨立搭帳的區域，通常都會離公共區域比較遠喔！

② 每個營地公共設施不同

基本公共區域都會有衛浴、廚房及洗烘衣房，但依星級或營地本身會有不同的配備，若有比較在意哪個設施，建議可以先經櫃台同意後，去看看再決定要不要選擇。

廚房基本配備會有洗手台、上面有電爐的烤箱，好一點的營地還提供鍋碗瓢盆、洗碗精、菜瓜布、洗手乳和餐巾紙，甚至有微波爐等其他設備。再完備一點的營地還附有餐桌椅，這對露營的人來說非常需要，尤其是遇到下雨天，可以安心的在廚房吃一頓美味的餐食、洗個熱水澡，再進帳篷睡覺；但若沒有餐桌椅，那煮好後就得回到帳篷吃，此時帳篷有沒有前庭、有沒有帶天幕就非常重要了。

公共區域都會有衛浴、廚房及洗烘衣房，但依星級或營地本身會有不同的配備。

挪威營地的Hot Shower洗澡，是需要額外付費的喔！

除此之外，還會有一間獨立擺放洗衣機和烘衣機的Laundry，需留意是直接投幣還是要換代幣，洗衣算1次費用、烘衣算1次費用，通常在NOK\$30～\$40之間。

❸ 挪威營地洗澡需付費

在挪威營地，Hot Shower洗澡通常沒有包含在營位費裡，費用通常都是以NOK\$10為單位，我們洗過最貴3分鐘NOK\$10、最便宜6分鐘NOK\$10，我帶Ryan一組、老公帶Twins一組，不管是最貴還最便宜，都可以僅用一個NOK\$10洗完，不過都很緊張像是在洗戰鬥澡啊！

依計時機的不同，有的是使用硬幣、有的是使用代幣，所以在Check in時，請務必要和櫃台確認（若脫光光要洗澡才發現需要換代幣就冏了）。除此之外，有的計時機功能較多，會有「倒數時間」及「暫停計時」按鈕，時間到有的蓮蓬頭會直接完全沒水、有的會剩下冷水，因此若天氣冷時更需特別留意。

❹ 公共區域可能會有門禁

以我們露過、住過挪威的營地來說，公共區域有的會有門禁，在Check in時櫃台會提供門卡刷卡入內、或者是提供密碼（密碼門禁我們在加拿大營地也有碰過），當然完全沒有門禁隨便自由進去的營地也不少。

❺ 需留意櫃台的開放時間

營地為營業場所，櫃台也是會上班、下班的！建議要留意櫃台的開放時間，尤其是晚上要洗澡或洗烘衣時，若有需要找工作人員也才有人可以問。

我們在回到Oslo市區的前一晚，住Utvika Camping小木屋，當我們全家脫光光要開始洗澡時，投了代幣進去卻一直沒有熱水出來，只好把衣服穿上走出來，此時已過櫃台的下班時間，還好我們在廁所碰到正在補充衛生紙的工作人員，一問之下才知道晚上這一區的浴室是沒有熱水的……（心中OS：沒貼公告誰知道啦！）

⑥ 留意電子器材需充電的問題

　　挪威營地的營位通常都沒有插座，身為現代人的我們怎麼能不為手機或相機充電呢？建議準備一個車用充電器，在開車的行進間可充電。另外，我們在這裡也看到很多外國露友，都會拿到廚房或浴室充電（在加拿大營地也是），但請留意若營地有公告禁止的話，請務必遵守喔！如果真的很需要用電，乾脆多花約NOK$40買電。

⑦ 需自備沐浴用品、毛巾、吹風機及拖鞋

　　和在台灣露營一樣，沐浴用品、毛巾、吹風機及拖鞋這些個人用品都是要自己準備的，而吹風機是電子產品請留意電壓，歐洲為220V，建議買可切換110V和220V的旅行用吹風機。

⑧ 留意營地是否有愛心區

　　露營一定會帶炊煮的爐子器材，但瓦斯罐無法上飛機因此一定要當地買，若假期結束要搭飛機離開時，無法上飛機的東西就會有好心的露友留下來，此時可留意是否有愛心區，幸運一點的話可以拿到愛心瓦斯罐喔！

⑨ 營地通常都會有Playground

　　Playground應該也可以說是挪威營地的基本設施了！只是依營地的規模及星等不同，玩的設施也有所不同，尤其挪威Playground好多都設有跳跳床，我家的三小都超級喜歡！但是我們也有露到沒有Playground的營地，此時小恩就會說：「大自然就是我們的Playground！」

⑩ 天氣多變化，視情況與小木屋搭配住宿

　　挪威峽灣的天氣非常多變，明明前一秒還出大太陽，怎麼下一秒開始下起雨來……或者氣象預報是好天氣，但實際上我們在雨中搭帳。除此之外，因為挪威緯度高、溫度低，建議不要太執著一定要搭帳露營，適時搭配營地的小木屋住宿，還可藉此好好的充飽手上所有的電子器材喔！

挪威峽灣的天氣非常多變，不要太執著一定要搭帳露營，有時住小木屋也是不錯的選擇。

在歐陸最大冰川前露營——Gryta Camping

Gryta Camping位在前往歐陸最大冰川Briksdal Glacier健行步道的FV724路旁，延著冰川餵養的Oldevatnet奧爾德湖營地腹地相當大，除了有露營車及搭帳營位之外，還有小木屋可供住宿，尤其營地設施完善且營主熱心，是安排Briksdal Glacier健行步道行程或是南下Lærdalsøyri非常推薦的住宿點。

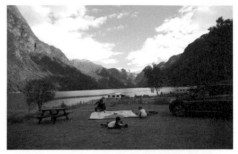

露營這麼多次了，現在已經有一套SOP把帳篷、裝備行李都Set好，我只要在旁邊拍照聊天就好XD

營地資訊

電話	+47 57 87 59 50		
地址	Gytri, 6788 Olden		
設備	☑ 刷卡 ☑ 廚房／炊事亭 ☑ 餐桌椅 ☑ Picnic Table	☑ 廁所浴室 ☒ 吹風機 ☒ 冰箱 ☑ Laundry	☒ Free wi-fi ☑ Playground ☑ 商店 ☑ 車停帳邊
費用	露營NOK$160（＋人頭費） 小木屋NOK$650	熱水NOK$10／5分	洗衣NOK$35 烘衣NOK$35

Gryta Camping和Olden Camping Gytri可以說是離Briksdal Glacier健行步道最近的2個營地，這2個營地相鄰、看起來都相當不錯，我們隨意挑選了Gryta Camping，發現除了營地舒適、草地寬敞外，還有濃濃的人情味，成為了我們這趟最喜歡最不想離開的營地。

Gryta Camping整個營地約分可分成3層，約有6～7區的草地，不過因為營位有分有電和無電營位，所以若選擇要插座的客人，就要儘量把露營車停在插座附近。若像我們是要露營又沒有加價買電的話，整個營地只要有位置都可以搭帳，但請務必與鄰居保持適當的距離。

Gryta Camping除了可停露營車或搭帳篷的草地之外，亦有小木屋可供住宿，所以若計劃來走Briksdal Glacier健行步道的人，可考慮住營地小木屋，地點好又便宜舒

這棟紅色建築就是營本部,我們抵達的時候,老闆正悠閒跟朋友坐在這裡聊天呢!

走出帳篷,眼前就是依附在懸崖峭壁的Briksdal Glacier冰川喔!

Playground雖然不大,但是我家的三小還是玩到不亦樂乎!

這裡的營地大到還圈養了2隻大角羊,好可愛呀!

適。此次搭帳的位置我選擇了可欣賞Briksdal Glacier冰川最近、最方便的角度,正面對冰川,草地厚實、有木桌椅,既然大老遠來挪威露營當然要選擇特別的!

　　這裡的廚房雖然不大間,但卻顯得有家的溫馨感,特別的是Laundry的洗衣機、烘衣機也一起擺在廚房,洗衣和烘衣都各是NOK$35,需要在櫃台換代幣才能使用,不但價格便宜而且洗衣30分鐘、烘衣60分鐘,只要烘一次就可以烘得非常乾,非常推薦大家若在旅途中需要洗衣服時就留在Gryta Camping再洗吧!至於洗衣機旁則是廚房的洗碗槽,有提供餐巾紙、洗手乳和菜瓜布(沒有洗碗精),要提醒一下使用後請務必用營地提供的抹布將洗碗槽擦乾淨唷!

 三小二鳥的實住心得

● **住宿時間**:106年07月05日(四)～07月06日(五)<10Y1M+6Y11M>
● **費用**:一晚NOK$190,換算新台幣約$694。
● 洗澡、洗衣烘衣都要換代幣。
● 洗衣30分鐘、烘衣60分鐘(衣服烘得非常乾)。
● 廚房的洗碗槽,有提供餐巾紙、洗手乳和菜瓜布(沒有洗碗精)。
● 熱水NOK$10／5分,水力強、熱度夠。

在北極圈羅浮敦群島露營——Ramberg Gjestegård

營地推薦 2

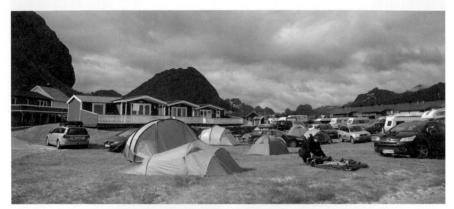

這個營地提供小木屋、露營車及露營營位，而且廚房衛浴設施完善，是個很棒的住宿點。

　　位在Ramberg小鎮E10路邊的「Ramberg Gjestegård」，往南去Reine、往北去Leknes或Svolvær都相當方便。營地提供小木屋、露營車及露營營位，廚房衛浴設施完善，而旁邊就是知名的Rambergstranda白沙海灘，非常推薦當Lofoten的住宿點喔！

　　我是在看過Moskenes Camping、Fredvang Strand- og Skjærgårdscamping、Ramberg Gjestegård後，決定選擇Ramberg Gjestegård營地。我還先徵求櫃台人員的同意，看過廚房、廁所和浴室滿意後，才刷卡搭帳。

營地資訊

電話	+47 76 09 35 00		
地址	Flakstadveien 361,8380 Ramberg		
網址	http://ramberg-gjestegard.no/		
E-mail	post@ramberg-gjestegård.no		
設備	☑ 刷卡 ☑ 廚房／炊事亭 ☑ 餐桌椅 ☑ Picnic Table	☑ 廁所浴室 ☒ 吹風機 ☑ 冰箱 ☑ Laundry	☒ Free Wi-fi ☑ Playground ☑ 商店 ☑ 車停帳邊
費用	露營NOK$190 小木屋NOK$1600	熱水NOK$10／4分	洗衣NOK$30 烘衣NOK$30

　　特別要跟大家分享，雖然在挪威使用信用卡非常普及，但洗澡和洗衣烘衣通常是使用硬幣或代幣，像Ramberg Gjestegård洗澡是投硬幣、洗衣烘衣是投代幣；而我們因為沒有硬幣，所以我靈機一動直接請櫃台幫我多刷NOK$100，然後給我NOK$100的硬幣，起先工作人員還不大懂我的用意，不過在我解釋下終於順利拿到硬幣。

其實出國露營不用強求一定要搭帳，偶爾住宿搭配小木屋也是不錯的選擇。

　　對於搭帳的位置，當時我怕海風大、體感溫度低，所以只有一個要求，就是離海邊越遠越好！還好我們在Lofoten的這兩晚天氣都很不錯，雖然仍是北極圈內的低溫，但憑著精簡但齊全的裝備行李衣物、可倆倆拼接的QTACE睡袋（我和小鈞併睡袋一起睡隨時照顧），也能安然渡過在北極圈搭帳的日子。

這裡的Playground位於小木屋後方，我也是找了一陣子才找到。

　　另外，營地剛走進來的右手邊會有一區愛心區，大家會把帶不走的物品放在這裡（尤其是瓦斯罐），讓下一位有需要的露友接手使用，我自己很喜歡這種不浪費資源的方式，要是我用不到也會放在這裡留給下一位。除此之外，這個營地有Playground，但位置較隱密位於小木屋的後方，而且看起來不像是營地比較像是幼稚園的，就連入口處也是工作人員告訴我，才順利找到的呢！

🏠 三小二鳥的實住心得

- **露營時間**：106年06月28日（一）～06月30日（二）＜10Y1M+6Y11M＞
- **費用**：一晚NOK$190，換算新台幣約$720。
- **櫃台上班時間**：08：00～22：00。
- 有9間2人或4人的小木屋。
- **小木屋費用**：2人套房NOK$1,050、4人套房NOK$1,600（住7晚送1晚）。
- 有2區露營營位。
- 1間男廁、1間女廁、1間男浴和1間女浴。
- **洗澡費用**：4分鐘／NOK$10（使用硬幣）。
- Laundry有1台洗衣機和1台烘衣機，洗衣烘衣分開各NOK$30，使用代幣需到櫃台換代幣。
- 營地的Playground在小木屋後方，可從靠海灘的小木屋後開門入內。

世界級峽灣露營第一排——
Geirangerfjorden Feriesenter

營地
推薦**3**

看著一艘艘遊輪從我們正前方經過、聽著開船前的鳴笛，這畫面真的太享受了！

位在世界級景點蓋倫格峽灣旁的「Geirangerfjorden Feriesenter」，由於鄰挪威縮影城市Geiranger蓋倫格非常近，故顯得較為商業化，但設施齊全乾淨，有小木屋、露營車和搭帳營位，也有衛浴、廚房、Laundry和Playground，並提供免費Wi-Fi，能搭帳在峽灣第一排顯得別具意義，也非常適合當旅遊黃金之路的住宿點喔！

位在蓋倫格峽灣旁、老鷹之路起點的Geirangerfjorden Feriesenter，離挪威縮影城市蓋倫格僅2.5公里、車程約5分鐘，是蓋倫格峽灣最佳地理位置住宿之一；旁邊另有相鄰的Grande Hytteutleige og Camping營地，若想搭峽灣第一排的營位，則要選擇Geirangerfjorden Feriesenter。

Geirangerfjorden Feriesenter營地的Playground雖然很簡單，只有營本部前的溜滑梯和盪鞦韆，但對隨遇而安慣了的三小來說，已經玩到叫不回來啦！順著營本部往下走，右手邊白色建築就是整個營地的衛浴、廚房和Laundry。這裡分別有男廁、女廁、男浴、女浴、廚房和Laundry，各自分開獨立，使用上互不影響打擾。

男廁和女廁看得出來相當新穎乾淨，男廁有2間蹲式、2個小便斗及3個洗手台，女廁有3間蹲式和4個洗手台，都有提供擦手紙和洗手乳。男浴和女浴則各別有

營地資訊

電話	+47 951 07 527		
地址	Ørnevegen 180, Grande, 6216 Geiranger		
設備	☑刷卡 ☑廚房／炊事亭 ☑餐桌椅 ☑Picnic Table	☑廁所浴室 ☒吹風機 ☒冰箱 ☑Laundry	☑Free Wi-Fi ☑Playground ☑商店 ☑車停帳邊
費用	露營NOK$195（+人頭費） 小木屋NOK$1,100up	熱水 NOK$10／3.5分	洗衣NOK$40 烘衣NOK$40

老公還特別把帳篷大門正對向峽灣，會不會太享受啦！

搭在峽灣第一排的露營成就，成功實現囉！

隔天一早拉開前庭邊布、蓋倫格峽灣就送給我們這個美麗的禮物－彩虹！

2間，隔間相較廁所就比較老舊，而且熱水根本是溫水，雖然NOK$10只能洗3.5分鐘，但我和Ryan一組、老公和twins一組，通通都達成只用一個硬幣洗好澡的成就！

營地的Playground只有這座溜滑梯和盪鞦韆，但對隨遇而安慣了的我們來說，已經玩到叫不回來啦！

營地的廚房很簡單，只有4個電爐和2個洗手台；值得一提的是，牆壁上貼有一張「不能在廚房充電」的告示，請大家務必留意並遵守喔！Laundry則提供Miele洗衣機和Bosch烘衣機各1台，另一組為員工專用。

我認為這裡最特別的是，營地有用木頭簡單的間隔每一個營位的區域，我用大步走的方式量了一下營位，寬度約6公尺、長度約12公尺，含車位超級大，即使搭了帳篷也和隔壁保持了適當的空間唷！

🏠 三小二鳥的實住心得

- **住宿時間**：106年07月04日（四）～07月05日（五）＜10Y1M+6Y11M＞
- **費用**：一晚NOK$285，約NT$1,030。
- 露營費用基本NOK$195，另需加人頭費（大人NOK$40、小孩NOK$20）。
- 有廚房但沒有室內餐桌椅，在營本部前及釣魚平台前的公共區域有室外木桌椅。
- 廚房牆壁上貼有一張「不能在廚房充電」的告示。
- 熱水是我們露過的16個營地最貴的，NOK$10／3.5分，但熱水不熱，只能說是「溫水」。
- 洗衣機廠牌是Miele、烘衣機是Bosch。
- 可租motor boats遊艇。

營地推薦4 挪威縮影城市── Flam Camping

位在挪威縮影城市Flam弗洛姆旁的Flam Camping，提供露營車和搭帳篷的草地空間大且厚實，若不搭帳亦有小木屋可供選擇。尤其Flam弗洛姆是搭Flåmsbana高山火車到Myrdal挪威縮影行程的起點，是挪威峽灣中非常熱門的旅遊城市，推薦大家可以選擇評價相當不錯的Flam Camping住宿1晚。

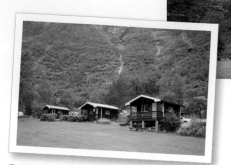

我很喜歡Flam Camping的厚實草地、地理位置，若有安排Flam住宿很推薦來這裡。

Flam Camping為Flam小鎮上唯一的營地，位置就在前往Flam小鎮必經的路上，距離Flam Train Station火車站和渡輪碼頭約僅300公尺，除了有露營車和搭帳篷營位，亦提供Hostel和Cabin住宿，算是頗具規模的青年旅館營地。

前往Flam小鎮的Nedre Brekkevegen路上，左轉入內即可抵達Flam Camping營本部。這裡的營本部旁有間固定餐車，每天18：00營業（僅提供晚餐），若想外食是個很方便的選擇，不過價位不便宜，一個魚堡就要NOK$115（約台幣$430），還是自己煮比較划算。

整個營地腹地相當大，在厚實草皮及蘋果樹後方，一間間深咖啡色的就是營地的Cabin，Cabin有2～4人雅房、4人套房及可住6人的包棟，請留意除了包棟外的房型，床單需自備或是可租借NOK$50／人，另外check out前記得要自行清理房間，不然留給工作人員可是要加清潔費喔！除了Cabin外，亦有提供Hostel房間，有1～4人套房、1～3人雅房，甚至到6床的房型可供選擇，若不露營也可住宿，但旺季較容易客滿建議需預訂。

營地資訊

電話	+47 94 03 26 81		
地址	Nedre Brekkevegen 12, 5743 Flam		
設備	☑ 刷卡 ☑ 廚房／炊事亭 ☒ 餐桌椅 ☑ Picnic Table	☑ 廁所浴室 ☒ 吹風機 ☒ 冰箱 ☑ Laundry	☑ Free Wi-Fi ☑ Playground ☒ 商店 ☑ 車停帳邊
費用	露營NOK$285 小木屋NOK$950	熱水NOK$20／6分	

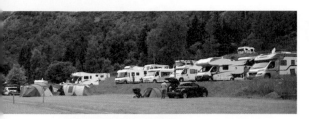

我們抵達時整區還沒什麼帳篷，不過時間越晚搭帳的人越多，最後一整區竟然通通都滿了。

老公和Ryan哥哥認命的搭帳，twins躺著休息形成好笑的強烈對比。

Flam Camping就位在前往Flam小鎮的Nedre Brekkevegen路上，左轉入內即可抵達營本部。

營本部旁有間固定的餐車，每天18：00點營業（僅提供晚餐），但價位不便宜。

　　直走進來左手邊的第一棟木造建築，就是提供露友使用的廚房、廁所浴室和Laundry，廚房裡的電爐數量相對少，在早餐及晚餐的煮食時間可能會需要排隊等候，且要注意廚房23：00會關閉。在靠近廚房這側的男生衛浴有4間坐式、6間獨立洗手台及2間浴室；而非靠近廚房另一側的男生衛浴有3間坐式、3個小便斗、8間獨立洗手台及3間浴室，女生衛浴有6間坐式、6間獨立洗手台及6間浴室，整體的數量相當足夠。

　　另外，這裡的營地廚房沒有室內用餐區，但設有幾張木桌椅供大家使用（但數量不多），尤其是廚房外的兩張桌子，因離廚房最近又有插座及飲用水可使用，可以說是最熱門的搶手木桌椅呢！

🏠 三小二鳥的實住心得

- **住宿時間**：106年07月08日（日）～07月09日（一）＜10Y1M+6Y11M＞
- **費用**：一晚NOK$285，換算新台幣約$1,072。
- 廚房23：00會關閉。
- 廚房有提供刀叉、盤子、杯子和鍋子，洗碗槽則有提供洗碗精及刷子。
- 熱水為NOK$20／6分，要留意只能投NOK$20硬幣。
- 蓮蓬頭是固定的，熱水投幣機有時間倒數。
- 洗澡時需把鞋子放在外面。
- 有提供Free Wi-Fi但訊號蠻弱的。

Canada

北美親子露營 加拿大
（國家公園營地）

加拿大洛磯山脈國家公園營地山區中，Alberta省有Jasper National Park賈斯伯國家公園、Banff National Park班夫國家公園；BC省有Yoho National Park優鶴國家公園、Kootenay National Park庫特尼國家公園，共有4個國家公園、10多個營區。有的營地非常原始、有的非常完善，本篇介紹我露過的4個國家公園營地，因為我很龜毛的一定要每天洗頭、洗澡才能進帳篷，所以選擇比較完善、舒適的營地推薦給各位讀者。

🖊 行前需知

我露過的4個國家公園營地為Whistlers Campground、Lake Louise Campground、Tunnel Mountain Village 1 campground、Redstreak Campground，這4個各有優缺點。Jasper雖然要開車去洗澡但有很好玩的playground；Lake Louise華人較多，洗澡刷牙都要等，但有炊事亭可煮食；Banff廁所浴室最乾淨，而且木柴場超大隨你搬；Redstreak Campground則是較原始、簡單且露客少、野生動物多。這幾個營地的露營經驗，每個都很獨特又難忘唷！

❶ 挑選適合露營的季節

基本上國家公園營地的開放露營期間，就是適合露營的季節了，但因為位處在亞熱帶國家的我們，可能會比較不適應高緯度高海拔的氣候及溫度（但我超愛），再加上不是住宿，所以氣候變化會很直接的感受到，因此建議大家選擇6月下旬到9月上旬這個期間前往會比較適合。

我以一定會去的Banff為例，6月的平均溫度在7～21度、7月的平均溫度在9～24

12

度、8月的平均溫度在9～
23度，推薦7月去露營較適
合，像我7月在Lake Louise
Campground碰到下雨的清
晨，那時才5度呢！

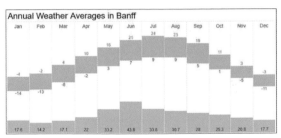

▲推薦七月去露營比較適合。

❷ 預約國家公園營地

　　想要預約國家公園營地，必須先到國家公園預約系統註冊GCKey，才能登入系統預約營位，建議先研究好營位，開放時間後即可輕鬆預訂好心儀營位。建議有空時先把GCKey註冊好，等國家公園各營地預訂的開放時間到，就可以登入預訂了！（如果要去加拿大打工渡假，也是得要先申請GCKey後、再申請MyCIC）。

　　我介紹的4個國家公園營地中，以Banff的有電營位最搶手，其次是Lake Louise、最後是Jasper，尤其是租露營車需要有電營位的朋友請特別留意，我當時2月在預訂營位時，Banff的有電營位竟全部訂滿！若是在暑假大旺季前往，請務必先預訂營地好安心啊！

PC國家公園官網

● 開放時間公告
http://www.pc.gc.ca/en/
voyage-travel/reserve

● 預約網站
https://reservation.pc.gc.
ca/Home.aspx

國家公園預訂資訊頁面。

❸ 挑選營位祕訣

　　不管是搭帳篷還是開露營車，都建議先預訂好營位。申請好GCKey後等待Parks Canada預約網站開放之前，建議大家可以先上Parks Canada網站研究一下營地地圖，並挑選好心儀的營位，等到開放預約時就可以輕鬆快速的完成預約。

　　我們總共露了4個加拿大國家公園的營地，這幾個營地除了Redstreak Campground外，其他3個是大部分遊客會選擇的營地，相對會比較搶手。

Jasper 國家公園——Whistlers Campground

　　Jasper國家公園有Pocahontas、Whistlers、Wapiti及Wabasso這4個營地，其中以Whistlers規模最大、硬體設施最齊全，從下圖各營地的LOGO就可以看出。但若是租露營車需要用電則建議訂Whistlers、Wapiti及Wabasso這3個營地。若想在營地看到較多的野生動物則要訂Wapiti或Wabasso機率會比較高。這裡跟大家分享我們露過2晚的Whistlers Campground營地選擇。

　　Whistlers Campground有電、無電營地都有，營地右半部只有帳篷LOGO的0～30區是無電營位、營地左半部50～67區是有電營位。需要特別注意，Whistlers Campground的浴室只有一處（即我用紅色框框起來的地方）。

　　營地有大型Playground，整個營地被樹林圍繞非常舒服，我們在Jasper Sky Tram搭纜車到Upper Station往下看還看得到營地呢！

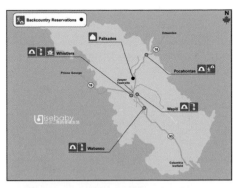

從各營地的LOGO可看出，Whistlers的規模最大。

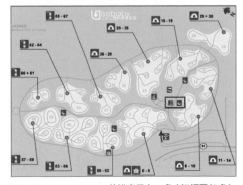

Whistlers Campground 的浴室只有一處（紅框圈起處）。

🏠 挑選重點

1. 若是要訂無電營位建議訂第8或第9區，離衛浴及Playground最近。
2. 若是要訂有電營位建議訂第50～52區，開車去衛浴最近，若要用走的去洗澡亦可選第66或67區。
3. 每一區都有廁所及洗碗槽，決定好哪一區後，建議選離廁所近的營位較方便。

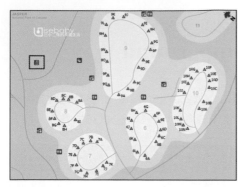

離衛浴最近的第8或第9區，可以選靠Playground這面的營位。

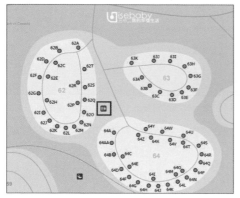

我挑選的是離廁所近的62P有電營位。

離衛浴最近的第8或第9區，可以選靠Playground這面的營位，好處是離衛浴最近又能輕鬆看到孩子玩耍，不過出國露營跟在台灣露營很不一樣，露營只是住宿的其中一種方式，大部分時間都不在營地而是開車出去玩，只有早上或是晚上回到營地才會用到營地的設施，幸好加拿大夏天的日照時間長，大概22點才天黑。

Whistlers Campground營地，我挑了離廁所近的62P，這是有電營位，其實這裡每一區都不錯，而我們也因為離浴室遠而達成了「半夜摸黑開車去洗澡」的成就呢XD！

\ 營位挑選 / Banff 國家公園—— Lake Louise Campground

　　位在Banff國家公園內的Lake Louise Campground，有Hard-Sided有電營位、Soft-Sided無電營位兩種，露營車請選Hard-Sided有電營位、帳篷請選Soft-Sided無電營位（不過部分營位有提供給露營拖車及小型露營車選擇）。

　　我們是搭在Lake Louise Campground的Soft-Sided無電營區，過Kiosk後右轉過橋，若是騎腳踏車的人，過橋時請務必下來用牽的，因為橋面要防止野生動物藉著橋走進營地，所以用鐵管有縫的方式建成。這個營區也是我露過的幾個營地唯一有圍鐵

網的營地，據Kiosk工作人員說，清晨會有熊在營地附近出沒，不過工作人員會比我們還更緊張更留意的，大家請別太擔心！

這個營地分為Hard-Sided有電營位、Soft-Sided無電營位兩種。

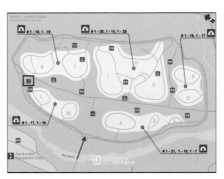

我選擇了Lake Louise Campground的Soft-Sided無電營區。

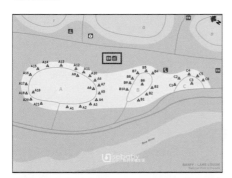

Lake Louise Campground我挑了離廁所&炊事亭近的A7無電營位，雖然離浴室有段距離，但至少我在這區有選到離廁所&炊事亭近的營位，要使用炊事亭或是充電都很近。

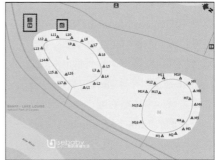

拉到離浴室最近的L區平面圖，以L區的L10～L13靠浴室&炊事亭近的幾個營位最方便喔！

🏠 挑選重點

1. 和Jasper的Whistlers Campground營地一樣，浴室僅有一處在L與K區之間，可直接開車或是走中間步道去洗澡。

2. 這裡每一區都有很棒的炊事亭，有暖爐、桌椅、插座，建議儘量選離廁所&炊事亭近的營位喔！

3. 推薦優先選擇L區靠浴室及炊事亭最近的營位。

\營位挑選/ Banff 國家公園——Tunnel Mountain Village I Campground

Banff國家公園除了Lake Louise的營區外，還有Johnston Canyon、Tunnel Mountain Village I、Tunnel Mountain Village II、Tunnel Mountain Trailer Court、Two Jack Lakeside、Two Jack Main等6個營地。其中以Tunnel Mountain Village I和Tunnel Mountain Village II最多人選擇，帳篷請選Tunnel Mountain Village I無電營位（II村部分營位可選但常搶手）、露營車則Tunnel Mountain Village I無電營位或Tunnel Mountain Village II有電營位都可以選擇；另外像Two Jack Lakeside還提供小木屋oTENTiks，若不露營可以來住看看喔！

我們於Tunnel Mountain Village 1 campground露了3晚，位在Banff國家公園內的Tunnel Mountain Village I，全部都是無電營位，共分為10區總共有622個營位超多的！每1區樹林林立、每個營位都又大又舒適，雖然是無電營位但我們都很喜歡這個營地呢！

Banff國家公園內，有許多營地可供選擇。

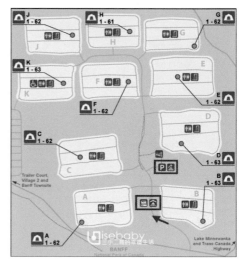

Tunnel Mountain Village I，全部都是無電營位，分為10區總共有622個營位。

🏠 挑選重點

1.每一區都有廁所浴室，所以選A～K哪一區都可以。
2.木柴場在B區往C區的右手邊，大家在開進營地時可以直接開車去搬。
3.營地沒有炊事亭，但洗碗槽有熱水。

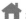

Tunnel Mountain Village I我挑了離廁所浴室近的 C26無電營位，其實每一個營位都很大，即使訂的 就在廁所浴室隔壁，也有一段距離間隔，不會被吵 到或干擾到。

用滑鼠點每個三角型icon圖示，會跳出該營位的詳 細資訊，有些營地有提供照片，不過我個人覺得每 張照片都很像，用位置挑選即可。

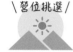

\營位挑選/ Kootenay 國家公園——Redstreak Campground

　　Kootenay國家公園主要有Redstreak Campground、Marble Canyon、McLead Meadows及Crook's Meadow Group Camping這4個營地，但官網預約僅提供Rdstreak Campground，要訂其他營地請撥250-347-9505或1-888-773-8888詢問。從鎮上Main Street East可接Redstreak Road，走到底就是營地kiosk；另外在往營地的路上有非常多 的大角羊，讓我們超驚喜！

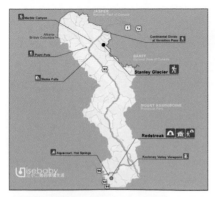

官網預約僅提供Redstreak Campground，要訂 其他營地需撥電話詢問。

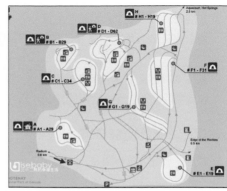

從地圖上就可看出，整個營地範圍非常大。

 Canada

Redstreak Campground整個營地共有A～H區非常大，若不露營A區還有小木屋oTENTiks可以住宿。

🏠 **預訂攻略**

1. 每一區都有廁所浴室，所以選A～H哪一區都可以。
2. 廁所浴室大間，但設備較傳統老舊，像洗碗糟是落地式的水龍頭。
3. 因為整個營地大，我是選離入口處近、有Playground的E區。

我選了旁邊有Playground的E區，並且離廁所浴室很近的E12有電營位。

❹ 準備出國露營裝備

因為帶著三小，所以很多東西都需要準備5份，行前我們一再討論後，總共有26吋Rimowa、24吋雜牌行李箱、迪卡儂90公升輪式行李箱、綠生活帳篷袋及裝備袋5件托運行李，每一袋的size都不大（因為太大太重不好扛），完全的精簡所有行李裝備。

★三小二鳥攜帶的行李裝備

- **26吋Rimowa行李箱**：2大3小22天的衣物。
- **24吋行李箱**：用壓縮袋裝5件防風外套放最下面後，再放入露營餐具鍋碗瓢盆相關物品。
- **迪卡儂90公升輪式行李箱**：放5顆羽絨睡袋、歡樂時光L、2個充氣枕頭及4支登山杖。
- **綠生活帳篷袋**：綠生活帳篷+袋子外，再塞入嘉隆天幕及2支240公分營柱。
- **裝備袋**：主要放雙胞胎用的2張車用增高墊，以及其他雜物。

★三小二鳥攜帶的露營裝備

- **裝備**：帳篷、蝶型天幕、套管營柱*2、歡樂時光L、QTACE羽絨睡袋*5、枕頭*2、營槌、營釘、營繩。
- **燈具**：SUNREE CC3、Solar Puff發光泡芙。

- **餐具**：蜘蛛爐、爐架、黑鼎鐵鍋24cm、折疊碗*5、鐵盤、菜刀、大剪刀、環保鐵筷*5、大湯匙、小湯匙*3、悶燒罐。
- **其他**：野餐墊、抽取衛生紙*3、廚房紙巾（捲）、洗碗精、菜瓜布、鋼刷、抹布。

★實際經驗分享

- 折疊水桶必帶！洗碗洗衣服都方便，非常推薦大家一定要入手！我們沒帶，行前有買結果店家缺貨。
- 黑鼎鐵鍋24cm擺在蜘蛛爐上面剛剛好，爐架用不到等於多帶了。
- 如果行李擺得下，要幫鍋子帶蓋子，除了不浪費瓦斯，也可以省煮食時間。
- 司機兼廚師說24cm黑鼎鐵鍋太小，應該是我們家吃貨太多啦！
- 因為租車自駕，所以自己帶了小鈞小恩使用的增高墊2張。
- 加拿大高緯度，溫度低氣候多變，有太陽會熱、沒太陽會冷，建議以薄長袖搭短袖長褲，再隨身羽絨外套。
- 防風外套實際未用到，裝在壓縮袋裡擺24吋行李箱最下面，結果原封不動又帶回台灣，但仍建議要帶著以備不時之需。
- 建議幫小孩帶2套發熱衣與發熱褲，清薄好攜帶不占行李空間，1套專門當睡衣（有歡樂時光及羽絨睡袋夠擋半夜及清晨的5度上下低溫），另1套我是備著外出或上冰原穿的。

出國露營氣溫變化多端，發熱衣褲一定要記得帶，尤其帶孩子露營一定要注意。

- 山區蚊子多、植物多，請不要穿短褲，建議褲子全部帶長褲（我們每人帶3件長褲）。
- 外套我們每人都各帶一件羽絨外套及防風防寒外套，羽絨外套隨身攜帶，防風防寒外套用壓縮袋備用。
- 襪子請準備厚底的，走行程或步道時比較不會磨腳。
- 帶個上面有很多夾子的衣架，夾毛巾或隨手清洗的襪子內褲都方便。
- 我習慣都會帶幾個夾鏈袋，裝路上買的餅乾水果麵包帶著吃。
- 北美跟歐洲一樣是大陸型氣候較乾燥，請務必準備護唇膏、護手霜及乳液。
- 吹風機記得必帶，尤其是有小朋友的家庭，頭髮一定要吹乾啊！
- 來加拿大記得帶Costco卡，全球通用，而且東西便宜。

Jasper 國家公園營地

擁有大型 Playground——
Whistlers Campground

搭帳在森林裡露營的感覺,真的非常療癒呀!

Jasper國家公園主要有Pocahontas、Whistlers、Wapiti及Wabasso這4個營地,其中以Whistlers規模最大、硬體設施最齊全。Whistlers Campground是我在洛磯山脈國家公園的第一個營地,搭帳在森林露營的感覺超療癒!

營地的大型Playground就在浴室後方,設施多樣又好玩呢!

另外提醒一下搭帳篷的人,如果沒有一定要靠近Playground,建議大家可以選擇有電營位,方便讓需要充電的手機、相機電池充好充滿,因為接下來在Lake Louise和Banff只能選無電營位,就得靠開車行進間,或是拿去衛浴或炊事亭充電囉!

入場時會拿到一張營地地圖、相關宣導DM，寫有62P的那張紙是進入營地都要看的Camping Permit。

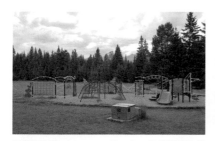

這只是大型Playground的一角，非常推薦有帶小朋友的家庭一定要來玩喔！

超喜歡搭帳在被森林包圍的樹下，看起來非常享受對吧！

　　Whistlers Campground非常大，從編號第1區到第67區總共有736個營位及oTENTiks小木屋21間，營地右半部只有帳篷LOGO的0～30區是無電營位（460個）、營地左半部50～67區是有電營位（246個），建議接下來要往南到Lake Louise及Banff露營的朋友，在Whistlers Campground訂有電營位，把相機、手機及行動電源充飽飽再繼續下一段行程。

營地資訊	
GPS	53.03077-199.23687
E-mail	information@pc.gc.ca
取消政策	3天前（預約費CAD$11不退）
Check in	—
Check Out	11：00
預約方式	在國家公園網站預約，線上刷卡付款。
設備	☒ Wi-Fi　☑ 桌椅　☒ 商店　☑ 廁所浴室　☒ 廚房／炊事亭　☑ 洗碗槽 ☒ Laundry　☑ 沐浴用品　☒ 吹風機　☑ 車停帳邊　☑ Playground
費用	有電營位CAD$43.3（含稅）／晚　營位費CAD$32.3（含稅）＋預約費CAD$11

這個營區很大,但浴室竟然只有一間呢!

因為沒有帶鍋蓋,所以食物要煮熟有點慢……提醒大家記得要帶呀!

　　但要特別注意,Whistlers Campground的浴室只有一處在8區旁,而營地的大型Playground也在旁邊,我們因為訂了距離浴室較遠的第62區,還在半夜摸黑開車去洗澡呢!浴室左邊棟是男生浴室、右邊棟是女生浴室,走進女生浴室會先看到中間的洗手台,左邊是3間蹲式廁所、右邊是一排共5間的浴室;看起來雖然還蠻大間的,但這可是全營地的浴室呢!即使有不少外國人是早上洗澡,但晚上仍是洗澡的尖峰時間,可能需要排隊等洗澡了。

　　另外,露營時請隨時收妥營位內的物品及食物,尤其是白天出去走行程時,木桌椅請完全淨空,不帶在車上的物品可放至帳篷內、食物請找食物儲存櫃擺放(國家公園的所有營地規定都一樣)!

🏠 三小二鳥的實住心得

- **露營天數**:2晚。
- 有電營位CAD$32.3(不含預約費CAD$11)。
- **標準配備**:停車、搭帳、木桌椅、焚火爐。
- 營區很大但浴室僅有一處在第8區旁,若訂離較遠的區需開車去洗澡。
- 浴室旁有超大的Playground及草地,是小朋友的最愛。
- 若是要訂無電營位建議訂第8或第9區,離衛浴及Playground最近,可以選靠Playground這面的營位方便看顧小朋友。
- 若是要訂有電營位建議訂第50～52區,開車去衛浴最近,若要用走的去洗澡亦可選第66或67區。
- 每一區都有廁所及洗碗槽,在決定好哪一區後,建議選離廁所近的營位較方便。
- 沒有提供Laundry,洗烘衣服需到Jaspe鎮上的Laundry。
- **Quiet Time**:23:00～隔日07:00,在這段時間內不可以升火、禁止訪客和飲酒。
- 請不要帶走木柴,以防止昆蟲和疾病的傳播。
- Kiosk上班時間為08:00～24:00。
- **營區地圖下載**:https://bit.ly/23QdnGj
- **預約網站**:https://bit.ly/1RtCyTz

營地推薦 2

Banff 國家公園營地

地松鼠就在帳篷前—— Lake Louise Campground

　　位在Banff國家公園內的Lake Louise Campground，離知名景點Lake Louise露易絲湖和Moraine Lake夢蓮湖很近，甚至可以順遊Yoho國家公園，尤其若是有安排要去Lake O'Hara行程的朋友，強烈建議要在Lake Louise Campground至少露2晚喔！

營地正中央的步道，可通往各區的營位、露天劇場、木柴場以及L區旁的浴室。

　　到了Lake Louise Campground，右轉上橋過Bow River時，可以留意會有一段由金屬圓柱所組成的路面，這主要是防止野生動物由這條路面走進營地，若是騎單車露營的人，在經過時則要下來用牽的。而在營地四周，你會發現圍繞著電網，看到時我不禁小小的緊張了好幾下，因為聽工作人員說，清晨時熊真的有出沒在營地附近呢！（有嚇到大家嗎XD）

營地資訊	
GPS	51.41822 -116.17381
E-mail	information@pc.gc.ca
取消政策	3天前（預約費CAD$11不退）
Check in	14：00
Check Out	11：00
預約方式	在國家公園網站預約，線上刷卡付款。
設備	☒ Wi-Fi　☑ 桌椅　☒ 商店　☑ 廁所浴室　☑ 廚房／炊事亭　☑ 洗碗槽 ☒ Laundry　☒ 沐浴用品　☒ 吹風機　☑ 車停帳邊　☒ Playground
費用	有電營位CAD$38.4（含稅）／晚　營位費CAD$27.4（含稅）＋預約費CAD$11

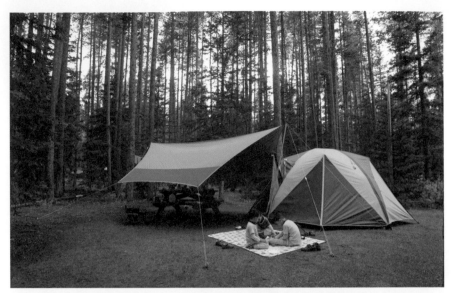

營位一樣是木桌椅及焚火爐的標準配備，即使我們停好車、搭了天幕和客廳帳也還有很大的活動空間。

這2棟木造建築，分別是炊事亭、廁所浴室。

炊事亭內有左右各2組木桌椅，正中央則是可燒柴取暖或煮飯的柴爐，兩旁還有水泥檯面當流理台。

　　可翻至P.17看營區位置，我挑A區其實沒有特別的原因，不過A7無電營位就在A、B區共用的炊事亭與廁所旁邊，除了洗澡需走至L區較遠外，其他都很方便。在我們營位的旁邊有2棟木造建築，照片前方的是炊事亭、後方則是廁所浴室。炊事亭內有左右2組木桌椅，正中央則是可燒柴取暖或煮飯的柴爐，兩旁還有水泥檯面當流理台。炊事亭還有一個非常重要的功能，就是有插座可以充電喔！

　　炊事亭旁的另一間小木屋是男女分開的廁所（沒有浴室），男生1間蹲式、1個小便斗及2個洗手台，女生2間蹲式和2個洗手台，都沒有很大間，所以使用廁所時還蠻常會需要排隊等候的，尤其是早上起床及晚上睡前，大家都擠在這裡刷牙洗臉，還有人拿熱水壺來廁所煮水呢！

這裡的浴室位於L與K區之間,而且僅有這一處設有浴室。

既然有這麼棒的炊事亭,我們當然也要好好的使用一下囉!

　　L區旁的浴室(可走路也可開車過來),一樣是男女分開,男生有5間浴室、1間蹲式及3個洗手台,女生有5間浴室、2間蹲式及3個洗手台,整個Lake Louise Campground總共206帳,浴室間數太少,206帳比10間浴室,這在台灣可能已經上雷區了 XD!

　　值得一提的是,Lake Louise Campground裡非常多Columbian Ground Squirrel哥倫比亞地松鼠,體型較大,外耳小不明顯,居住在地底下的地洞,但會跑出洞來在帳篷旁覓食,是夏季落磯山脈常見的可愛動物,不過因為是野生動物所以會怕人,看到人接近就會馬上鑽進地洞裡,非常可愛呢!

🏠 三小二鳥的實住心得

- **露營天數**:3晚。
- 無電營位CAD$27.4(不含預約費)。
- **標準配備**:停車、搭帳、木桌椅、焚火爐。
- 營地裡哥倫比亞地松鼠很多,站在洞前超可愛,跑進洞裡會發出吹口哨的聲音。
- 洗碗槽、廁所及浴室數量少,尖峰時間需耐心等候。
- 有炊事亭,可帶裝備食材在裡面煮食,並有插座及柴爐可使用。
- 有木柴擺放區,可自行拿取。
- 營地周圍設有鐵網,熊出沒注意!
- 浴室僅有一處,在L與K區之間,可直接開車或是走中間步道去洗澡。
- 每一區都有很棒的炊事亭,有暖爐、桌椅還有插座可以充電,會建議大家儘量選離廁所&炊事亭近的營位喔!
- 建議推薦優先選擇L區靠浴室及炊事亭最近的營位最方便。
- 沒有提供Laundry,洗烘衣服需到Banff鎮上的Laundry。
- **Quiet Time**:23:00~隔日07:00,在這段時間內不可以升火、禁止訪客和飲酒。
- 營地的木柴為免費,為防止昆蟲和疾病的傳播請不要將木柴帶離營地。
- **預約網站**:https://reservation.pc.gc.ca/Home.aspx。

Canada

營地
推薦 **3**

Banff 國家公園營地

隧道山1村——Tunnel Mountain Village I Campground

　　洛磯山脈Banff國家公園的「隧道山1村Tunnel Mountain Village I Campground」營地非常大，廁所浴室設備也最完備，因為離Banff市區不到4公里非常近，和2村一樣都是Banff非常熱門的搶手營地，若有確定行程請務必預訂好營位喔！

　　Banff國家公園中，以隧道山1村Tunnel Mountain Village I、隧道山2村Tunnel Mountain Village II最多

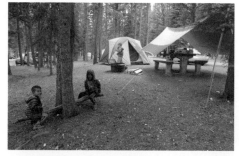

孩子們隨手拿地上的枯木當翹翹板玩，這裡雖然沒有Playground，他們也玩得很開心。

人選擇。隧道山1村全部都是無電營位，分為10區總共有622個營位，每一區樹林林立、每個營位都又大又舒適，雖然是無電營位，但我們都很喜歡這個營地呢！

　　這裡我挑了離廁所浴室近的C26無電營位，營位一樣是木桌椅及焚火爐的標配，基本上我們都會把帳篷搭在離木桌椅不會太遠的地方，因為木桌椅是客廳，所以睡覺的區域不會離這裡太遠。在C24旁的綠色木屋，就是提供了C區總共62帳的廁所浴室；男生衛浴有4個洗手台、3間蹲式、2個小便斗和2間浴室；女生衛浴有5

營地資訊	
GPS	51.19429-115.5244
E-mail	information@pc.gc.ca
取消政策	3天前（預約費CAD$11不退）
Check in	14：00
Check Out	11：00
預約方式	在國家公園網站預約，線上刷卡付款。
設備	☒ Wi-Fi　☑ 桌椅　☒ 商店　☑ 廁所浴室　☒ 廚房／炊事亭　☑ 洗碗槽 ☒ Laundry　☒ 沐浴用品　☒ 吹風機　☑ 車停帳邊　☒ Playground
費用	有電營位CAD$47.2（含稅）／晚　營位費CAD$36.2（含稅）＋預約費CAD$11

我們會把帳篷搭在離木桌椅近的地方，因為木桌椅算是客廳，所以睡覺的區域不會離這裡太遠。

這裡的浴室門是使用布簾，但我使用上沒有覺得不便，因為出國露營能洗熱水澡就很感恩啦！

個洗手台、5間蹲式和2間浴室。這裡的廁所浴室非常乾淨，洗手台旁也有好幾個插座可使用，雖然浴室的門是使用布簾，但是使用上並沒有覺得什麼不便，應該說出國露營能有個乾溼分離的浴室就非常感恩了！

值得一提的是，這裡全區共用一個洗碗槽，62帳共用1個洗手台，說真的非常不夠用（在台灣可能要上雷區了XD），尤其是晚餐的尖峰時間絕對需要等候，但我發現大家依序排隊使用沒有人抱怨，而且水龍頭還有熱水可以洗碗，真是太感動了！

🏠 三小二鳥的實住心得

- **露營天數**：3晚。
- 無電營位CAD$36.2（不含預約費）。
- **標準配備**：停車、搭帳、木桌椅、焚火爐。
- 各區營地是一層層稍有坡度及柏油路做區隔，每個營位都有松樹間隔開。
- 營地裡松鼠很多。
- 廁所內就有浴室，保持相當乾淨。
- Check in後外出再回營地時需出示camping permit許可證。
- 木柴場很大，可自行拿取。
- 營區有飲用水可盛裝。
- 洗碗槽有熱水。
- 每一區都有廁所浴室，所以選A～K哪一區都可以。
- 木柴場在B區往C區的右手邊，大家在開進營地時可以直接開車去搬。
- 營地沒有炊事亭，但洗碗槽有熱水非常棒！
- 沒有提供Laundry，洗烘衣服需到Banff鎮上的Laundry。
- **Quiet Time**：23：00～隔日07：00，在這段時間內不可以升火、禁止訪客和飲酒。
- 營地的木柴為免費，為防止昆蟲和疾病的傳播請不要將木柴帶離營地。
- **預約網站**：https://reservation.pc.gc.ca/Home.aspx

營地推薦 4 庫特尼國家公園營地

簡單但設施齊全——
Redstreak Campground

我們很順利的找到E12營位，老公正在思考這麼大的營位，帳篷要搭哪裡好呢？

營地裡只有溜滑梯、盪鞦韆、攀爬設施這3樣簡單的小型Playground。

　　位在Kootenay National Park庫特尼國家公園內的「Redstreak Campground瑞德史崔克露營區」，因為遊客少、露客少，雖設施較為老舊，但具備有電營位、小型簡單的Playground，而且在往營地的路上可見到滿滿的大角羊群，可是我這趟旅行的小驚喜呢！

　　Kootenay National Park庫特尼國家公園內總共有Redstreak Campground、Marble Canyon、McLead Meadows及Crook's Meadow Group Camping這4個營地，其中以

營地資訊

項目	內容
GPS	50.62476-116.05901
E-mail	information@pc.gc.ca
取消政策	3天前（預約費CAD$11不退）
Check in	14：00
Check Out	11：00
預約方式	在國家公園網站預約，線上刷卡付款。
設備	☒ Wi-Fi　☑ 桌椅　☒ 商店　☑ 廁所浴室　☒ 廚房／炊事亭　☑ 洗碗槽 ☒ Laundry　☒ 沐浴用品　☒ 吹風機　☑ 車停帳邊　☑ Playground
費用	有電營位CAD$43.3（含稅）／晚　營位費CAD$32.3（含稅）＋預約費CAD$11

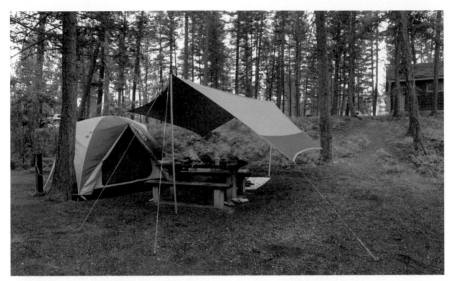

這個營地規模大、硬體設施齊全,但因為知名度不高、露客較少、設備也較為老舊,但也顯得更為悠閒原始、更有森林感。

Redstreak Campground瑞德史崔克露營區規模最大、硬體設施最齊全。

　　不過因為知名度沒有另外3個國家公園高,大家通常都是到Radium Hot Springs或Fairmont Hot Springs泡溫泉順道造訪,因此這裡的遊客、露客相對較少,所以和其他我們露過的營地相比,設備較為老舊,但顯得更為悠閒原始、有森林感。

　　這裡的營位規劃是各營位圍繞著中間的廁所浴室,所以不管選哪一個營位,離廁所浴室都差不多距離。走進廁所浴室比我想像中的還大間,除了有2個洗手台外(有插座),還有4間廁所,雖然地板斑駁但或許是因為少人用,保持的相當乾淨。另外,3間浴室竟然是在廁所的最裡面,也太大間了吧!倒是淋浴間一貫的小間、蓮蓬頭固定,很好奇加拿大的地方媽媽,是如何幫小朋友洗澡的呢?

廁所浴室比我想像中的還大間,雖然地板斑駁但或許是少人使用,保持的相當乾淨。

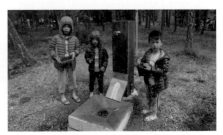

營地的洗手台是這種落地式洗手台。

31

這個營地的遊客少，更能襯托出幽靜的森林感。

延著Redstreak路往上開，會看到成群的大角羊正在路邊覓食喔！

Playground 的設施不多，但孩子仍然玩得非常開心。

　　值得一提的是，這裡的Playground只有溜滑梯、盪鞦韆和攀爬設施這3樣簡單的小型遊具，尤其那溜滑梯還是鐵做的超小巧，但我家三小仍然玩得非常開心，褲子玩得超髒啊！整體來說，我覺得Redstreak Campground瑞德史崔克露營區很不錯，佔地廣大又有舒適的有電營位呢！

🏠 三小二鳥的實住心得

- 露營天數：1晚。
- 無電營位CAD$32.3（不含預約費CAD$11）。
- 標準配備：停車、搭帳、木桌椅、焚火爐，我是訂有電營位所以有插座。
- 各區營地是圍繞廁所浴室為中間的營位。
- 廁所浴室雖較老舊，但保持很乾淨而且很多間。
- 有溜滑梯、盪鞦韆和攀爬設施，這3樣簡單的小型Playground。
- 營地的洗碗槽、洗手台是落地式。
- 往營地的Redstreak路上有很多大角羊。
- 從鎮上Main Street East可直接接Redstreak Road，走到底即達營地Kiosk。
- 每一區都有廁所浴室，所以選A～H哪一區都可以，我是選離入口處近、有Playground的E區。
- 廁所浴室大間，但設備較傳統老舊，洗碗槽是落地式的水龍頭。
- 不要把任何東西捆綁到樹上，包括曬衣繩和天幕，天幕請使用營柱。
- 沒有提供Laundry，洗烘衣服需到Radium Hot Springs鎮上的Laundry。
- Quiet Time：23：00～隔日07：00，但一整天都不允許過度吵鬧。
- 請不要帶走木柴，以防止昆蟲和疾病的傳播。
- 若在營地看到熊、美洲獅、狼和土狼，請立即向工作人員通報。
- 預約網站：https://reservation.pc.gc.ca/Home.aspx。

露營好好玩 帶孩子走進大自然！

挪威、加拿大營地怎麼選？國外露營要帶什麼？達人通通告訴你！

5大親子露營好處！

- ✓ 接觸大自然
- ✓ 學習生活技能
- ✓ 培養適應環境力
- ✓ 創造親子回憶
- ✓ 分工合作培養默契